目录 __ CONTENTS

U0062988

开启笔墨的当代形态
——崔振宽学术定位研究

/西沐/文

近年来，中国山水画创作在传承传统与贴近生活、贴近自然等几个方面都取得了不俗的进展，涌现出不少优秀的山水画家，活跃了中国山水画坛，今天我们要研究的崔振宽就是其中的杰出代表。但在山水画发展的过程中，也暴露出不少问题与缺憾，其中，最为突出的是：第一，对传统的深入更多的是基于笔墨形式技巧而不是从文化的角度去深入，在林林总总的探索中，基本上都集中在几种语言形式及图式上，跟风随大流的现象比较明显，注重样式而忽视文化积累与挖掘的现象显著；第二，注重写生与生活本也无可厚非，但对景写生的创作让中国山水画的写意迷沉于写实甚至是写真的世俗化审美之中，绘画那种闪烁着纯净文化精神追求的气魄与气息很难发现；第三，浮躁心态与多变的环境很难使画家对中国文化的传统与精神有更为深入的体验，注重文化的形式与外在表现的东西，忽视对文化内在精神与内容的体悟，容易使貌似繁荣的创作态势缺乏文化精神层面的支持，这样的后果就像流行歌曲一样，昙花一现；第四，文化陶养的积淀与修持是提高笔墨认识的基础，对中国山水画来讲，笔墨的重要性毋庸置疑，但笔墨表现核心的实质是一个对笔墨认识的问题；第五，过分注重传统的程式限制了画家的创新能力，难以形成自己的风格与特色。这些现状亟需改变，要打破山水画风格单一的局面，使作品内容丰富，风格多样化。崔振宽的中国山水画创作实践改变了那种偏软的小品绘画风格，并致力于创作具有震撼力和感染力的作品，引起了人们的共鸣，增强了画面的气势和感染力，在当下画坛上引起了重大反响。

从艺术哲学的角度去研究一个艺术家，最为重要的关节点有三个：一是在文化体现中所能展露出的高超的领悟能力，这是艺术之所以为艺术，而不可能是科学的一个根本区分；二是建立在不同文化精神角度上的审美经验，一个优秀的艺术家，无论其意识到还是未意识到，无论其承认还是不承认，都必定有独特而又系统的审美经验支撑着其艺术探索前行；三是对笔墨的深刻认识与把握，并将相应的领悟与审美经验深刻而又完美地表现出来。对一个当代中国画家来讲，这三个方面是必不可少的，而崔振宽的探寻正是立足于对西北风貌及地域文化的感悟，在长期的探索与实践中形成，并以独特而又系统的审美经验，不断

形成了以笔的探索为先的笔墨表现风格，在当今画坛独树一帜，说他开一代先风也不为过，这是由其艺术高度所决定的。

在当代中国画艺术的探索中，我常想，崔振宽是一个探索前行的特例。当前，中国画探索过程中无外乎以下几种形式：一是深研传统，沿着传统文化的脉溯源而行，只求对传统的深入，不求生发；二是中西融合，学习传统，但更多是学习西方造型理念与艺术观念，探索中国传统笔墨与西方艺术理念的相融相生，重点解决笔墨与造型的关系及笔墨构成的相关问题；三是对中国画当代艺术的探索，在具体的探索中，更多的是从当代艺术的理念入手，关注视觉及张力表现，用水墨的方式，而不是一种笔墨的生发。除此之外，鲜有更深入的探索者。就此而言，崔振宽却是一个独辟蹊径的探险者与以命相搏的探寻者，最为突出的表现有以下几点：一是始终围绕笔墨这个中心来展开探索，始终强调笔墨及其独立的价值；二是沿着笔墨的质量而不是其形式去深入传统，同时提升的笔墨质量是在为绘画的表现力服务，不是为笔墨而笔墨，更不是为表现而表现；三是用对笔墨认识的高度去呈现绘画精神，追求文化精神，并在文化精神的向度内进一步纯化作为绘画语言及修为的笔墨，从艺术的本体层面上展现自己的艺术主张及追求，而不是利用泛艺术化的手段去获取艺术之外的利益；四是用笔墨的方式来实现笔墨本身的现代形态及当代形态，而不是借助笔墨以外的方式与手段，也可以说是以笔墨的方式来不断地拓展笔墨的认识与表现力，并最终解放笔墨；五是用笔墨的方式来阐述与回答笔墨这最具现代感与表现力的艺术语言，并且实践了沿着笔墨的路子进入当代艺术的殿堂。当我们面对一幅幅笔力淋漓而又张力纵横、视觉冲击强烈的焦墨作品时，我们又怎么去否认这本身就是一幅幅中国画当代艺术的经典之作呢？说崔振宽在当代中国画的探索中是一个例外，绝不是因为其奇、其怪，而是因为他以传统的笔墨形式，打开了中国画当代化审美的大门。

1. 一条探索的主线，即狠抓传统笔墨，特别是对用笔的深入研究，不断摆脱素描感，在写意理念下完成抽象的当代转换

要使中国画的画面、线条富有变化，就必先讲究用

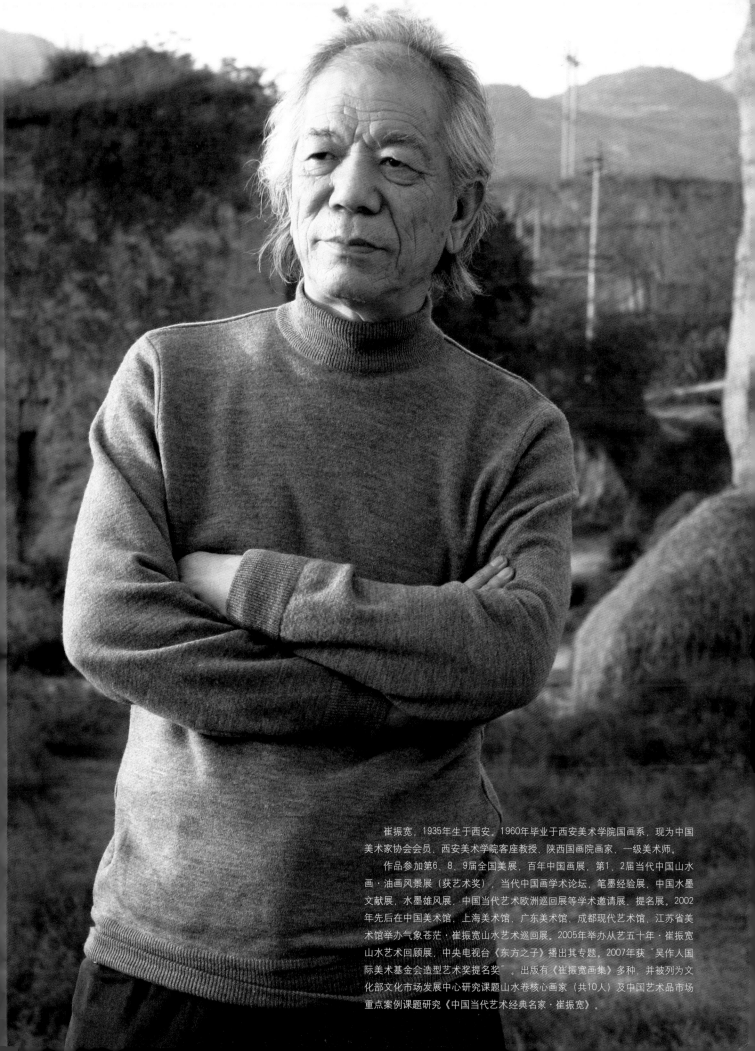

崔振宽，1935年生于西安，1960年毕业于西安美术学院国画系，现为中国美术家协会会员、西安美术学院客座教授、陕西国画院画家、一级美术师。

作品参加第6、8、9届全国美展，百年中国画展，第1、2届当代中国山水画·油画风景展（获艺术奖），当代中国画学术论坛，笔墨经验展，中国水墨文献展，水墨雄风展，中国当代艺术欧洲巡回展等学术邀请展、提名展。2002年先后在中国美术馆、上海美术馆、广东美术馆、成都现代艺术馆、江苏省美术馆举办气象苍茫·崔振宽山水艺术巡回展。2005年举办从艺五十年·崔振宽山水艺术回顾展，中央电视台《东方之子》播出其专题。2007年获"吴作人国际美术基金会造型艺术奖提名奖"。出版有《崔振宽画集》多种，并被列为文化部文化市场发展中心研究课题山水卷核心画家（共10人）及中国艺术品市场重点案例课题研究《中国当代艺术经典名家·崔振宽》。

笔。运笔时，作者要掌握轻重、快慢、偏正、曲直等方法。毛笔特有的笔锋给画家提供了更多的表现空间，正、侧、顺、逆、轻、重、虚、实，全仗笔尖锋芒来尽显"筋、肉、骨、气"四势。可以这样说，对笔的探索是崔振宽艺术探索的一把钥匙，而对笔的把握及其表现力的张扬又恰恰是崔振宽艺术探索进入新的境界的核心支撑。在这里，我们所谈之笔不是物质化的工具，也不是抽象的玄而又玄的概念，而是一种可进行分析的过程与境界。崔振宽说："我先受长安画派影响，后又受黄宾虹的影响。但我认为这两者之间一点也不矛盾。表面看不矛盾，石鲁说他是'野、怪、乱、黑'，黄宾虹其实也一样；从实质看也不矛盾，长安画派也不是让你画得跟某人一样，黄宾虹的画也不是说要与他一样，都是精神性的影响。对黄宾虹

崔振宽 巴山夜月 136cm×68cm 纸本墨笔 1997

的学习，我主要是从他的笔墨及文化精神各方面的领悟去理解，但直到现在为止，还没临摹过他的一张画。有的理论家说我是黄宾虹的脉系，是黄宾虹的课题。有的理论家相反说我没有进入这个范畴，我觉得说得都对，都有道理。我受黄宾虹的影响，主要是对传统笔墨精神的理解，对艺术语言的理解，对笔墨的时代感的理解。作为艺术，既要反映生活，又要与生活拉开距离，使之具有独立性，这也是我一直思考的问题。"关于崔振宽用笔的探索，可从以下几个方面来加以分析。

（1）笔力。笔力是用笔力度及所体现力量的集中表现。崔振宽在很多场合都谈到，他喜欢有力度的画，而笔力是使一幅作品有力度的重要方面。在这里，需要强调的是，笔力是一种体验及表现而绝不是运笔力量的称谓。体验是在长期的积累过程中所形成的经验积累，属于审美经验的范畴，也有人将其称为笔墨经验。崔振宽在创作中关于笔力的探索与运用，丰富了其审美的经验，强化了作品的表现力，为其风格的形成奠定了丰富而又重要的基础。

（2）笔势。笔势主要是指在运笔过程中所形成的呼应、对比及其趋势关系等。不同的笔势是艺术家不同绘画风格的重要组成部分，崔振宽在笔势运用中追求厚、重、深、大的取向，使作品能够更好地暗合区域的景物与风貌，并深刻地表现了区域文化中特有的质地，而"书写的快感"就是缘于彼时的引发，是一种视觉经验的充分表达。

（3）笔形。笔形一般是指用笔在平面上的痕迹样式。崔振宽一直是圆形运笔，表现在纸面上多是苍劲而又具有柔性的书写笔道，从表面上让人感受到一种变化的节奏与力量的演绎。笔形在很大程度上反映出一个艺术家绘画语言风格的基调，是艺术家长期研究与探索的结果。

（4）笔态。笔态是一个空间化的概念。一般的艺术家在对笔的探索中，只关注到了形的层面，而很少深入到笔态这一空间层面。一切艺术都是以有限表现无限、言说无限，或者说是超越有限。审美价值高低的区别、艺术品价值高低的区别、诗意境界高低的区别就在于言说空间的大小、超越有限的空间的大小，以及给人留下的想象空间的大小，这是中国画在当代发展的生命力所在。崔振宽的探索更多的是将笔放在空间形态下去研究，在笔的运行之中，他不仅仅是进行一种表面形式的表现，而且是进行一种空间的表现。每一笔看似独立的本面形状，表现的却是一种空间的感受，把笔的认知价值空间化、立体化，可以说是崔振宽艺术探索中的重要亮点。

（5）笔意。笔意是对认识的一种升华，其相应的手段就是前面我们所讨论的笔力、笔势、笔形及其笔态等几

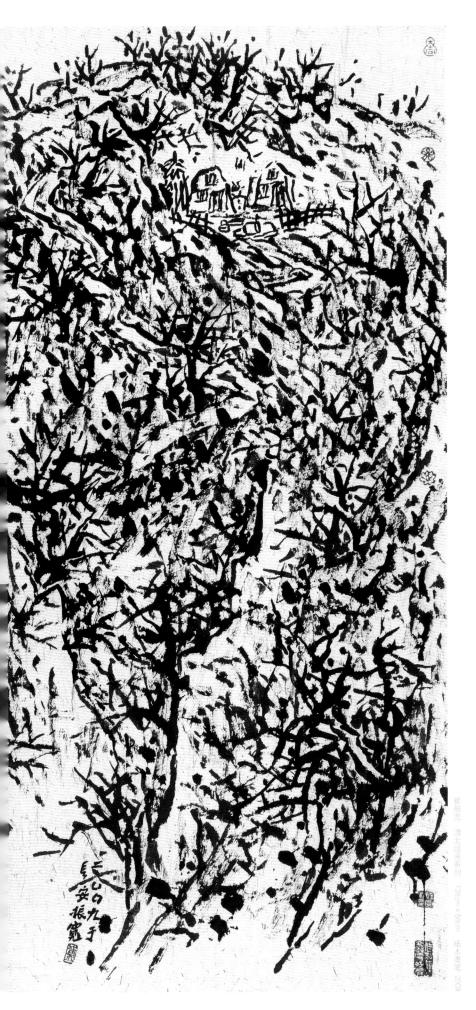

崔振宽 渭北组画系列 136cm×68cm 纸本墨笔 2009

个方面。笔意是中国画用笔过程中一种精神层面的言说，是中国画写意及中国画笔墨精神的基础与始点。崔振宽在笔意中的探索，反映了他在笔墨追求中的精神层面的诉求及一种不断意象化的状态，正是从这里，崔振宽不断地打开了其探索的大门，并在不断的深入中，一步步地实现着其笔墨审美当代化的历史进程。

在用笔的探索中，离不开写生这个问题。崔振宽认为，西方传统绘画离不开写生，可以说，没有写生就没有西方绘画。莫奈从一个固定的角度画同一座教堂、同一架桥，表现了它们不同时间、不同季节的光色变化。施式金画森林为了表现得真实，甚至带着斧子，要把遮挡视线的枝干砍掉。中国传统绘画讲"意象"，讲"笔墨"，不追求"真实"，因而不像西方绘画那样注重写生。古代中国画的"写生"是指花鸟画，"写"花鸟的"生气"即生机勃勃之气、生命活力之气，与西方的写生不是一个概念。中国的传统山水画没有"写生"一词，古代画家最接近于对景写生的记载仅见于黄公望的"皮囊中置纸笔在内，或于好景处，见树有怪异，便模写记之，分外有生发之意"。但他所"模写记之"的写生画并没有流传于世，而其《富春山居图》则绝对没有对景写生的意思。除此之外，都是吴道子的"臣无粉本，并记在心"式的凭生活感受和印象作画。文人画兴盛后，更强调"聊写胸中逸气"，大概连感受生活也可以不要了，当然更谈不上写生了。近现代画家为了扭转晚清以来山水画的颓势，重新重视生活，强调写生。长安画派创始人赵望云即以写生起家，影响一代画风。石鲁早期热衷于对景写生，他甚至为此还发明了一种国画写生箱，一时间长安画家竞相仿制。后来，他提出"在生活中发现美"，强调感受生活。20世纪60年代初，南京画家万里写生壮游，在延安、华山等地深入生活，

别的画家都在对景写生时，石鲁和傅抱石只是背着手对景踱步、聊天、喝酒，回来后各自画出了《东方欲晓》和《待细把江山图画》等传世名作。李可染为了革新传统山水画，"为祖国山河立传"，更在写生上投入了非凡的精力，取得了巨大的成就。最近看到一篇访谈，张仃先生说他只有面对大自然时才有创作激情，现在年龄大了，走不动了，也就不画了。每当我们想到宾虹老人支撑着那仿佛被微风吹动的摇摇晃晃的身躯而对景写生的照片时，总会感动不已。几十年来，我国的很多画家大抵是接受西方模式的美术教育，对古法学习得比较少，所以，有的批评家说当代很多山水画都有"写生味"。近些年来，很多画家开始"回归传统"，在临古过程中掌握了一些前人的具体画法，在写生和创作过程中用了很多古人的笔墨与程式符号，作品便有了"古人味"。于是，又有批评家说，宁要"写生味"，也不要"古人味"。可见，这些都是崔振宽所警惕的倾向。

其实，崔振宽在探索中，力争在绘画中避免平面化的笔态，与对景写生的素描感拉开了距离，表现空间感完全是依靠用笔的形态。崔振宽认为，中国画强调意象造型，注重笔墨语言，即使对景写生也不追求纯客观的真实性。自然山水中本是找不到"笔墨"的，写生中需要把对象转化成笔墨符号才能成画，这一点是崔振宽最大的一个突破，也是中国山水画家最本体的东西。就好像有一座山，很多人走到这里就绕过去了，而崔振宽是直接爬上去，从本体上去解决问题，这属于正面强攻。

在研究中，关于形的问题是崔振宽自身创作一直在思考并解决的一个问题。比如说，绘画的形式解构到一个什么样的可以接受的程度，而不会破坏作品的文化立场。实际上，崔振宽的创作也是不断地在这种程度的游离中探索。崔振宽在未来创作的过程中可能会进一步消解形的东西，因为他的作品有一些抽象的本质在里面。崔振宽一直在形象与抽象之间探索如何不使其平面化，同时如何表现出空间。崔振宽说："现在的艺术

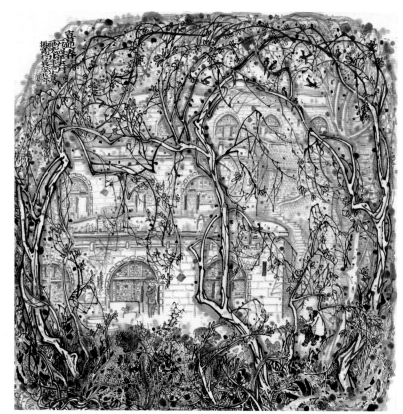

崔振宽　喜迎春　96cm×96cm　纸本设色　1984

探索离他的想象还有距离，必须继续往下走。但是，原先坚持的原则不会变，就是要不即不离，既要抽象，又不能完全脱离形式。"他认为，画家也可以搞全抽象或是全写实，这因人而异。有人说你这个太抽象了，有人说你这个抽象还不够，最终还是要由画家自己来决定。

2．一种理念，即用独特的审美经验去解构现有的绘画要素，并以以笔为先的笔墨结构去完成理念及精神的贯通

在中国画创作中，笔墨结构、位置经营从文化背景上来讲是遵循一种基于传统的审美规律，是有内在规律的。中国画的传统里虽然没有构成学，但是绘画中的点、线、面实际上也是一种经过抽象化的语言，这些语言符号经过锤炼，很纯粹了，由它们组合形成各种样式。"笔墨语言"也是一个常用概念。在中国画的发展历史中，笔墨自身作为一种语言系统，已经趋于高度成熟，具有系统化、程式化和在自己内部完善发展的惯性。崔振宽认为，对于中国画的笔墨，没有人说不重要，但对笔墨的说法往往差别很大。笔墨的核心是用笔，即"书画同法"、"书法用笔"、"写"等。古代书画家之间的水平有高有低，而对笔墨的重要意义，却没有什么争议。现代的中国画家有的强调创新，强调个人风格，有的只求视觉效果，因而画家之间对笔墨的理解就产生了分歧。吴冠中先生说："脱离了具体画面的孤立的笔墨，其价值等于零。"这对吴先生的画来说是吻合的，他的笔墨语言不强调传统性，可以是"水墨画"、"彩墨画"，不一定要称作"中国画"。但是，如果从黄宾虹的画中抽出一条线或一个点，我们可以从中看出有力度、有味道，所谓"如千年古藤"、"如高山坠石"、"如力透纸背"等等，这样的笔墨就不是"脱离了具体画面的笔墨，其价值等于零"。传统中国画笔墨应该是具有独立欣赏价值的，而某些现代创新的中国画（水墨画）其笔墨

本身可以只有工具意义。笔墨语言追求某种视觉造型效果，可以不谈笔墨独立的欣赏价值。

对笔墨表现力的探寻，崔振宽从以下三个层面进一步拓展了笔墨的表现能力：一是对风土状物的笔墨化提炼，使用高度提纯并意化成为区域特色的表现形式与语言符号，像方言，既明快，又独特。二是在笔墨中渗透着区域文化中所特具的内涵与特质。这种渗化的实质是笔墨体验与区域文化体验在具体表现体裁中的一种融合或者是整合。当然，这种融合或是整合是在艺术家心性的自然流露中完成的。三是精神境界的不断新发现与提升。从崔振宽的实践来看，笔墨的问题关键还是一个认识的问题。当然，认识并不是一种抽象玄化的概念，而更多的是一种建立在学识与见识基础上的领悟与理解，以及在这种领悟与感悟、理解过程中的新见解。如果说笔墨存在高低之分的话，那最为主要的标准一定是对笔墨认识高低的不同；如果从地域景观、状物这种自然存在所体现出的文化与精神来说，那么艺术家对自然状物的感悟体会及得到的启迪，是一种自然精神的力量不断内化并成为艺术家精神世界一部分的过程；地域文化与相应的人文精神，是通过千百万次的碰撞与体验而静静地流入艺术家的血液及灵魂深处的。崔振宽的实践告诉我们：无论是关于笔墨的认识、关于自然精神的融合，还是关于区域文化的体验，都是一个体验与领悟的过程，需要的是专注、持续及生命的投入。在探索中，如果没有深入，绘画就不可能深刻。

在厚重的商业文化氛围中，从认识的角度去谈笔墨精神，这本身就是一种文化聚合的现象。我们知道，笔墨问题是中国画发展过程中无法绕开的一个问题。我们之所以坚持将崔振宽的研究主旨定为笔墨精神，一方面是表明了他在传统中国画艺术上的一种追求，另一方面也是向大家展示他在中国画探索问题上的重要性与艰难程度。之所以这样讲，是因为中国画探索的成果必须要放在中国美学转型这一大背景下去分析，才有可能对其探索的水准、价值及地位作出理性的评判，不然就会一叶障目。在崔振宽的创作中，我们之所以不断提出审美的当代性问题，就是因为在对其绘画的研究中，探索了其绘画语言的信息量及表现空间等问题，并对此给出了更好、更新的阐释。崔振宽的探索与实践，正是暗合了中国美学的这种转型，深刻地影响了中国画从古典形态向现代及当代形态转型的步伐。

（1）感悟。感悟是人们领悟文化、提升文化精神与境界的重要途径。古人云"纸上得来总觉浅"，讲的就是这个道理。不经过感悟就难以有理解，没有理解何谈认识？敏锐的感悟能力及其积累是艺术表现能力的重要源泉，也是一个艺术家不断地由技术层面向绘画精神及文化精神层面求索的重要通道，崔振宽的实践验证了这一点。

（2）体验。中国体验文化的兴起与发展意义深远。其实，不同种类知识的形成都源于其对事物与世界认知方式的差别。概括地说，科学知识的形成更多的是利用观察的方法来认知事物与世界，艺术更多的是利用感悟，而文化依赖的则是体验。只有深入地体验，才能不断地进入文化神秘而又博大的殿堂。体验又是一种不可以模仿的形式，它是一种状态，一种在特定环境与时空中的天、地、人、境的互动交互与融合的过程。对一种文化精神有深刻的认识，就必须有与之相对应的体验状态与经历。知识的传递对体验的进行有促进作用，但它绝对无法替代体验在文化认知中的作用。当今中国绘画不缺知识，不缺技术，更不缺材料与手段，缺的最多的是体验，一种对传统及当代文化的体验。也许只有这种体验，才会不断地拉动中国山水画更加注重文化背景，更加重视文化精神。关于体验文化，目前，国内没有相关的明确界定。体验文化是近几年在我国迅速兴起的一种文化消费形态，它讲究天、地、人的融合与统一，强调天籁、自然与人的精神的交流、感悟，从而达到一种感悟自然、人生与生命的文化消费形式。古人所谓的"养"就是一种体验状态。对此，崔振宽也有精辟的论述："传统笔墨能给人以欣赏价值的东西是什么？是'笔情墨趣'，是'笔精墨妙'，是线的轨迹形成的韵律，是用笔提按转折形成的力度，是作者在运筹笔墨时的快慰，是欣赏者在对笔墨的细观默察的玩味中所得到的美的享受。"这些"价值"似乎在其他画种中都有（如油画的笔触、色彩等），但又不大相同。如前所述，中国画的笔墨除"状物"外，更在于"达意"，驾驭笔墨的功力除来自于绘画造型技巧之外，更来自于线条的刚、柔、劲、健、毛、涩、圆、厚、枯、润、干、湿般的"味"和"一波三折"、"屋漏痕"、"折钗股"、"锥画沙"、"虫蚀木"般的"趣"，并从局部的一笔一点中可以体味出画家的功力甚至修养。这种植根于民族传统精神和审美意识中的、较其他绘画形式"多一层"（不但是"此一物"，也还有"他一物"）的审美因素，是在其他画种中难以达到的，这是传统笔墨的灵魂。传统笔墨的这种特性恰与一些现代艺术观念相契合：绘画是作者进行创作的过程，通过观者的欣赏来完成。

（3）经验。崔振宽认为，"笔墨经验"是一个命题，传统笔墨的"美德"是在不断的"变"中发展的，古代如此，当代更是这样。石鲁画古人不曾画过的黄土高原，一变古人"平淡天真"的"静气"，而表现了"一个革命者的豪气"，曾被人斥为远不见刘李马夏，近不见"二王"的"野、怪、乱、黑"的胡涂乱抹。李可染表现

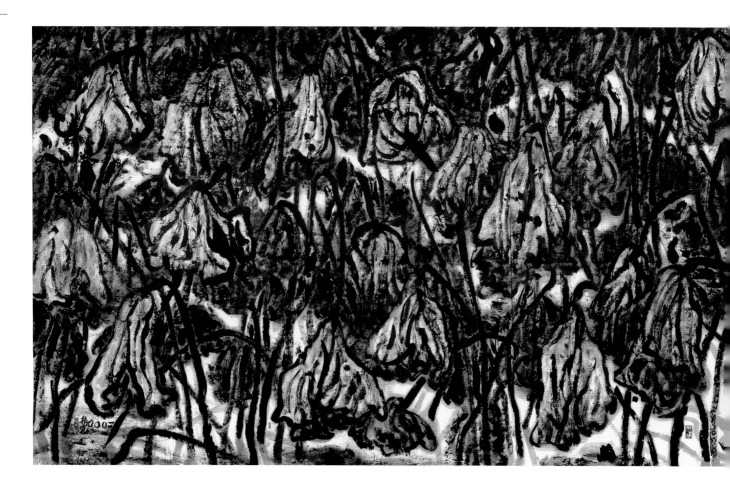

古人不曾表现过的逆光下的自然山川之美，一反前人空明淡雅的"灵气"，被人贬为"李可黑"，但他却从越来越黑的笔墨中表现了深邃含蓄的神秘感，在当年中国画坛的沉闷空气中拓宽了中国画的表现领域。李可染虽然画的是被人们画"烂"了的黄山、桂林，但他却以惊人的毅力实现了中国画在意境和个人风格上的创新。这些比起文人画，既是观念上的变，同时又是笔墨上的变。石鲁利用为文人画笔墨的"书卷气"所不容的"霸悍气"，表现了他的独特心境。李可染把他早期喜用的属文人画清秀畅达之类的用笔变为"金锉刀"式的"积点成线"，并和他那不同于别人的积墨法结合得天衣无缝，表现了自己对美的发现。他们的画又都与各自独特的书法、用笔形同一体。因而，他们很快从"非传统"变为发展了的传统。何海霞是一个传统老手，年逾老而画逾大，他为了便于画以数丈计的大幅，往往能用大排刷横扫枝干，但使观者看到的效果竟能和使用"毛锥"的用笔效果相同，说明其对用笔功能的深刻领悟和具有深厚功力之后使用工具的灵活性。陆俨少画画"胸无成竹"，笔笔生发，在形同游戏的"随意"中蕴涵了中国式的抽象意味。相比之下，黄秋园的画更为"传统"，但他集他人之长而融会贯通，达到了很高的境界，其作品就是放进"博物馆"，也能震撼"现代人"的心。石壶的画似乎既很"传统"（文人画的笔墨情趣），

又很"现代"（儿童画般的"返璞归真"）。崔子范则好像在和其他传统观念"对着干"，古人画中讲的"开合"、"交凤眼"、"处处不成直线"的戒律都不见了，画中有意识的重叠、规整的排列、与四边平行的章法结体等，好像和某些西方现代的"构成"观念有异曲同工之妙，通过朴拙的造型和笔墨获得了"新"的生命。传统画论中有关笔墨技法提出了许多规范（如"六长"、"三病"、"十二忌"之类），自然有其可贵之处，它们是画家对实践经验和效果的直接描述和总结。但如果把它们看得过分神秘甚至作为绝对化的僵死模式，就会变为弊端。概括地说，笔墨本身（点、线、面的形式因素）的作用，体现在它表达视觉形象时的某种力度感和画家驾驭笔墨的经验和能力中。我们往往会在儿童书画作品的某些局部中，发现精妙甚至"老辣"的笔墨，那是在稚拙的涂抹中出现的偶然效果。成熟画家则是在长期实践中，把无数的偶然从实践中变为"必然"和"自由"，这种必然和自由的理想境界，表现为变化、统一、和谐之间的适度的关系。理论只谈观念不谈技法，只谈法则不谈经验，是不全面的。法则是经验的总结，带有普遍的指导意义，但一旦把法则僵化，则不利于新经验的总结。对于一个不断探索的画家来说，要有法则，但从某种意义上说，经验往往比法则更重要。从艺术哲学的角度来讲，每一个真正的艺术

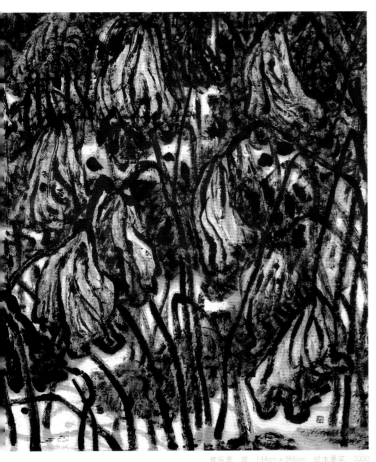

崔振宽　荷　144cm×366cm　纸本墨笔　2000

家都在创立与完善自己的审美经验，并在审美经验的指导下去整合各种绘画因素来创作。很多看似偶然的作品与效果，无不是在审美经验的支配下长期积累的结果。在这个过程中，文化价值的选择作用是相当重要的。可能正是有了这么一种流淌在血液中的文化传统，才使崔振宽在不知不觉中进入了中国画当代发展的重大课题中。

　　（4）表现。从传统到当代笔墨精神就是在这一大背景下提出并受到越来越多的关注。我们知道，笔墨作为一种绘画语言是缘于对笔墨的自觉，是在文化自觉的感召下，一步步走出意象化符号的层面，不断地走向自足化的承载性语言。特别是自魏晋以来，笔墨作为语言的自觉性已经形成。隋唐至宋元，以笔墨抒写性灵、直抒胸中逸气已成为中国画的自觉追求，程式化的笔墨与相应的笔墨符号都达到了一种难以企及的高度。明清以来，一方面推动与发展了中国画的笔墨语言，但过分的程式化也使其生发气象的本性受到压制。通过笔墨语言的进化发展，人们认识到，笔墨不仅仅是个性与情感的载体，也是社会文化的一种载体，更是文化精神的一种担当。对一个传统笔墨传承型的画家来说，对笔墨的认识往往决定了其绘画境界的高低，在这种意义上说，对笔墨的认识高度，往往决定了其笔墨精神的高度。因此说，在新的形势下，对笔墨与传统的认识问题是我们分析、研究与评判传统中国画创作

的核心。认识是一个过程，我们反对任何意义上的固步自封，也反对任何意义上的年少轻狂与倚老卖老，江湖习气更是提高笔墨认识的最大障碍。随着全球范围内中国概念的不断被强化，笔墨及笔墨的认识问题就逐一走出纯学术研究的范畴，而进入到了关乎中华民族的复兴、关乎中国文化复兴的高度。

　　（5）精神。中国画的精神无论如何变迁，都要以传递文化精神为要旨，这种文化精神不是一个历史的僵化概念，而是一个与时代精神同步的过程，让我们时刻观照自己、观照社会、观照审美的精神家园。作为一名研究者，我关注艺术本质创造论的精神特质胜于关注形式化的语义与风格，关注艺术的文化精神胜于关注程式的技术与技巧——虽然后者对中国画的创作非常重要，因为在艺术水准的评判标准中，从来就没有什么先验化的准则，更没有高人一筹的艺术形式，有的只是在历史的长河中让时间的水流去打磨精神的硬度。历史是最公平的评判者，无论多么完美的标准形式，都是对历史评判的一种注解。在中国文化大转型的进程中，对于中国画当代艺术所应具有的历史地位，时间会给出一个明确的回答。问题的关键是，在中国文化精神的向度上，中国画当代艺术会走多远？崔振宽对此深有体会，他在创新的过程中发现，"旧"的往往会变为"新"的，古老的往往会变为"现代"的，焦墨画法大概就是如此。在多元化和多样性的格局中，用什么画法都可以，也都有各自的欣赏者，关键是要画得好。如果把焦墨画得"枯而不润，刚而不柔，即入野狐"，这也大概就是黄宾虹老先生说的"屡变者体貌，不变者精神"。

　　对文化精神的系统研究是时代发展的需求，只有很好地认识了文化精神，才能更好地对其进行培育与发展。对文化精神认识的不断深化，本身就推动了对文化精神培育的进程。如要对文化精神进行系统的分析，首先必须要清楚中国文化精神的理想是真、善、美；其次要明白中国文化精神的目标是人的全面发展，包括人的精神自由与人性的解放；第三要懂得中国文化精神的品格是雄浑；第四要知晓中国文化精神的体格是正大光明；第五要知道中国文化精神的修炼方式是知行统一，即追求身体与灵魂的统一、现实与理想的统一、思想与行动的统一。

　　文化的自觉是一种追求状态，更是在当今生存环境下，艺术创作与发展的一个重要命题。文化的存在是一种状态，而文化的自觉是一种追求、一种价值取向下的探索。在画史上，有无笔墨与笔墨高下是评价笔墨的两个方面。其中，关于笔墨高下的评价更有意义，而笔墨的高下标准在传统价值的认知中又具有共识。笔墨形态丰富而精

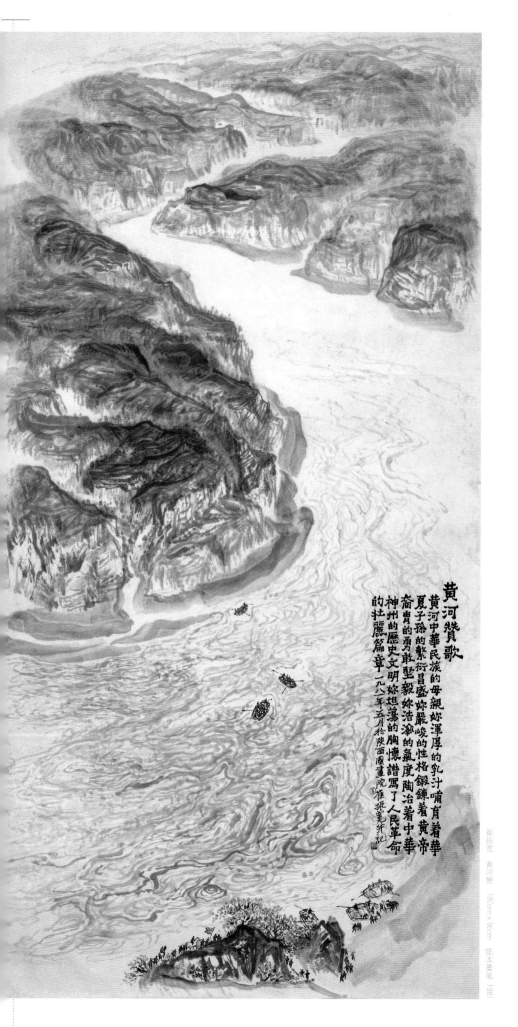

崔振宽 黄河颂 180cm×90cm 纸本墨笔 1981

微，笔墨风格多元化存在，而笔墨格调是对风格及其所体现的人格、精神和艺术品位的综合价值判断，体现着笔墨的最高追求与陶养。在艺术发展不断多元化的今天，我们之所以重提"文化自觉"这个概念，就是要更多地关注艺术创造及探索如何才能避免迷失于技术及现实的丛林，沿着文化的坐标，主动又自觉地向着文化精神的高地前行。唯有如此，艺术才能成为有源头的创造之洪流。随着科技的进步与社会的发展，文化的交叉与融合也会不断进行，文化精神的核心凝聚力将决定一个民族在世界民族之林中能伫立多久，同样这种文化精神的凝聚力，也将决定一种文化在人类发展的大视野中究竟能够走多远。

3. 两种形态的跃迁，即从传统形态到现代形态，从现代形态到当代形态

在新的审美观念及文化的大环境下，笔墨系统的发展受到了越来越多的制约与挑战。当新的审美取向与探索不断地打破一种平衡而树立一种新的标杆与范式时，崔振宽的笔墨体系探索就进入了我们的视野。

笔墨的现代性探索也是20世纪中国画革新的有力途径之一。美国社会文化史学者对"现代化"有这样一个定义，即现代化是一个范围及于社会、经济、政治的过程，其组织与制度的全体朝向是以役使自然为目标的系统化的理智运用过程。征服自然本身并不一定是达到人类道德性目标的手段。实际上，现代化衡量任何事物唯一的价值标准就是"效

率"，即单位时间内的利益最大化。在这一过程中，传统伦理与道德价值观在人们精神生活中的核心地位受到了前所未有的怀疑与挑战。自20世纪80年代以来，中国社会在进入迅速发展的现代化过程中，由于西方思想、制度与文化艺术的引入，引发了中国画史上所不曾有过的最为激烈的文化冲突。这一东西方文化冲突所蕴涵的根本问题是针对本土文化价值与现代化之间的紧张关系提出了三种理想的文化类型，即对自然环境问题的三种看法：第一种以西方为代表，即人的意志推进以征服环境并满足人类的基本需要，从中发展出西方的科学、技术与民主；第二种以中国为代表，即在人的意志的需求与环境间达成一种平衡，重在精神生活的内在满足与快乐；第三种以印度为代表，即意志回转到本身，自我否定，以抑制欲望来解决矛盾。笔墨语言的生存环境也会使笔墨作为独立的存在，本身面临着发展与进化的巨大压力，这些却为笔墨语言的生存及其发展与进化起到了重要的生化作用。对此，邵大箴有一段颇为精辟的概括："回顾20世纪中西绘画的变革，我们大体上可以说，西画语言的现代性是从强调物质性转而强调精神性，是由实到虚；中国画语言的现代性则是在强调精神性的基础上，注重现实性，是在虚幻的境界中增加现实感。"

崔振宽在一篇文章中写到：中国画的"传统"是一个发展着的艺术体系，"传统"的概念必然随着现代中国画家观念的更新而拓宽它的内涵，向着既是"中国的"，又是"现代的"方向发展。作为绘画观念的物化形式的传统"笔墨"，也将随着中国画向现代化发展而显现出它的现代价值。其实，崔振宽一直对焦墨有兴趣，20世纪70年代，张仃先生开始大量画焦墨作品时，他也开始画了。张先生可谓开了一个新风，因为画家纯以焦墨作画的几乎没有。黄宾虹晚年画焦墨是以焦墨为主，用水少，用笔苍而已。程遂画焦墨，但也不纯粹。张仃先生则全用焦墨了。后来，崔振宽发现张仃先生的焦墨也有弱点，就是太写生了，没有把焦墨当作一种独特的语言来对待，只是在形式上用焦墨，还有仿水墨的感觉。于是，崔振宽要发挥焦墨本身的特点，画出铿锵有力的感觉，克服它单调的缺点，使之变为优点。找到生路，焦墨才会表现出其应有的价值。对此，薛永年先生认为，崔振宽是用"近取其势"表现一种力量，有很强的张力，很能震撼人的精神。他"以笔求墨"，通过对粗壮有力的线条的组织，有干有湿，起到了染的作用；他"求韵于雄"，其作品景象跟笔墨、线条、点是交融的，是相互渗透、互相引发的；他画得很沉郁，但很亮，很雄强，注意整体把握、纯化景象、纯化艺术语言，强化感受。他的笔墨是有生命力的，他的景象是

有精神的景象，整个画面表现力度不用水，这种精神跟我们理解的西部山川的感受是一致的，他的大多数作品追求完美，要寻求一种突破，这种突破可能更多地要从笔墨结构中去发现。从系统理论的角度上看，笔墨关系即笔墨结构。笔墨结构是指中国画中各种笔墨要素及其形态、笔墨单位（诸如线、点、块、面、干、湿、浓、淡等因素）的排列、组合等构成的关系，通过它们的衔接、断连、对比、转换、积叠与渗透，在笔迹运动中形成了一定的节奏与韵律。笔墨结构有要素与张力之分。要素结构是指色痕墨迹在勾皴泼染中的起承转收、点线体面在堆刮挑抹中的对抗咬合、血脉精气在走笔运刀中的升沉跌宕。张力结构是指整体构成在经营安排中的争让开合、精神张力在团块构造中的聚合与位置布列中的运行流动。笔墨结构是中国画发展的内在核心，是研究中国画的内在根据，既是一个整体结果，又是一个实践过程。也正是从这过程之中，我们可以探索和发现中国画走向现代和未来发展的脉络与趋势，这为中国画的不断发展提供了很大的探索空间。

崔振宽认为，中国画自王维创水墨山水画，始有"水墨画"一说。传统水墨是相对于设色而言的，历代文人画家竞相崇尚"水墨"，取其雅逸之气。当代"水墨"相对于传统水墨，强调"现代性"而又取中国文化之特点。近年来，他喜作焦墨山水，以劲健的力度感和强烈的黑白效果，扬弃传统山水画之程式符号，避免了"古人味"，也不是"真实地再现对象"，避免了"写生味"，而是力求以意象和抽象的笔墨语言表现对现实之体验，可谓介乎于传统与现代之间，以符合本人作画理念和兴趣爱好。艺术的困惑曾牵动过古今中外多少艺术家的心，对当下大多中青年艺术家来说，近年来，全国范围内的艺术景况则大大增加了这种困惑。但是，中国画当代性的发展作为一股重要思潮，其审美的当代性趋向可能预示着一种新认知力量的兴起，这种力量既不漠视中国传统文化精神，更不排斥来自于西方文化的艺术观念，而是在信息化社会的大背景下，追求适合当代人们的审美趣味与表现的空间意识及大信息量的诉求，企图表达一种有限空间的无限可能与有限语言的无限解读。当代性的出现带来的最大变化是形成了多元化的发展格局。多元化不仅适应画家的创作和艺术发展的规律，也顺应观赏者多元审美的需求。崔振宽认为，画家应该有自己的理想。画家若没有对理想境界的追求，就不需要画；而欣赏者若用理想境界要求每一件作品，就不要看画。艺术的境界就是这样一个怪物：没有它不行，只有它也不行，它到处不在又到处存在。这种艺术的困惑并不仅为中青年画家所独有。中青年画家应该在困惑和徘徊中寻求自己的位置和特点，走自己的路，凭着坚定

和冷静，在多元发展中得到解脱。

崔振宽对笔墨信息含量的探索，为中国画艺术当代性的探索开启了大门。"艺术家既表现他的感知，又感知了他的表现"（塞尚语），中国当代水墨与信息时代的社会文化存在形成了表达上的对应。当代水墨的发展完全证实东方式的现代抽象水墨表达方式可以达到某种前所未有的神圣境地，可以作为当下感悟与体验的载体。另一方面，崔振宽的笔墨当代性探索为中国文化精神的呈现拓展了新的视野。中国传统笔墨的"澄怀观道"经过新的解读，完全具有容纳当代水墨的思维和展现开放视野的文化功能。在这种情况下，融合与竞争是一个问题的两个方面，特别是在当下，当古典与当代、东方与西方的艺术探索不再是分裂与孤立的时候，那种片面而又孤立的研究只能脱离现实的存在，继承和发展也就成为一句空话，研究与探索也就失去了它本身的当代意义。

4．一种可能，即纯粹化的笔墨形式构筑观念与精神的当代圣境

崔振宽一直认为，传统笔墨也有它特殊的难度，如果没有难度，就很难有艺术性。笔墨符号既是个性情感的载体，又是社会文化的载体。当今，人们越来越关注艺术的本体，关注笔墨的自觉性，这是人们对已臻完美的传统笔墨程式的一种近乎革命式的扬弃。其中，有坚守国粹者，有以西洋理论为支撑者，良莠不齐。如何选择一条既适应当代社会，又符合个人心性的笔墨进化的道路，是一个艺术家所面对的最为重大的课题。通观古今中外，只有在情感的映射下，笔墨符号的自觉性才会发出耀眼的光芒；只有透过笔墨隐隐看到人的精神流淌的痕迹，笔墨才会显得

清澈透明。反之，任何单纯笔墨语言的滥用、借用都是拾人牙慧，终不能达到自由的境界。由此可见，笔墨符号要因感而发，因情而化，因人而显，因时而变，这是笔墨系统进化的基本精髓。

目前，中国文化面对的最大问题是怎样去寻求当代性的自觉。田黎明指出，崔振宽的山水画承接了中国山水画的人文精神，体验自然，关注社会，反省自我。他把黄土高原的大美转换在其笔墨情境之中。他以笔重墨厚的画法，强化了笔的形态的表现力。笔法构成了西部苍凉的整体感觉，这是一种体验。关于笔触的形成与结构如何表现苍凉的空间感，这一点崔先生体味得很深入。

中国画必须放到整个世界艺术格局中去作纵向、横向的比较。所以，有文化追求与精神理想的艺术家应当沿着这一思路去进行探索。世界政治、经济格局的变化以及世界文化格局的变迁正在进行，我们应尊重时代变化的现实，让艺术追求与创造更多地与时代的发展产生关联。中国画的笔墨不能再是一成不变的概念，一方面要完善，另一方面也需要创造。崔振宽说，由于对传统和现代、写意和写实、表现自我和表现生活的理解和切入的角度不同，产生了对待写生和创作的不同态度和方法，也产生了绘画的各种不同面貌，形成了当今绘画多元化和多样性的格局。他认为，当代的山水画应该有当代性，能够体现当代人的审美需求，学习传统和表现生活不可偏废。面对大自然写生，不仅可以激发鲜活的创作热情，也可以在与大自然的直接对话中创造和丰富自己的笔墨语言。崔振宽正是在继承中国画笔墨优秀传统的基础上，尽情地发挥中国画的笔墨特长，探索和革新中国画的笔墨语言，从而凝神醺

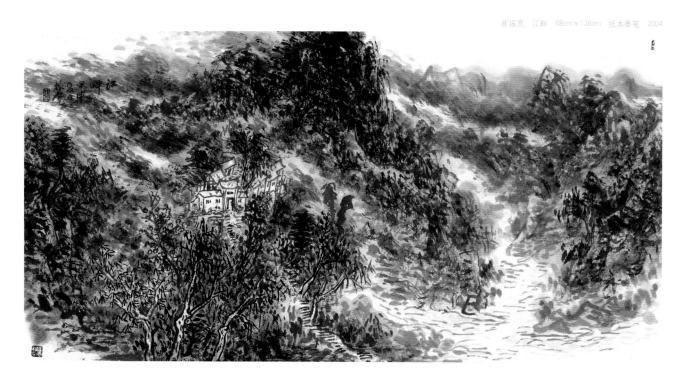

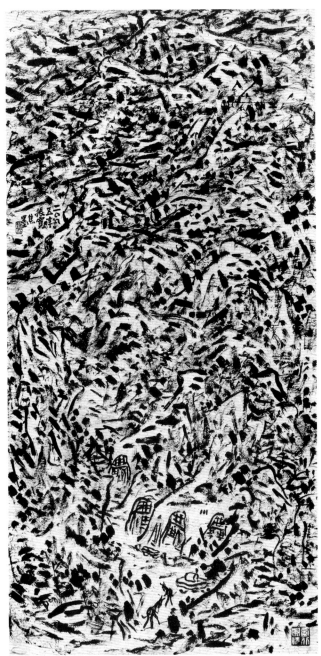

崔振宽　高原之一　136cm×68cm　纸本墨笔　2005

畅地表达了中国画传统笔墨的强烈的当代个性与浓郁的民族文化精神。正像殷双喜所说，崔振宽常以"干裂秋风"般的焦墨表现北方的山水，凸显出一派大西北的大山水气象。正是这种大境界所特有的深沉、苍茫与悲壮，成就崔振宽艺术中一种主体化的精神建构，也成为他所追求的一种美学理想。

5. 创新，即提升认识高度的方式，而不是牺牲笔墨的质量

　　笔墨既要讲求传承，也应直面其本身的生存状态与环境，与时俱进，刻意保留某些传统形式是有碍于中国画发展的。所以，有论者认为，从一方面看，我们要完全去抛开它是不应该的；但从另一方面讲，我们也要看到，任何艺术都是在一定的历史空间内延伸出来的，若脱离了

那个历史情境，它们的价值就很难判断。如果说当代在文化精神倾向性上发生了变革，那么笔墨必须要有同步的对应。笔墨本身没有脱离其生存状态及环境的绝对自在性，它是否变化要放在当代的情境里去认识。笔墨作为一个系统，其生存与发展是有规律的。一般地说，笔墨系统的进化，更多的是位于文化上的自觉，而不是依赖于某种外力与设计。所以说，笔墨的当代性自觉是笔墨在当代一个重要课题。崔振宽指出，古代画家往往把笔墨谈得很深奥、很玄。到了黄宾虹，才提出了"五笔"、"七墨"这样的笔墨语言规范。黄宾虹首先是对中国文人山水画笔墨的集大成者，再则更强调笔墨的抽象意味，更具有"现代感"。另外，他的"五笔"、"七墨"含义明确，有"可操作性"，被越来越多的不同派别、不同年龄的中国画家所推崇和接受。我觉得，黄宾虹的"五笔"、"七墨"可以作为当前中国画笔墨的规范标准，因为除此之外，没有看到还有什么更好的标准。"五笔"、"七墨"既有规定性和限制性，又有很大的包容性和灵活性，既可以作为品评者的衡量尺度，又可以从中各取所好，各取所需。比如"力度"，是用笔的核心要求，而力度则可以从"刚"、"柔"两种不同的面貌去追求，做到细而不描，粗而不刷，不抹不涂、不板不结就是符合用笔的规范标准，否则就是"病笔"。再如"七墨"之法中，大都与用水有关。如果仅取焦墨之法作画，也可别开生面。正如郎绍君先生所说："焦墨就等于一个人把自己逼到绝路上，再找一条活路。"如果焦墨显得狂躁，也就违背了用墨之法。可见"五笔"、"七墨"既是制约笔墨的规范，又不限制艺术的创新和不同风格的创造。中国画的创新是在思想境界、艺术观念、图示符号等方面的探索创造，笔墨则是在规范标准中提高表现力和艺术品位。摆脱用笔的笔墨创新可能要以降低笔墨的艺术质量为代价。

　　作为一个艺术家，一方面要有纯净的为艺术而献身的精神，另一方面还需要有对艺术价值的深刻理解与持续的热情。前者我们可以称之为艺术精神，而后者则可称之为创造精神。可以说，任何一个成功的艺术家，这两种精神的融合与存续是不可或缺的，更是艺术家重要的精神力量的表现，而这种精神能走多远决定了一个艺术家的精神境界与认识水准，艺术精神与创造精神是中国文化精神在艺术中的具体显现。

　　我们更多的是看到以笔墨的方式回归，而很少能看到以笔墨的方式创造。这可以说是崔振宽在当代最具学术价值的一个方面，虽然不好讲绝无仅有，但是可称之为"崔振宽现象"，这种现象在当下中国画坛弥足珍贵。

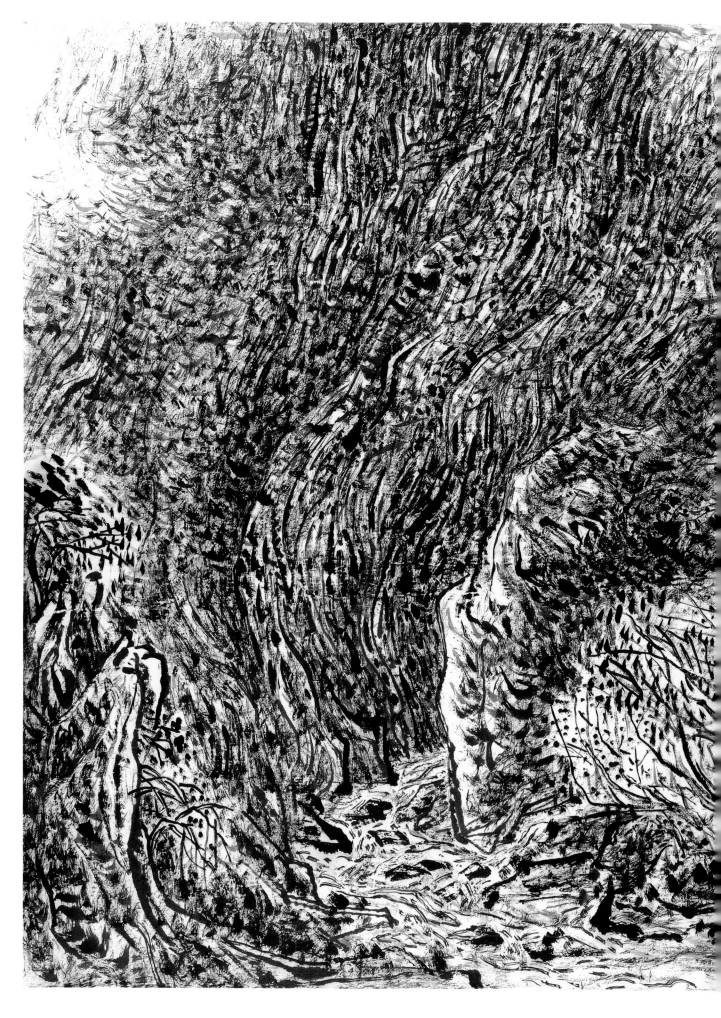

苍茫朴厚的山水心象
——崔振宽艺术进化研究

/张楠/文

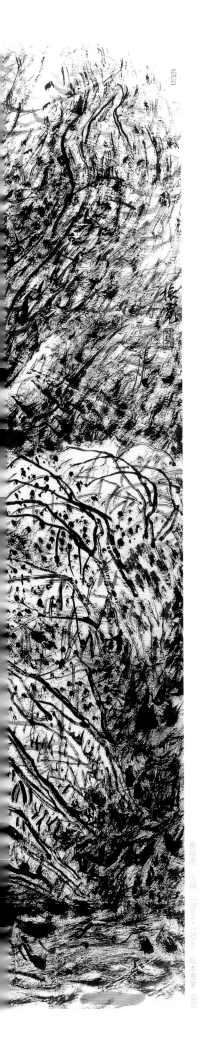

崔振宽 山雨 120cm×120cm 纸本水墨 1997

中国当代水墨画的发展，是伴随着中国政治、经济、文化的变迁和发展，经过将近一个世纪的艰难行程而发展起来的一种"语言"体系。而关于文化问题的提出，则在社会、现实和生活中不断地兴奋、焦虑或被质疑。随着问题的提出和创作的推进，中国画日益显现出对传统文化和经典图式的质疑，最初的文化阐释可以追溯到20世纪初对中国画学术上的争鸣和创作上的革故鼎新。1917年，康有为在《万木草堂藏画目序》中提出"如仍守旧不变，则中国画学应遂灭绝"并主张"合中西而为画学新纪元"，便引起了中国水墨画革新的大辩论。之后，从20世纪40年代由徐悲鸿的"中国画改良论"引发的文化追问到20世纪60年代"长安画派"以石鲁为代表的画家"野、怪、乱、黑"的笔墨论，一时间成为绘画争论的焦点，后来由于"文化大革命"的政治倾向，中止了对于艺术的探索。20世纪70年代末的"伤痕美术"和"星星美展"标志着中国现代美术的觉醒。从20世纪80年代起，李小山的一篇《当代中国画之我见》中的中国画"穷途末路"论，重新点燃了对中国画前途和命运的思考。再后来，吴冠中"笔墨等于零"的论调，又引发了新一轮的理论大辩论。不管理论上如何辩解，绘画毕竟要回到绘画本身"笔墨"的立场上来。在当代山水画坛，崔振宽的山水画创作是一个很有意义且值得研究的个案。画家对水墨的探研正好是切入到徐悲鸿对"中国画改良论"之后，几乎经历了每次中国画坛的重大变革和理论大辩论。画家在对山水画的探索中敏锐地捕捉到了长安画派的风骨，同时又深深感悟到自然的魅力，在绘画情境和笔墨表现上开辟了新的语境。从20个世纪六七十年代到如今朴厚苍茫的情感叙述中，笔墨表现出的一方面是对传统绘画理念的重新诠释，另一方面又拓展了长安画派的写实风格，在绘画笔墨和情感认同上注入了新的活力，这不仅仅是画家绘画风格的转移，而且是由于其观念的转变所带来的思想的萌动。因此，这种在思想上与情感上对故里山川的依归使得画家在创作题材上，依然选了其脚下这片熟悉的热土。在这个情境当中，画家把自己置身于西部广袤的自然山川之间，淳朴的民风、贫瘠的土地，使得画家在创作的同时回望、思索，回望秦地昔日的辉煌，汉唐气象，何其威仪，思索今日西部的苍凉和悲壮。

我们一直试图用一种方式来接近崔振宽，切入画家的生命情感，根植于自然土壤的真实体验，怀着对当下山水画的疲倦与盲从的体症，感悟画家的激情与理性，追问画家在苍茫悲壮的审美意象之后的个性状态。崔振宽山水画的创作历程，大致上分为4个阶段来行进。

1. 从20世纪40年代开始，崔振宽经历了同很多画家大致相同的绘画学习与积累的过程。他在自己的叙述中谈到："自小喜欢书画，临习家藏碑帖，成绩渐佳，深得家父鼓励。"父辈的鼓励和期待可能就是崔振宽绘画的基础。1949年，年仅14岁的崔振宽就参加了西安市美术工作者协会。20世纪50年代初，他有作品发表于《经济快报》、《陕西文艺》。社会的认同同样激励着崔振宽向着既定的目标前

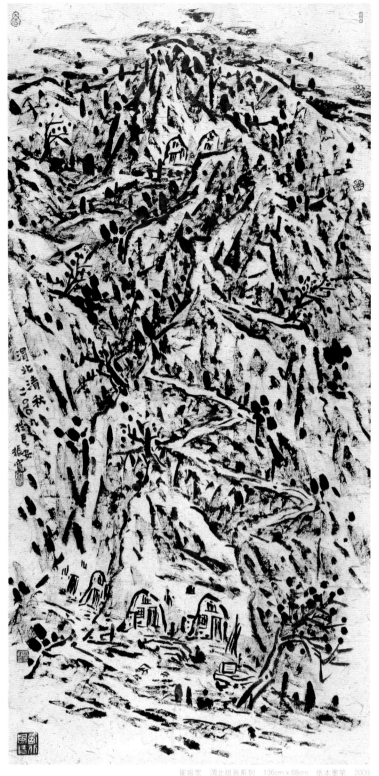

崔振宽　渭北组画系列　136cm×68cm　纸本墨笔　2009

进。1957年，他考入西北艺专（西安美术学院），于1960年毕业并留校在师范系任教，开始崭露头角。在这个过程中，崔振宽把对绘画的热爱逐渐转化为一种理性的思辩，从最初的爱好到逐渐转化为对绘画的热爱，我们无法获取更多的信息资料来研究崔振宽早期的绘画作品，但在那个年代，投身于艺术的青年都非常执著地在传统中吸取着营养，更何况置身于"秦砖汉瓦"之间，在盛唐辉煌雄伟光环的笼罩下，隔着泥土的芳香，能够触摸到几千年文化的纵深。昔日三秦大地的辉煌也孕育着一个时代的鼎新，崔振宽亲眼目睹并亲

身经历了一个绘画流派——长安画派的诞生。从石鲁到赵望云，早期参与到这个画派中的画家，最初并不是为创造一个画派而努力，只是因思想上、创作认知上的趋同，才使得绘画风格甚至绘画理念达到同一。崔振宽与这个群体的参与者保持着亦师亦友的关系，因此耳濡目染地受到长安画派的影响。

2．从20世纪60年代到70年代末，崔振宽经历了一个绘画的"沉积"期。艺术的创作是同社会的每一次变革息息相关的。人是社会中的一分子，社会的进步带动了人思想的解放与开放。同时，画家笔下也潜移默化地表现出社会的每一次变革。崔振宽从留校任教到第一次同刘文西一起协助导师罗铭先生完成人民大会堂陕西厅的绘画开始，才似乎开始了真正意义上的绘画创作的探索。正当崔振宽踌躇满志，准备大展宏图时，命运和他开了一个不小的玩笑。1962年春，高等院校开始精简，崔振宽由于出身不好，被下放到西安综合工艺美术厂，整天做些刷油漆之类的杂活儿。1964年夏，工厂欲扩大经营品种，派崔振宽等数人去上海漆器厂学习制作镶嵌屏工艺。1971年夏，崔振宽又到大连学习贝雕工艺品制作。直到1979年陕西省政府再次更新人民大会堂陕西厅的装修布置，崔振宽才被调去同方济众、何海霞、王子武、康师尧、江文湛等人一起作画，显现出了超出常人的绘画毅力。在这近20年的时间里，崔振宽不断地随着社会的需要转换不同角色。在这一时期，角色的转换使得崔振宽养成了多向思维的习惯，在博采众长的基础上也确立了他对绘画的重新认识。"苦难是一本生动的教材"，也正是这种苦难和磨砺成就了崔振宽今后的绘画风格的形成。由于角色的转换和生活变迁，这一时期，崔振宽多以写生和小品作品为主，为今后的创作奠定了坚实的基础。

3．20世纪80年代初，崔振宽被调入陕西省国画院，绘画创作开始有了新的开端，同时也迎来了绘画创作风格的上升期。将近20年的沉潜，使得崔振宽创作的欲望在此时全面释放，他一方面潜心创作，一方面又重新审视中国山水画的进程。作为西部一位极具实力的中年艺术家，脚下的这片黄天厚土养育了他，同时也滋养了他的绘画艺术。崔振宽始终在身体力行

地实践着为三秦大地而歌、铸就"秦风"为主的绘画主题。茨威格说过："艺术家的选择总是预先决定的。"崔振宽选择了西北朴厚的体力和精神是在饱经艰辛和磨难的岁月里就已经命定了的，作为生于斯而长于斯的艺术家，那里的感受对他来说永远是刻骨铭心的，同时也是更加激动人心的。这种独特的感受来自于崔振宽对脚下这片黄土地的热爱，来自于他对艺术与人生的真实体验。崔振宽深知，绘画艺术，只有让它贴近自然，贴近最熟悉的生活，才最有生命力。从1981年参加全国庆祝建党60周年美展创作了山水画《黄河赞歌》开始，崔振宽的创作激情便一发而不可收。1984年，他的《春到陕北》入选第6届全国美展。1986年夏，在陕西国画院和中国艺术研究院联合主办的中国画传统问题（杨陵）学术讨论会上，崔振宽的长篇论文《中国画传统笔墨的现代价值》引起了大会的重视。崔振宽提出："当代中国画必须完成从传统形态到当代形态的转变，而在这个转变中，中国画的笔墨不能丢，中国

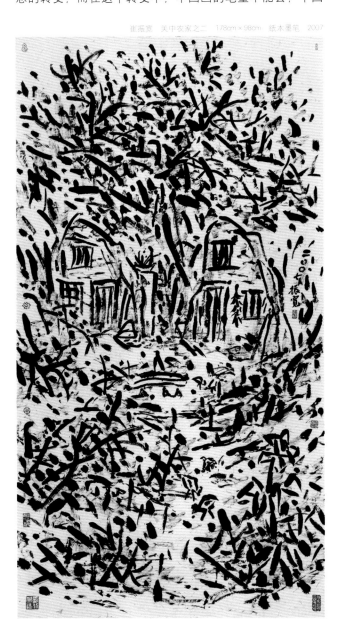

崔振宽　关中农家之二　178cm×98cm　纸本墨笔　2007

画的传统笔墨在转型中有不可忽视的现代价值。"这是崔振宽在新时期以来经过长期实践与思考所形成的艺术观念，这个观念至今仍伴随着他的艺术实践过程。20个世纪90年代，是崔振宽绘画风格的转型期，这源于一次和画家罗平安的写生，崔振宽在自叙中这样写道："1991年深秋，和画家罗平安一起到陕北榆林采风。虽然多次到过陕北，但每次都有新感受，特别是榆林城北一个叫麻黄梁的荒沟，气势十分宏伟、苍凉。这天在沟底走着，听到山顶传来悠扬的民歌声，拨开荒草荆棘，攀上陡崖，一位70多岁的老汉，揽着一百多只羊，在山顶吼着'酸曲'。他孑然一身，形影相吊，打了一辈子光棍，伴着羊群在广袤的荒原上唱着情歌。此情此景，不禁催人泪下，多年来难以释怀。我出生在北方，对关中农村十分亲切，又有陕北黄土高原和陕南秦岭巴山的生活蒙养，对辽阔、雄浑、苍茫、厚重的西北自然风貌情有独钟，难以割舍。也曾多次去江南水乡、名山胜景写生观光，虽然也受各地的美景感染，但总觉得没有西北的自然、历史、人文景观更能感动我，逐渐形成自己的审美观念，并日益强烈地体现在自己的作品之中。"从中我们可以看出，黄土高坡、秦岭巴山，大西北广袤无垠的自然山川，始终牵动着崔振宽的情愫。此后，他又经甘肃河西走廊，过敦煌，远赴新疆，再次感受大西北悲壮、苍凉的壮美景观，在自然的阴晴雨露中启迪绘画的灵感，在现实的沧桑巨变中感悟生活的艰辛与苦难。因此，观照自然、关注生活一直贯穿着崔振宽创作的全过程。他这一时期的绘画创作，大多数表现为对自然山川壮游的感悟与眷念，在绘画风格上倾向于"雄强大气"一路，以现实生活为根基，注重西部宏阔粗犷为主的乡野风情景象，作品大开大阖，打破惯常运笔习性，突现笔墨个性，崇尚绘画意趣。

4. 从1994年第一次在中国美术馆举办个人画展，到2002年在中国美术馆、上海美术馆、广东美术馆、成都现代艺术馆及江苏省美术馆举办"气象苍茫·崔振宽山水艺术巡回展"，崔振宽基本上确立了其"气象苍茫、恢弘朴厚"的绘画风格。在这期间，崔振宽于1996年应邀赴美国参加"中国现代艺术学会"的艺术活动，参观了纽约、华盛顿、费城等地的博物馆，和江文湛等人赴法国举办联展，参观了巴黎、荷兰等地的博物馆，对西方古典和现代艺术作了直观考察，开阔了胸襟，收益良多。接下来，他又参加了1997年由陕西省文化厅主办的在中国美术馆展出的"陕西当代中国画展"。2005年，由全国政协和省政协主办的陕西省国画家十人晋京展在全国政协礼堂开幕。纵观崔振宽近20年的创作，他几乎参加了国内重大级别的学术展览，从中不难看出，他的绘画风格的确立是一种自

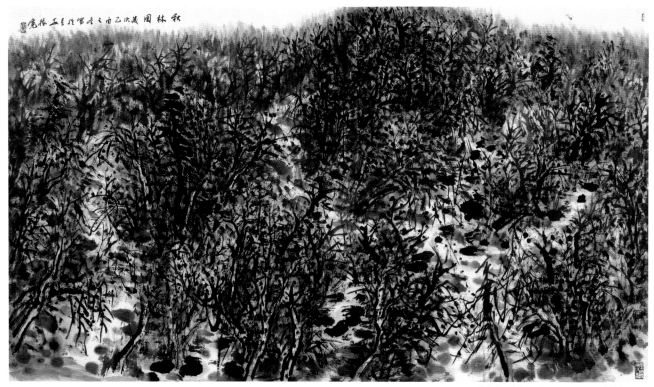

崔振宽　秋林图　98cm×178cm　纸本墨笔　2005

然而然的过渡，在这个过程中，风格的变迁即是人的变迁和社会前进的必然。"画出来就是要给人看"是崔振宽一生的艺术主张，也是他展示自己艺术的最高形式。通过举办个人展览，崔振宽让观众认识了自己的绘画艺术并了解了自己的艺术思想。在2005年的回顾展中，崔振宽这样写到："积十年之辛劳，鼓足了勇气，再出潼关，又进京城，闯荡大江南北，举办巡回展览，无非再完成了一次'画出来就是要给人看'的夙愿而已。"观众的认同是对崔振宽最大的宽慰。崔振宽绘画语言的确立，绘画笔墨的纯熟，彰显时代特征，且结合地域风土人情，以"黑、焦、密、透"的画面，表现秦岭巴山、黄土高坡的沧桑与厚重，在看似不经意的笔墨中表现物象，透过笔墨，触摸到了几千年丝绸之路文化遗留下的痕迹和汉唐文明"至刚、至大、至正"的脉络所在。在这种焦灼和积虑之后，是落落大方的画卷。隔着泥土的芳香，崔振宽的绘画散发着山野的气息。读崔振宽的山水画，让人想起王维《叙画》中"望秋云，神飞扬，临春风，思浩荡"般的畅神。山水画虽然不像诗歌那样可以畅然于语言转换的暗示空间来表现壮烈情怀，却能以精神的信念来支撑艺术家的视觉感受和哲理睿思。尤其是当代山水画的视点仍然是笔墨语言和水墨情境的转换，崔振宽的山水画创作所依托的文化主题显然受到这种转换的影响。在《白鹿原》系列、《秦岭》、《夏居》这些作品中，崔振宽置身于大文化背景下的山水情境中来体悟山水间的纵横开阖、墨气氤氲，以散

逸的笔触挥写心中的天地正气。正如王维在《山水诀》中写道："夫画道之中，水墨最为上。肇自然之性，成造化之功。或咫尺之图，写千里之景。东西南北，宛尔目前；春夏秋冬，生于笔下。"崔振宽通过对自然山川阴晴冷暖、荣枯繁简的变化来体味艺术境界，随着山水排比语词而进入，对自然进行整体的规范化梳理，特写式地把握语言对境界的影响，以黄钟大吕般的语言烘托感受。

中国传统山水画在历经唐、宋风骨至元、明、清意趣的变迁之后，一直处于一种迁延性的文化交流和思想碰撞的过渡中。从唐代尚韵到宋人的意理，再到明清崇尚趣味，这种过渡是一种自然而然的传承和延续。在这个过程中，"南北宗派论"无疑加剧了山水画在传统流变中的再次分野。中国绘画作为特殊的视觉艺术，特别注重艺术个性魅力的展示和境界的造就，素以隽永无穷的品位作为重要的倾向风格来抒发个人"逸志"。崔振宽在继承传统山水画理的基础上，深入研究黄宾虹山水中"骨法用笔"的特点，并结合长安画派深入生活、走向自然的特点，对西部尤其是黄土高坡、秦岭巴山等自然山川进行了精神性的探研。中国山水画主体精神的展现，无外乎气势的雄浑与境界的深邃。司空图笔下的"雄浑"是一种强大力量的体现——大用外腓，真体内充，有如"荒荒岫云，寥寥长风"，足以"具备万物，横绝太空"，表现出宇宙之大，宇宙的无限与永恒，思接旷古而入于恒久，气连长天而出之大野，把自然的宏伟之美与艺术的雄浑之美有机地结合

起来。中国的西部，尤其是黄土高坡，历尽万年的沧桑巨变，但它的辉煌也正孕育在这沧桑之中。地域文化和民族文化相互依存的积淀形式为西部独有的地貌山川注入了人文的含义。崔振宽的山水画正是抓住了这种艺术创作中的本质规律，表现出一种"郁勃悲壮"的泥土情怀。同时，艺术作为意志和表象的世界，总是充满对理想境地的哲学思考和对艺术表象更为深层次的文化反思。

当代山水画的创作，经过明清以降山水画风格的洗礼，在绘画风格和绘画语言上都明显地带有程序性的烙印，从语词的转换到精神的凸显，仍然无法回避传统山水的笔墨语言习惯。南方山水画崇尚意趣韵致，北派山水画注重精神气质，似乎是一个不争的事实。但就绘画本身而言，不同时代、不同画家在表现山水情境上有着不同的表现方式和自己独特的绘画语言。从山水精神的功能入手，体现所谓"仁者乐山，智者乐水"的道德渗化，依然是山水画从一开始就表现出的中国文化的"庄子"情结。从某种意义上来讲，山水画应当是画出自然界中之客观实在，即人们眼睛所见的山形水态。然而，对于画家而言，应从更为深远的道理上去体会文化观念之于自然山川的和谐和默契，表现画家主观意念与自然山川之间所谓的"观念的涵盖力度"。在主观创造的符号中，浇注进生命的热望与哲学的期待，成为中国山水画永恒的魂灵。

当代中国绘画进程，尤其是山水画的创作，一直处于一种"变异"阶段。从"八五"新潮美术之后，"回归"已是当代中国画家心迹的自然直呈。这里的回归不是复古，而是一种开拓性的山水图式和笔墨经验。因此，回归传统，关注生活，观照自然，再次成为画家追求的主题，这也暗合了长安画派的绘画理念。在这种情境当中来看崔振宽的创作，无疑更加明晰地了解了他的创作意图和风格迁延。崔振宽的绘画创作，没有经历大起大落的风格变化，一切都是一种自然而然的理性过渡和情感流露，因此，我们在研究崔振宽绘画风格形成的过程中，能够清晰地梳理到他心灵的脉络。同时，崔

振宽的山水画创作一直伴随着理性思辩的过程。在崔振宽以往的绘画理论中，我们可以清晰地看到他思想的火花灼灼闪耀。《笔底黄土尽是情》、《经验比法则更重要》、《我喜欢有力度的画》、《困惑在多元中解脱》、《中国画传统笔墨的现代价值》等，不管是写友人作品的品评文章，还是对绘画笔墨的经验阐述，无论是对笔墨的理解和对画理的探研，还是对中国画前景的展望，都折射出了崔振宽这位有良知的画家对绘画创作的责任感和忧患意识。

古稀之年的崔振宽正在以全身心的热情投入到绘画的创作实践中。从对山水画境界的拓展角度来看，崔振宽紧紧抓住了对山水画审美空间的创造。实际上，其作品都不囿于具体的时空，因而境界显得更加宽泛与抽象；由于其绘画张力的宏阔，表现出了象简而意奇的艺术风格。在崔振宽用真情筑就的西部《心象》的系列作品中，大自然在其笔下既是一种精神的象征，也是现代人崇尚自然、关注现代生活质量和生存状态的心迹外化。透过墨沉沉的水墨，崔振宽以其独特的艺术视角、非凡的智慧和艺术理念，构筑着一个全方位开放的心灵世界，这种成功，与其博学、宽容的治学思想和艺术实践息息相关，也象征了当代生活的广阔视野和当代人包容博大的心象。我们有理由相信，复兴长安画派，要全方位地展现西部日新月异的发展变化，也要展现西部蓬勃的理想和希望的现实场景，更要展现西部浓郁的自然风情和悲壮激昂的人文内涵。这一切需要更多画家的艰辛付出。面对一位深受人们崇敬的艺术家，我们期待着崔振宽能创作出更加杰出的作品，同西部一起迈向新辉煌。

崔振宽　老窑之一　140cm×120cm　纸本墨笔　2008

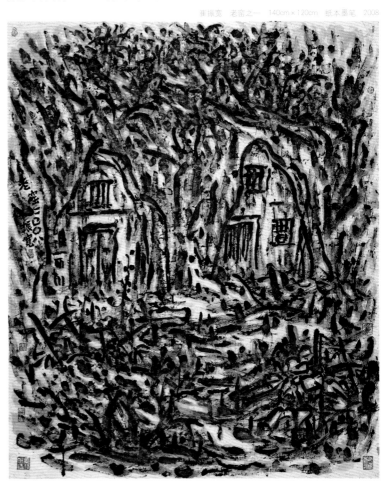

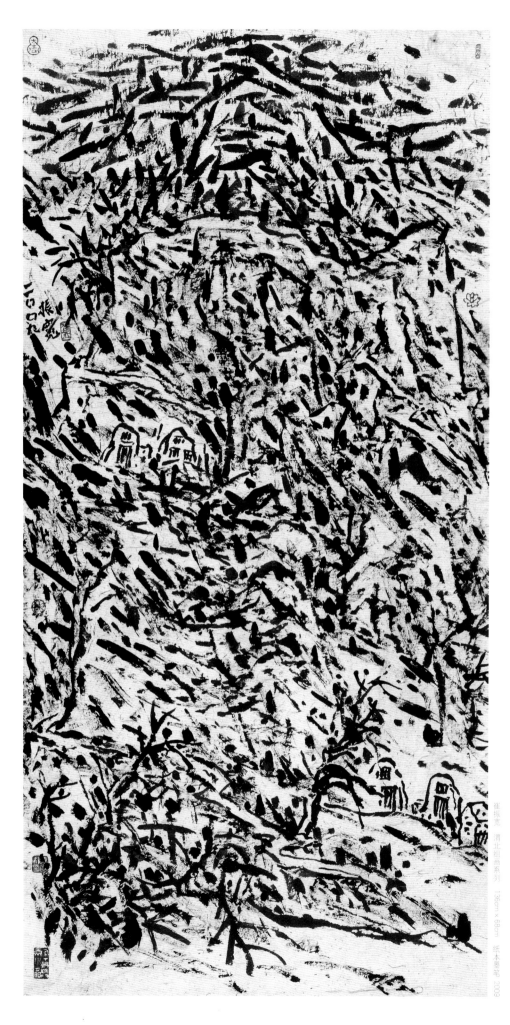

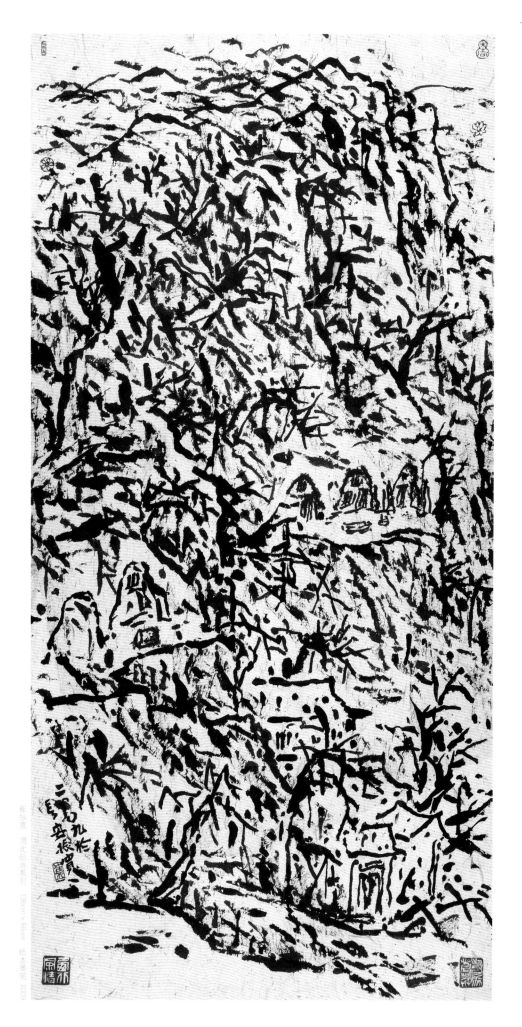

笔墨动关陕 气概惊河朔
——崔振宽综合研究

/子峰/文

在当代中国画坛，崔振宽是最具研究价值的一位山水画家，这不仅因为其绘画风貌之特色和艺术功力之深厚，还因为半个多世纪以来，他虽历经文化情景和艺术风潮的嬗变，却一以贯之地坚持自己的审美追求，在承接传统、走近生活、历练笔墨、修养情怀的漫长艺术生涯中，真实地表达着自己的情感，从而在传统中国画向现代语境的转换和表述当代心境的探索中独树高标，为画坛所瞩目。

探讨崔振宽的艺术，我们能感受到画家生命状态在作品中的激扬和凸显，或能体认到中国画内质中不息的生命精神和"传统内在本身向现代不断发展的指向"（刘骁纯语）。

<p style="text-align:center">（一）</p>

在众多理论家看来，崔振宽的艺术源自生活的积累，源自西北这方古老苍茫的山川水土，是自然大化所促成的。以此立论，崔振宽的艺术应被概括为"从生活中入，从生活中出"这样一种特色，也可被视为自黄宾虹的"从传统中入，从传统中出"之后中国山水画家在现代进程中的又一范例。与崔振宽同代的画家，多"从生活中入"，"出"则寥寥，其原因在于个人天赋、才情、学养与文化立场的差异。崔振宽艺术的成功，在于他不仅拥有热爱生活、谙熟传统和始终如一的文化立场，还具有开放的视野和广泛吸收现代艺术的胸襟。

如果说"从生活中入，从生活中出"是崔振宽绘画发展的一条脉络，则这条文脉亦可推至久远的中国画传统。自唐代画家张璪提出"外师造化，中得心源"的理论后，中国人一直认为，山水画精神就是要调整人的精神去与自然谐和一致，是以自然为师，是从自然界的生生变易中去领悟宇宙的普遍理法。山水自然既是无所不包的丰富世界，也是人类世代生存发展、反复探索认知的广大空间。它与人的关系既是视觉的，又是精神的，山水画家只有全身心地投入自然的怀抱，才会有不俗的表现。从石涛的"搜尽奇峰打草稿"到黄宾虹的

崔振宽 千居图 243cm×123cm 纸本墨笔 2005

"探索生活的真实",从李可染的"向大自然学习"到石鲁的"从生活中发现美",历代中国画家无不自觉地在亲近自然的过程中推进山水画的发展。崔振宽承继了中国山水画这一文脉传统,在50多年的职业绘画生涯中,不断地到自然和生活中去采风、写生、观察和感悟,其足迹遍至大江南北。对于所钟爱的西北大地,他更是年复一年、月复一月地走了无数遍,可谓"车辙马迹半天下,登山临水苦不足"(黄宾虹语)。

崔振宽绘画的早期生活观较多地受到20世纪五六十年代现实主义创作思想的影响,这是那个时代所有艺术家别无选择的选择。那时,年轻的他对此投入了极大的热情和精力,画速写,画写生;而对走向自然有新的认识,则是因其在读美院期间遇到了和李可染、张仃刚刚写生归来的前辈画家罗铭开始的。罗铭是用很强"写"性的笔墨去画写生,这在某种程度上正合乎幼习书法、再习画、对传统笔墨点线有天性的喜好、对文人画有些基础的崔振宽的口吻。随罗铭写生,可尽张点线写意之能,而无须旁骛素描、色彩一套范式,这无疑调动了崔振宽以笔墨对景写生的兴趣。从此,他再也没有间断过用笔墨对景写生的这一方式。

20世纪五六十年代,正是以石鲁、赵望云为代表的长安画派崛起和活动的鼎盛时期。长安画派倡导的"一手伸向传统,一手伸向生活"在陕西画坛首先成为主流意识,这对身在西安的崔振宽的影响是深远的,特别是石鲁、赵望云这几位大家的写生作品让他叹慕不已。赵望云在20世纪三四十年代的写生,让崔振宽看到了大气和质朴;而石鲁在20世纪50年代先后于埃及和陕北的写生,让崔振宽感受到了中国画的清新和生动。除长安画派,崔振宽对李可染在20世纪50年代的写生也十分崇羡。就是在对这些大师作品的观照下,崔振宽有了更充沛的激情去面对生活。最重要的是,他记住了石鲁"从生活中发现美"的名言,自此,这成为他在面对自然进行写生创作时最重要的理念。

在此后多年面对自然、生活的写生创作中,崔振宽都以前辈大师为榜样,始终保持着旺盛的激情和苦学苦行的探索精神。他同时又是一个善于思考和有学术追求的人,因此,他于绘画开初就注重笔墨点线,而非形貌,这反映在写生上也迥异于同代许多画家。那个时期,中国画家多受西画训练之影响,以素描法画国画,作写生,虽使用毛笔宣纸,却无笔无墨,更毋谈写意精神。崔振宽亦在美院接受过西画的训练,但他却坚持用中国传统笔墨的写意之法去对景写生,塑造形象。他之所以自觉地遵从文人笔墨精神,是由于他曾有幸目睹石鲁、赵望云、方济众等前辈画家的用笔之法。应该说,凡是与"长安画派"先贤接近

的画家,大都没有拘于当时较普遍的写实之路。写意精神是东方艺术的核心价值观,是中国绘画精神的精粹体现。由于写意精神的发扬,中国画自是气象活脱,天机迥出,若骤若驰,生息不衰。故清人王学浩就说:"六法之道,只一'写'字尽之。"可见,"写"字不仅仅是方法、手段之技,还是精神、气象之道。崔振宽自身具备极好的笔性,又得大家写法启示,以写入画,自觉情怀抒张,心悦神畅,况久而久之,下笔心手相应,生趣层出,活脱毕现,自是心无惑疑而持之以恒。

崔振宽的个性特征还在于他较早地觉悟到由表现丘壑到表现笔墨这一转换的重要性。因此,在面对自然的创作中,他由"搜尽奇峰打草稿"的传统行为承继者,不断向"从生活中发现美"的现代探索者转换。在20世纪80年代中期,他开始避开李可染在写生中将"笔墨痕迹与自然对象紧密结合,以笔墨的形迹化为描写对象"和"向宋人写实性的回归"(郎绍君语)这样的表现。他的写生进一步在超越形象、提取点线、抒放心境这一取向上发展。在强化中国画点线写意性的同时,除拖泥带水之法,他还尝试画面的平面布局,笔笔分明,却又交错沥乱,在自由书写中彰显着点、线的厚度和力度。这种写生方法,既保留了点线笔墨的独立性而未向对象形迹混化,也继续在面对自然的状态中张扬着笔墨的抽象性意味和文人画的写意精神,但由于面对的是无限丰富的对象世界,其主体精神亦受到感染。所以,我们看到崔振宽的许多写生作品,其线条是绵密而繁复的、形象是意笔高度概括的,而有些笔线已在写生过程中被提炼为具有抽象意味的点线交响图式。

1991年,他去河西走廊采风,那里雄阔、洪荒的自然景观对他的震撼是空前的。他由此受到启发,开始了在笔墨上的新一轮拓展。他试用更大的笔触去表现对象,并以近景逼仄的构图营造一种视觉震撼,其笔墨、图式与古典山水意蕴拉开了更大的距离,表现题材也更多地集中在黄土高原一带的自然景观。他较少表现现代景物,他不认为图式中有了现代物事就是现代山水,他的为人与秉性使他厌弃这种表面化的东西,他求的是作品的内涵,是传统笔墨与当下心境的一种统一,而实现这种统一的媒介就是西北高原这方水土。可以说,崔振宽继续着"长安画派"先贤们探索的足迹,以其辛勤的耕耘印证着地域风格在开拓当代绘画精神中的审美价值,并以此着力于自身绘画风貌的形成和当代性笔墨的打造。崔振宽对西北大地的依恋,既是他内在气质在审美上的选择,也是他实现自己笔墨表达的途径。西北高原苍凉、宏阔、雄厚、质朴的美学意义,正是在崔振宽这样的艺术家与自然的互动中得到了阐发。他不仅从古人从未表现过的莽原荒野中发现了浑茫沉

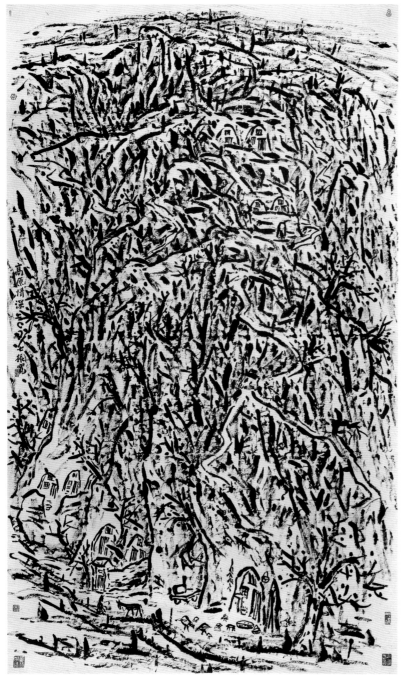

生活的积累给崔振宽的回报是丰厚和持久的，他各个阶段的作品都透发着对生活实感的深度熟悉和准确把握。我们很少见到他的作品会因生活贫乏和对自然的无知而出现笔墨套式和空泛，就算是把笔墨抽象到很高程度的作品，也同样洋溢着生活和自然的气息。

在崔振宽笔下，山川浩莽的气势，高原拙朴的山质，笔墨纵放的风神与古典山水之清雅闲适、恬淡静逸的审美趣味拉开了较大距离，承续和拓展了长安画派阳刚壮美的审美理想，在古典山水走向现代的进程中迈出了坚实的一步。可见，崔振宽在面向生活的漫长艺术实践中，较早地由写实画风中脱颖而出，继之以写意性笔墨的情怀抒发，进而升华到对笔墨语言本体的打造，由此完成了从客体到主体、由生活到艺术、由景象到境象、由古典到当代的跨越。

（二）

崔振宽在当今中国画坛被公认是传统功力最为深厚的画家之一。他由于对传统笔墨语汇有着全面、深入的把握，在实现古典山水当代化的进程中，其笔墨显露的个性、才情和审美风格才会为人叫绝。可以说，传统画学的深厚素养是成就崔振宽山水画艺术的本源所在。如果没有这一点，他在现代化笔墨探索进程中的表现就必然流于浅薄。从美术史的观照来看，能在艺术上推陈出新又不失高度和深度的画家，无不尊重和拥有传统。

崔振宽对传统的学习可说是"总而化之"，"始终贯之"。除研究黄宾虹外，他在学习传统过程中并没有把关注的焦点指向某家、某派、某招式，也没有走如李可染所讲的"用最大的功力打进去，用最大的勇气打出来"这种先学后创的路子，而是在写生创作的过程中学习，如宋代的范宽、元代的王蒙、明清之际的程邃，他在不同阶段都曾对他们的创作思路、表现手法、笔墨语言有过探究。他对传统的学习更多的是从集传统之大成的黄宾虹那里

厚的气象，在淳朴的农庄、土窑前看见了枝连柯交的凝重点线，而且更多地感受到了隐在西北生发不尽的笔墨形式和诱发创作热情的浓郁气息。在这个过程中，他下笔的速度越来越快，力道也日益沉厚，这是内在的激情使然。在画法和用笔上，他开始舍弃古人笔下的"其润如玉"，向着"其重如金"的趋向发展。若观其作画，我们会看到他兴会所至时，一如古人所言之状，下笔无碍，滔滔汩汩，无可遏抑；但听笔行纸上，飒飒有声，纵腕而来，满纸点线，掩映断续间，有"随风满地石乱走"之气势和激情，其笔墨风格正是在这种气势和激情中创生和成熟的。

崔振宽这种心仪荒野的审美选择，实质上是对文人情趣中柔靡意绪的厌弃和对名山大川重复、疲累表现的不屑。在表现质朴无华的西北荒野中，他既能挖掘出新的感受，发现新的表现形式，又能在这种具有探索、发现性的艺术劳动中得到创造性快感和自身价值的体现。

去勾沉、研究的。他很早就喜爱黄宾虹的艺术，随着时间的推移，愈加认识到黄宾虹绘画的价值所在。他认为，黄宾虹艺术的伟大表明了中国传统绘画的伟大，这使当代人不得不对传统抱以敬畏。中国画千年来所形成的绵延不息的文脉遗产是艺术创新的基础，新的审美表述不能割断这一传统脉系。崔振宽全方位地感受黄宾虹的精神高度和学养深度，体味其笔墨之道，也包括其师造化的行为方式，而不只是学其笔墨语言。有些人以为，崔振宽之笔墨是从黄宾虹那里拿来的，这说法有失偏颇。崔振宽在未进美院之前就已经接触了书法和文人画，虽知道黄宾虹较早，但较深地认识黄宾虹的艺术，已事笔墨有年，乃是20世纪八九十年代的事情。

黄宾虹是"从传统中入，从传统中出"的画家，他在登山临水、走近自然、行路万里以及读书修养诸方面也堪为百代翘楚，漫长的笔墨生涯尤其是综合素养之高成就了他的艺术，这对崔振宽的启示是很大的。他对黄宾虹所讲的"画山水不可求脱过早"的论述尤为着意。崔振宽实质上也走了一条漫长的、厚积薄发的路子，不同的是，他是在生活中讨艺术、练笔墨。他折服于黄宾虹"全重内美"的精神，在修养品藻和笔墨本体上做文章，埋首笔下事，不求闻达，不猎新奇，不希图绘画风格的早熟，也深信黄宾虹对山水画家四个阶段和过程的述说：一是"登山临水"，二是"坐望苦不足"，三是"山水我所有"，四是"三思而后行"。"登山临水"是必然之途，不由此入，还谈什么绘画？对于后三个过程，画家所着意的是客观与主观的化融，此所谓"外师造化，中得心源"，崔振宽亦

始终践行之，而非只求黄氏"五笔"、"七墨"之法。

除了一代宗师黄宾虹的艺术，长安画派对传统的理解也始终影响着崔振宽。长安画派的赵望云和石鲁对传统是"边创边学"，在面向生活和创作实践中，将传统拿来，以为我用，并赋于传统以时代的新生命。崔振宽认为，这种宏观的、大化的、有针对性的学习传统之法，扫却纷繁、剪除枝蔓、直指本源，更能求得对传统精髓的理解和对经典笔墨的感受，也更深刻地理解中国传统绘画精神，准确地把握传统笔墨语汇之本体规律。在他看来，生活和激情是艺术家进行创作最为可贵的资源和动力，但创作离不开民族绘画原有的传统积累，离不开这种积累所形成的遗传趋势，即使对当代西方绘画理念的吸纳和兼容，也应在中国绘画精神这个价值母体内进行。这也是中国画艺术的一个自我实现过程，是中国画的自主变革和更高实现。

崔振宽还认识到，向伟大的传统学习，最重要的是注重自身的养成。所谓"澄怀观道"，就是以纯净的眼光和多感的心灵，对自然生活中的美进行发现和选择。这种对生活中美的择别，全由主体的审美情趣去辨识，审美主体的品学修养自然显得异乎寻常地重要。崔振宽为人谦朴好学，襟怀宏远，文植丰厚却能意敛气蓄，得见其发表之文章、画评，行文朴实，识见独到，品评贴切，内蕴深意，唯不事张扬耳，于此，可见其人品风规。

崔振宽同时非常注重对绘画技术修炼的研究，他认为，这是一个画家一生的基本功。为了使笔线墨点本体具有强烈的力量感，他在研究书法用笔的基础上，先后尝试

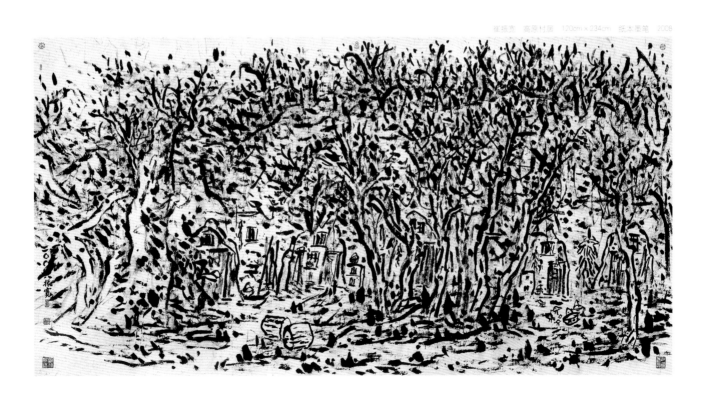

崔振宽　高原村居　120cm×234cm　纸本墨笔　2008

用多种手法和工具（诸如羊毫笔、鸡毫笔、狼毫笔等）写出符合自己审美要求的点线。他认为，技道并进，才会心手相应，才会有自由而畅达的笔墨表现。

审视崔振宽的山水画艺术，我们无法避开对时代艺术潮流和文化环境的回顾。20世纪以来，中国画一直处于守旧与创新的迷茫之中。在20世纪80年代中期，由于西方文化的大量涌入，在艺术领域出现了前所未有的中西之争和传统与现代之争。时至中年的崔振宽在"八五新潮"期间，同样有过对传统山水画实现当代化的焦虑，既然身处中西绘画碰撞和观念裂变的现代语境中，势必要在中与西、传统与现代之间做出抉择，崔振宽以其一贯的持重并未在此大潮中进行非中即西或非传统

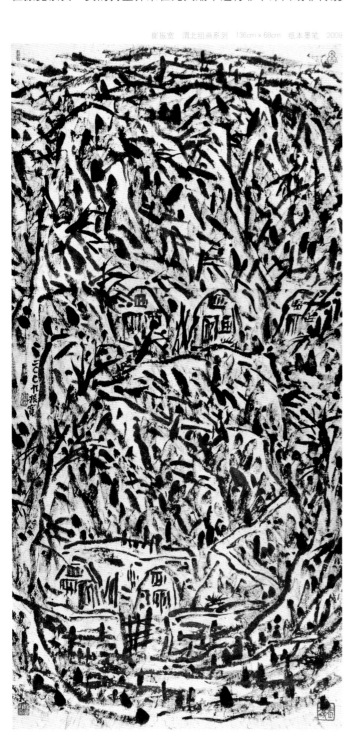

崔振宽　渭北组画系列　136cm×68cm　纸本墨笔　2009

即现代的简单选择。他认为，中国画家既要立定民族文化精神，也不能排斥对外的吸收。就中国画而言，掘弃笔墨传统是没有出路的，无根无源，势必会坠入西方现代绘画虚幻的迷雾中，但只在古人既定程式中重复打转，也会导致惰性和僵化。笔墨如不能表现当代心性和审美诉求，这种笔墨也是没有意义的。

究竟传统中国画之当代创新途径何在？崔振宽对此有着清醒和理性的思考。他在《漫谈焦墨》一文中曾说："近代以来，随着中西绘画的交流，中国画家又通过吸收西洋画的工具和方法，推进了中国画的发展。看来，在物质材料上，能利用的都利用了，大概已没有多大的发展空间，多半只能在已有的材料工具和形式技法上轮回翻新。艺术家在这个'创新'的过程中发现，'旧'的往往会变为'新'的，古老的往往会变成'现代的'，焦墨画法就是如此。"探索焦墨画法是崔振宽在"八五美术新潮"后，面对中国画的当代表现问题，通过勾沉、淘滤传统画学资源，开辟出的一条以古出新的路子。崔振宽认为，"焦墨"具有悠久的历史传统，"也是一种最古老的画法，比如五千年前的彩陶就是焦墨画法，隋唐时期兴盛起的壁画，也基本上是焦墨"。他还将宋画、明清之程邃和当代之张仃的焦墨串联起来，认识这一画法之承传延革和变化特色。

在崔振宽看来，选择焦墨画法更能发挥"用笔"，也能契合西北高原地域特征之表现，但主要的是主体心性上的偏好和理性思考的择别，即"艺术风格的自觉和个性化的张扬"。

当然，崔振宽取径焦墨画法也意味着是在走一条险路，是"给自己找难题、制造矛盾、解决矛盾、置之死地而后生"。在这既是险径又是新路子的焦墨画法上，十多年来，崔振宽不舍不弃，探索前行，从而在现代焦墨语言的建构上超越古今，做足了文章。

（三）

和同代画家相比，崔振宽山水画彰显出的当代性气象，一开始就没有在题材和造型的表面性上做文章。从20世纪80年代初至今的近30年中，我们未见他画过什么标志现代或城市内容的东西，他的主要表现对象一直是他心仪的西北自然风光。对黄土高原、秦陇山川、农家园舍这些淳朴的境象，他也没在形象上有过多少形式感的变形和提炼，但他的画却具有极强的现代感和当代性。作为视觉艺术，无论从什么角度看，崔振宽山水画凸显的都是绘画本体语言的内质之

崔振宽 策北之八 174cm×130cm 纸本墨笔 2000

美，他画面之气概、气势、气象、境界、精神，全由笔墨语言之张力透发。他的绘画笔墨，特别是近年的焦墨用笔，坚重有力，欲透纸背，堪称"撅铁断金"。从整个画面看，铺陈满纸的点线个个如浑金璞玉，交相纷披，湍奔溅乱，组成了金声玉振的点线交响曲。这正是画家生命激情在其作品中的自我确认，也是崔振宽山水画具有现代感的本相所在。所以，我们不能不意识到，中国绘画中笔墨语言荷载的文化精神和审美意蕴是具有时代生命力的。当然，凝聚于笔墨语言上的这种精神上和审美指向上的意蕴，又绝不是凭空臆造，它一定是艺术家情感表达和物象表现迹化的结果，是画家生命状态转化为作品生命状态的一种呈现。

　　贾方舟认为："崔振宽的艺术的全部内涵也是通过坚实的'笔墨'建立起来的。但他不同于黄宾虹，他的笔墨并不单单指向艺术本体的精神建构，同时也指向他所表现的对象——大西北的深沉、悲壮与苍凉。这种得自于丘壑的宏大气象，恰好借助于黄宾虹的笔墨传达出来。""在崔振宽这里，笔墨不仅体现出笔墨本体的精神和'内美'，同时也体现主体的风骨与客体的气象。"显然，西北山川大地对崔振宽艺术的陶育及笔墨语言的打造起着重要的作用。但笔者以为，这一切的形式表现，更多蕴蓄于他内在的审美诉求。如果说崔振宽心仪于西北高

原，那也是他主体内在的审美选择。事实上，崔振宽在半个多世纪的画学、画法累积过程中，也不断地进行着精神上的修炼和修养，在塑造作品性格的过程中，也同样被其作品所塑造。崔振宽平素行止安详，尤不喜张扬，待人宽厚、谦和，处事老成持重，但进入作画状态却激情迸发，如电如光，运笔速度较快，放笔直取，大写而出，笔笔相生，息息不绝。在创作之外，平时，他是一个激情内敛的人，这也构成了他审美致思上的特性——重内质而轻表华。早在美院就学时，他就深喜中国画之笔墨黑白之道，对文人画"祛华存质"的美学诣趣赞慕不已，较早地形成了重古拙而厌新巧的审美偏好。他甚至对色彩课不甚感兴趣，多年后，他也直言不喜欢张大千浓艳工丽的画风，而对剑锈土花中含坚质的宾翁绘画顶礼膜拜，激赏不已。此种心性，自具审美高标，直追大朴之美。清人沈宗骞曾讲："凡事物能垂久远者，必不徒尚华美之观，而要有切实之体。""华之外观者博浮誉于一时，质之中藏者得赏音于千古。"这正道出了崔振宽在审美态度上的一贯诉求。因此，我们得见崔振宽始终专注于绘画内质的修炼与打造，而不务表象的浮华。崔振宽对绘画内质的打造还诉诸于对力量和力度的追求。他曾多次坦言"喜欢有力度的画"。所以，从笔墨到气象，他的画都彰显着对力量的崇扬。因而，强其骨的霸悍语言与西北粗犷山川母体的结合就自然成为他的主要特点。由此，他也扬弃了传统山水画蕴藉宁泊、温润和雅的古典意境，而代之以奇杰沉厚

的关陕河朔气象。

为了达到力量的扬发而又不失沉郁，崔振宽作画多用中锋，极少偏侧，更不用斧劈之类笔法，全以中锋写意出之。这是极见功力，也是极难的。古人早有"用笔千古不易"之说，沈宗骞也还说："从事笔墨者，初十年但得略识笔墨性情，又十年而规模粗备，又十年而神理少得，三十年后乃可几于变化。"早年，崔振宽的中锋用笔是朴厚中有圆润，而今对以书入画运笔的提、按、使、转，轻重疾徐、干湿浓淡、方圆苍润已驾轻就熟。他笔下老辣坚凝、雄健强拙、方中寓圆的点线，如"金刚杵"，"力能扛鼎"，在力道中已渗入强烈的美学意蕴，审美风范直指苍浑、莽厚，而对笔与笔之间的疏密错落、纵横交錾、顾盼披离也一气呵成。这既来自腕下深厚的功力，也源于对物象规律的准确把握，实际上已成为书法语言在绘画中高度自由化的表述。

20世纪80年代后期以来，崔振宽的作品大都以大写手法出之，骨法用笔，粗犷豪迈，风格渐成。在20世纪90年代早期，有理论家将其作品分为三类：一类为图貌山川，反映农村生活特点；第二类则从山川描摹中超脱，探索中国画笔墨自身的一些本质问题；第三类则试图超越具体笔墨，研究更为宏观的中国画的抽象性。自此算起又十五六年过去了，崔振宽的山水画已更为成熟和具有当代感。依笔者窥见崔振宽今之作品，只有两类：一类为水墨，一类为焦墨，水墨者更为浑茫、幽深、玄迷，有五笔七墨层积厚染者，亦有拖泥带水、氤氲快意者；焦墨已成为崔振宽近年来重点探索的画法。在崔振宽看来，焦墨画法虽契合表现西北风土的"干裂秋风"，但也不尽然是为了地域才如此画。他曾如是说："以焦墨表现西北的自然风貌似乎更加贴近，但是，自然生态又不是艺术生态。""地域影响对画家个体来说，只是一种'无意识'，而画家着意追求的则是艺术风格的自觉和个性化的张扬。"可见，崔振宽对主题心性的强调始终是第一位的，因此，他的焦墨画法更具有走出物象框限的当代性抽象意味。跨入新世纪以来，崔振宽在焦墨画法上一方面仍以大写之笔出之，同时在"枯而寓润，刚而含柔"的笔墨内质上下功夫。他的焦墨除有千笔万笔点线密集者，还抽象生发出一种更为概括的焦墨图式，这类作品画面空疏简旷，点划自由萧散，笔线交错律动，整幅作品在完整统一中给人以张力四射的磅礴气势，代表了崔振宽在现代语境构筑上的最新探索成果。

对焦墨画法，黄宾虹认为："然用焦墨，非学力深入堂奥，不敢着笔。"可见用焦墨之难。就崔振宽创作的焦墨作品，其功力自不待言，整体的画风都呈现出"质胜

于文"的感觉。这种生涩、拙野，事实上正是他的自觉追求。面对敦厚素朴的西北大美气象，他认为不可能在明清以来文人画的雅致和清明范式中去寻求同一审美诉求，不能指望在老路上走出更广阔的新天地，而要向着生命力的源头回归，这种回归亦是进取。对广袤西北高原地域审美语境的挖掘，同时也是对自身蕴涵的活力和创造力的阐发。因此，以厚重饱满代轻隽空灵，以生拙野肆代光鲜雅致，是要在审美世界的拓展中写出浓重一笔，也是要在中国绘画中引出一股新的生命之流。

以此看来，崔振宽艺术浓烈的风格特色，正是与关陕的地域风尚和历史文化一脉相承。关陕一带西接甘陇、北连河朔，山川雄杰、民风朴厚，有久远的历史沉淀和沉厚的文化积累，是周、秦、汉、唐数个王朝的发源地。在漫长的历史文化演讲中，关陕文化与东南方的吴越文化形成了对阳刚壮美和阴柔秀美不同价值的取向和追求。唐代书法家颜真卿、宋代画家范中立都是植根于秦地文化而产生的大家。而吴越之地，书法有二王，大画家更是代不乏人，可谓一方水土养一方人。崔振宽亦植根于秦地文化，他的画一如嘶吼的秦腔，激越高亢，沉雄大气，以笔墨演绎和表述了关陕文化的铿锵和豪迈。

当然，崔振宽的艺术指向还带有浓烈的知识精英特点，其画面之黑、形象之浑、趣味之苦、笔墨之拙，既与古典文人画情趣拉开了距离，也和世俗大众审美趣味相去甚远，这与时下商品属性剧烈膨胀的庸俗画作形成了鲜明的对照。崔振宽个性鲜明的艺术，显然具有超越当下的意义。然艺术品产生（不是生产）于艺术家自我表达的需要，或产生于对自然、社会、人文及历史现实表达的需要，而并不取悦于当下之时尚或流行。所以，既有民族画学的文化积淀，又有深厚的生活积累，更具艺术本体内质之美和自我情感表述的崔振宽的绘画，在今后将愈加显现其历史性的艺术价值。

在时代快速发展的今天，文化情景也在剧烈的变化中，中国画家也只有站在更加开放的文化视野的高度，与时代精神和现代心性同步相谐，其艺术才会具有当下和恒久的意义。

崔振宽绘画外去纷华、内藏坚质的风格是中国画学文化风范和东方审美精神的体现，也是民族文化品格和当代价值意识的完美结合，其主体情思和心性内质具有典型东方文化的中庸精神，但也正因为如此，其艺术才同时具有了深度和高度。所谓"不激不厉，风规自远"，中国绘画一道，内在之生命精神必是此理。

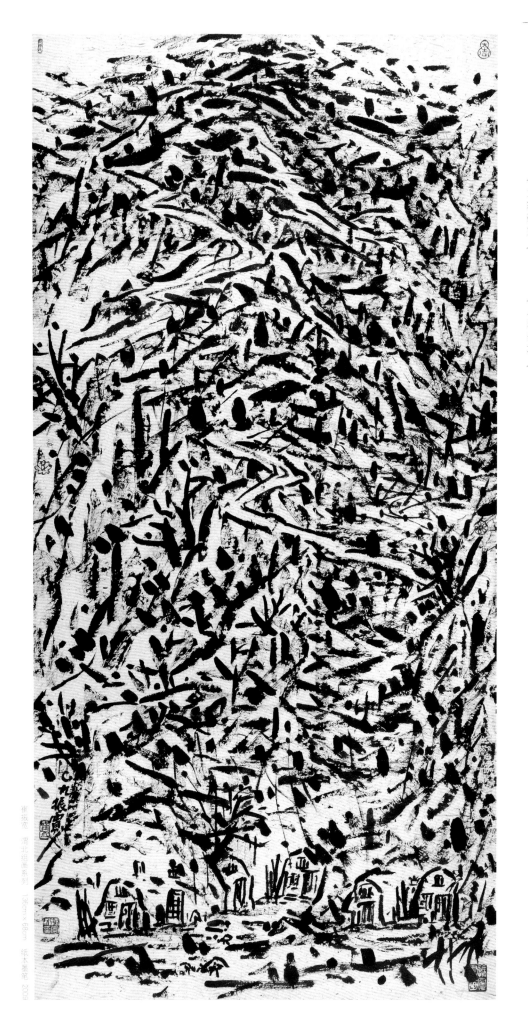

崔振宽　晋北追忆系列　136cm×68cm　纸本墨笔　2009

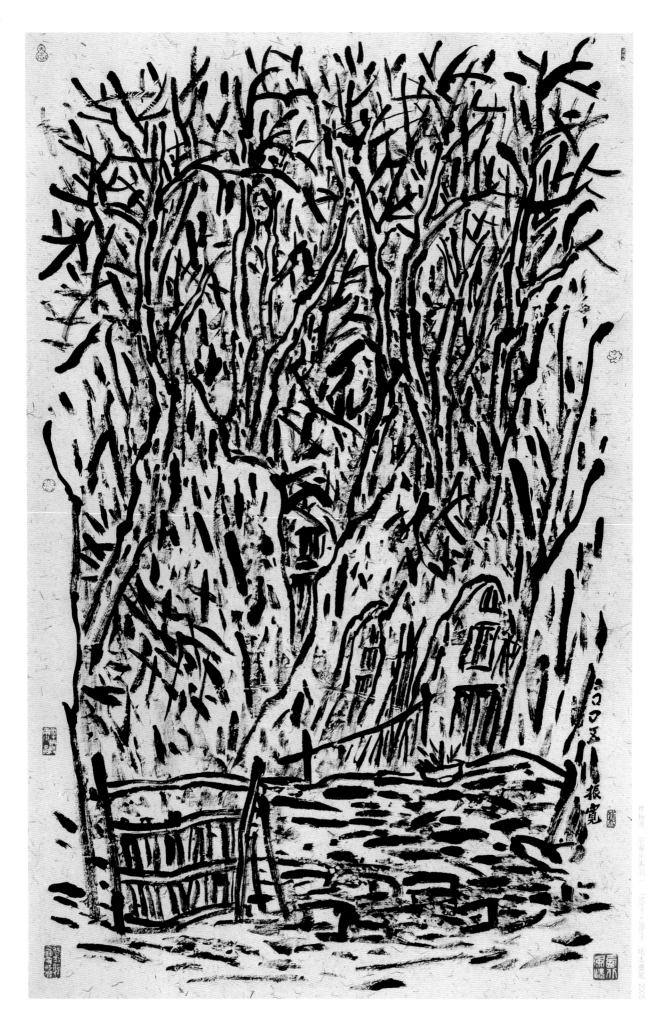

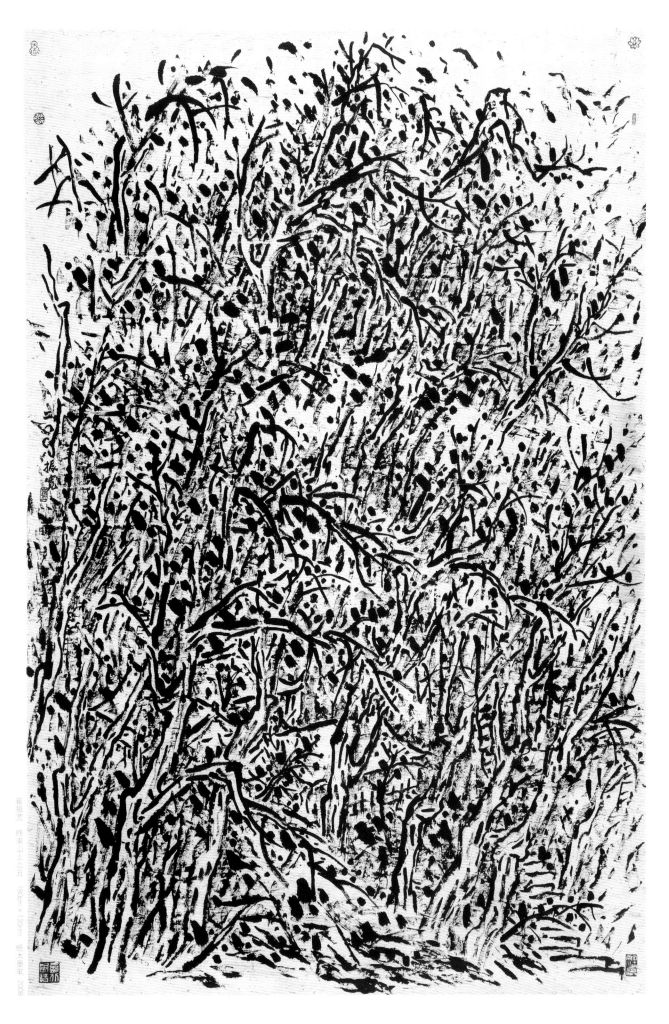

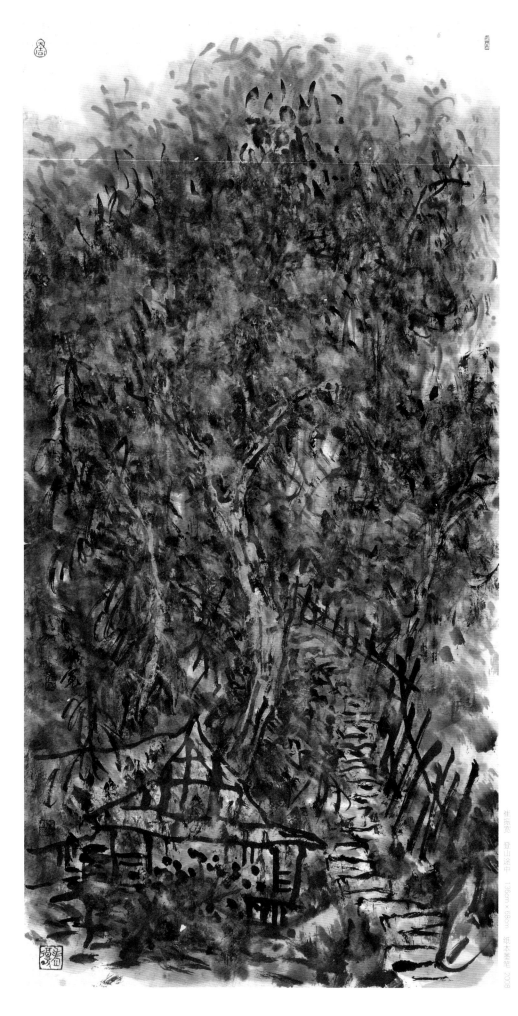

崔振宽　登山途中　136cm×68cm　纸本墨笔　2008

新时期全球艺术品市场呈现的五大格局

/亚青/文

随着2010年上半年世界艺术品市场拍卖数据的出笼，世界艺术品市场发展的格局与脉络似乎进一步地明晰起来，中国艺术品市场与世界艺术品市场发展的同步性与关联度在进一步增强。

中国画廊联盟市场研究中心数据显示，中国艺术品市场上半年的拍卖数据约为205亿元人民币，这一数据占到了去年全年成交额228亿元人民币的近93％，其发展势头可见一斑；与此相对应，世界艺术品拍卖市场的两大巨头也都交出了不错的答卷：苏富比公布其2010年上半年总成交额为22亿美元，比去年同期增长了116％，收益为8410万美元，这是该公司发展史上同期拍卖的第二个好纪录。但即便这样，仍落后佳士得今年上半年总成交额为25.7亿美元的数据，这一数字使佳士得比去年同期增长了46％。2010年上半年，佳士得在全球各地区的拍卖均取得了不俗的成绩，并在全球高端艺术品市场保持领导地位。全球成交价超过5000万美元的艺术品中，有75％由佳士得拍出，其中包括以1.07亿美元创下全球艺术品拍卖最高成交纪录的毕加索名画《裸体、绿叶和半身像》。事实上，自2006年以来，伴随着全球化进程的深入，艺术品市场开始了跨国性的产业转移。苏富比早就称亚洲买家的日趋活跃是该拍卖行今年财源滚滚的关键因素。全球艺术品市场投资和消费的重心由发达国家的传统市场向发展中国家的新兴市场转移。来自于英国《经济学人》杂志的丹尼尔·富兰克林称："按照购买力计算，全球几乎一半的经济活动来自于新兴经济体，它代表着国际贸易中最为活跃的组成部分。对于世界经济体来讲，美国一直担当着全球经济增长火车头的作用，

而新兴经济体的发展与壮大使得全球经济愈加多元化。"近期，我国艺术品拍卖市场屡过亿元大关，同样，在国外，纽约、伦敦、巴黎等地的拍卖市场也取了得不俗成绩，这是世界艺术品市场发展的大势。

一、发展中国家艺术品市场成长迅速，亚洲艺术品市场的比重在不断提高。从2004年开始，新兴发展中国家的艺术品消费比重处在不断地提高的趋势中。2006年，苏富比在亚洲市场的年度拍卖总成交额

崔振宽 雁荡山村之二 150cm×98cm 纸本墨笔 2005

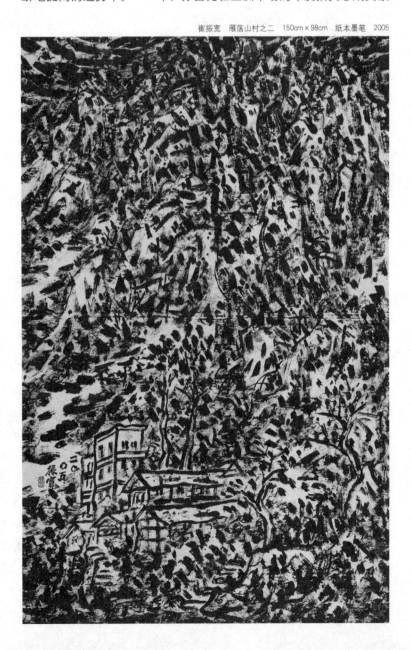

较2005年增长了28.75%，而佳士得亚洲艺术品的年度拍卖总成交额较2005年也有11.9%的增长。在全球新兴经济体中，亚洲是较具活力和潜力的地区之一。据英国《经济学人》公布的《2020预测》报告称：未来15年，亚洲在全球经济中所占的比重将由目前的35%上升到43%。据预测，因为受经济增长、富裕阶层迅速崛起以及收藏队伍的扩大等因素的影响，亚洲市场仍将保持继续增长的态势。行业分析人士认为：在全球艺术品市场加快发展和行业资源整合的步伐下，亚洲艺术品市场将成为艺术经济产业链中一个重要的环节，未来，亚洲艺术品市场发展看好应该是情理之中的事情。

二、北美、欧洲和亚太地区仍是艺术中心。2006年以来，艺术品重点消费区域仍然集中在北美洲、欧洲和亚太

崔振宽　渭北组画系列　136cm×68cm　纸本墨笔　2009

地区。各地区由于对艺术品的需求不同，在艺术品的消费方面也有相当的差异。其中，美国、欧洲市场对大师级艺术品、欧美绘画作品等高端艺术品的需求旺盛，而亚洲里中国等国家和地区则仍然是以本民族文化为依托的艺术品为主，这种差异反映在地域、文化背景以及对本民族文化的认同感上。

2006年以来，全球艺术品区域市场情况说明，艺术品热成为全球一大发展趋势。国际权威艺术品市场研究机构——欧洲艺术基金会每年一度的《全球艺术品市场监测报告》对2009年全球艺术品市场进行了全面梳理，显示：2009年，全球艺术品市场交易总额为313亿欧元，比2008年下降了26%，但这一数字仍高于2006年水平。这其中，美国和英国分别占全球交易总额的30%和29%，位列前两位。中国在2009年的全球艺术品市场交易总额达42亿欧元，占全球份额的14%，同比增长12%，位列全球第三（见图1）。据估计，这一数据在今年会被较大规模地改写，中国在2010年的全球艺术品市场交易总额将达近90亿欧元，占全球艺术品市场成交的份额不会低于20%。

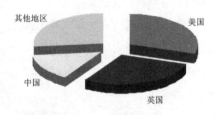

图1　2009年全球艺术品市场区域分布
（数据来源：中国画廊联盟市场研究中心根据公开数据整理分析）

从全球的艺术品消费市场分析来看，目前，尽管主要的收藏队伍都在欧美等发达国家和地区，但从全球艺术品区域市场发展来看，未来，亚洲等国家的消费实力和发展规模有逐步扩大的趋势，这一市场潜力不容忽视。从2009年以来的全球市场状况来看，来自于亚太、中东、非洲、拉美等地区的新收藏势力正在以燎原之势登上世界艺术的大舞台，并有可能主导未来市场的发展趋势。

三、高端艺术品需求保持上升趋势。2006年以来，全球收藏家和投资者对艺术精品的迫切需求已经成为一个不可阻挡的趋势。2006年，法国价格数据网数据显示：高端艺术品拍卖交易额占到了整个艺术品交易额的42.2%（见图2），而2005年这个数据则是33.7%。2007、2008、2009三年，情况又有了新的发展。实际上，这些数字的背后是资本对艺术品市场的需求和定位，艺术精品、高端作

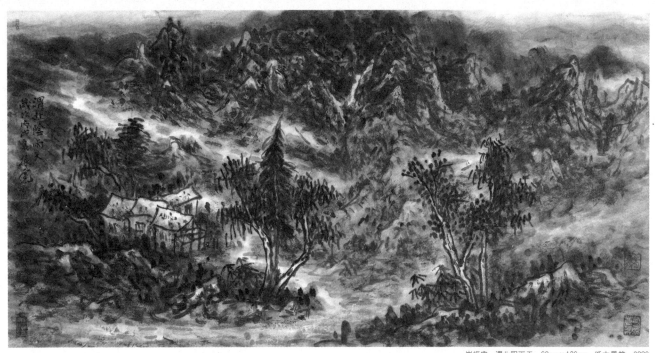

崔振宽　渭北阴雨天　68cm×136cm　纸本墨笔　2006

品更容易获得资本的追捧和青睐。由于高端艺术品受到资源、数量等因素的局限，未来，围绕这一市场的争夺将毫无疑问会愈演愈烈。

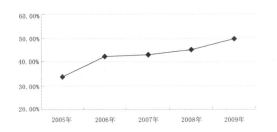

图2　2005～2009年艺术品市场高端艺术品拍卖交易额占整个艺术品市场份额比例
（数据来源：艺术价格网、中国画廊联盟市场研究中心分析）

四、中国艺术品市场整合能力增强，以北京为中心的中国艺术品市场在世界艺术品市场的地位不断提升。金融危机后，中国艺术品市场经过一段时间的调整，整合能力迅速增强，以大中华圈为中心的推动，再加上印度艺术品市场的不断兴起，特别是香港与北京的呼应，加快了亚洲艺术品市场复苏与整合发展的步伐，逐步成为世界艺术品市场发展的一个新亮点。在国运的牵引与巨大消费能力的推动下，大中华圈的文化认同感进一步增强。同时，随着中国艺术品市场国际化与国际艺术品市场中国化的进程的推进，北京作为世界文化艺术中心之一的地位正在浮出。从全球经济和文化的发展局势来看，中国及亚洲区扮演着

越来越重要的角色，其政、经实力和文化主导权进一步提升，不但在全球拍卖市场中占据着重要份额，而且国际藏家对中国艺术的需求也呈稳定上扬的趋势，中国艺术品市场有了更大的发展潜力和空间，这进一步增强了北京艺术品中心市场的地缘优势。

五、世界艺术品市场正在不断走出胶着状态，走向恢复性增长的趋势显化。世界艺术品市场的不断复苏从以下几个方面可以得到体现：一是市场的信心不断恢复，作品的价格增长，特别是经典名作，价格上扬。同时，新人的优秀作品也引人注目。二是藏家的购买力在经过一段时间的萎缩后，于近一段时间不断得到释放。三是艺博会的人气及成交额恢复较快，增长幅度值得称道。在2010年5月底香港艺术博览会上，有来自于全球29个国家和地区的155家画廊参展，较去年增长了约1/4，所展出的逾千位艺术家的作品吸引了4.6万人次的观众，较之去年增长约2/3。亚洲艺术购买者在国际艺术品市场中异军突起，成为国际市场上增长最快的部分。四是拍卖市场表现可圈可点，特别是以北京——香港为轴线的亚洲市场，形势喜人。除了天价作品不断出笼外，成交的总规模也在不断上升，这些都从不同的侧面显现了世界艺术品市场不断复苏并进入恢复性增长的一种趋势。今年上半年以来，海外艺术品市场良好的交易行情，一方面使经验丰富的投资者增强了信心，另一方面也吸引了未涉足这一领域的新投资者的关注。从宏观上看，艺术品投资比其他投资受经济和政治事件的影响小，艺术品市场的表现长期向好，高于人们的期望，可以说是这一轮艺术品市场恢复性行情的基础。

中国当代艺术品市场正在走向新的价值构建
——从拍卖市场看中国当代艺术品市场在震荡中回归

/秦晋/文

中国当代艺术品市场是中国艺术品市场最具活力与发展潜力的市场形态之一，是中国艺术生态的重要组成部分。随着中国艺术品市场规模的拓展与艺术品资本市场的壮大，中国当代艺术品市场必然要经历一场文化与市场维度的整合与转型，其核心是中国当代艺术品市场价值的重新架构。这种架构不仅将拓展中国当代艺术发展的视野，更能释放中国当代艺术市场已经聚集创造的能量，从而带领中国当代艺术品市场进入新的发展阶段。

一、中国艺术品市场中的中国当代艺术

在中国艺术品市场的发展中，没有什么比国内外各大拍卖公司春秋两个大拍更让人瞩目的了，而中国当代艺术在春秋拍卖中的表现尤其让人揪心。因为随着国力的增强与中国概念的崛起，中国文化也在不断地觉醒。当代艺术，特别是中国当代艺术，在社会文化及市场的双向牵引下不断地变迁。这种变迁需要创造，而创造恰好又是当代艺术的优势与核心竞争力。

但是，从2010年国内春拍及香港苏富比，以及佳士得春拍的情况来看，当代艺术品板块与传统的板块相比，无论是从价值认知与信心方面来说，还是从质与量方面来讲，都说明中国当代艺术品市场的成长还需要有一段路要走。见图1。

图1 香港苏富比2010年春拍各板块艺术品拍卖成交额比例图
（数据来源：中国画廊联盟市场研究中心根据公开数据整理）

通过分析中国艺术品市场，我们还发现这样一个内在的生发规律：那就是在市场发展的过程中，从总的情况来讲，中国书画市场板块与中国当代艺术板块表现为两个不同的市场进程。在中国艺术品市场新一轮的行情中，中国书画板块与当代艺术板块的表现尤其引人瞩目。2009年上半年，中国书画拍卖专场的价格不断走高，率先转暖，并拉动了中国艺术品市场在下半年由"暖"转"热"。尤其是中国古代书画部分出现了明显的价格上涨，高价迭出。在中国书画板块率先回暖的带领下，市场中的当代艺术板块也基本走出了上一轮的调整行情，其发展趋势逐步升温。虽然中国书画板块与当代艺术板块都显现出了新的行情趋势，但它们经历的却是两个不同的进程。2003年以前，在中国艺术品市场中，中国书画板块一直是一马当先，当代艺术板块是在中国书画板块的拉动下缓慢预热。2003年春拍之后，中国书画市场价格率先出现暴涨，并启动了中国艺术品市场前一波的"大行情"。当历经了2004、2005两年的高速发展后，由于前期价格上涨过于迅速，中国书画板块出现了一定程度的泡沫，于2006年年内也率先进入了盘整期，其调整幅度一度达到了35%左右，拍卖市场交易规模也一度缩水了近40亿元人民币；而此时的中国当代艺术板块却积聚了力量，不断发力，于2007、2008年进入了快速发展期，作品价格也迅速攀升并迎来了一个新的高峰。随着中国艺术品市场的调整，特别是2008年后，全球性的金融危机对人们介入中国艺术品市场的信心造成了巨大的影响，中国艺术品当代艺术板块也旋即进入调整期，市场景气迅速下滑；经过不断调整的中国书画市场板块自2009年秋拍以来，其市场的信心却在进一步上升，从而带动了中国艺术品市场的不断复苏，据我们预测，在2011年下半年，这一趋势会更加明显；而中国艺术品当代艺术板块市场也会不断地在这一过程中积聚力量，从而延续上一波行情的规律与走势。

中国当代艺术从一开始面对西方买家的关注高喊狼来了，到在一个平台上与狼共舞，再到被称为来自于东方的一匹狼这样一个过程，其变迁可供人玩味。从目前来

看，中国当代艺术品市场要进入回暖的轨道，有三个标志：一是诚信治理找到了有效方式与方法，并取得了初步成效。诚信危机不能得到有效的抑制，中国当代艺术品市场的回暖就只能是"小阳春"，而永远都无法迎来艳阳天，无论用多么艳丽的词藻，都无法改变这一现实。目前，艺术品行业信用制度的缺失已经成为制约中国当代艺术品市场发展的重要因素之一，健康的市场秩序和完善的市场机制是一个市场成熟的标志所在。二是艺术品资本市场不断发育壮大。没有资本市场支撑的现代经济市场，是一个没有前途和出路的市场。如果中国艺术品资本市场得不到切实的发育与发展，中国当代艺术品市场的所谓回暖就只是昙花一现。流动性是资产的生命线，而拍卖市场的

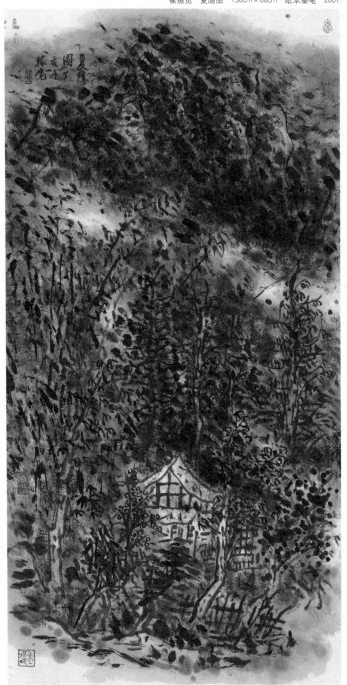

崔振宽　夏隐图　136cm×68cm　纸本墨笔　2007

表现好于画廊市场及私下交易市场是一事实。全球金融危机的持续将会在很大程度上深刻地决定并影响当代艺术品市场，尤其是其未来的发展方向。三是中国当代艺术品市场体系及其市场机制的发育。对于一个体系不健全、机制未建立的市场，我们不可预测；同样，对于一个体系不健全、机制未建立的市场，我们很难渴求其健康与快速地发展，除非我们有足够的信息共享与经验的支持。我们只能说中国当代艺术品市场尚处在原发性的成长初期，由于发展的基础存在缺失，随机性与偶然性大量存在，规律性的东西需要深入挖掘。从中国拍卖市场的发展历程中我们可以看到，中国当代艺术成长的历程从发轫到不断壮大，最后逐步成长为中国拍卖市场的五大主力板块之一。因此，在这里对其系统的研究与关注就不仅是一种需要而是更具时代意义。

二、中国当代艺术市场在震荡中寻找支点

与中国传统书画市场不同的是，中国当代艺术与拍卖市场的关联更加密切，拍卖对中国当代艺术价格及其走向的标示更具导向性。中国当代艺术在拍卖市场中的波动，其实是反映了一种市场投资结构的状态取向。我们知道，与中国传统书画板块不同的是，中国当代艺术在收藏人群、投资构成、作品走向及文化认知等几个方面有着自己的特点：首先是收藏人群，它面对的大多是年轻的成功人士，具有时尚化的审美趣向；其次是以投资资金而非礼品市场资金为主体；第三是作品大多在美术馆（所）、机构甚或是个人空间中收藏，而不是大量地悬浮于市场的中间环节；第四是文化的认同缺乏大众性，认知面较为狭窄；第五是国际化程度高，由于艺术理念等关系，作品易于被西方市场认可。中国当代艺术板块市场的这些特点决定了市场波动的内在逻辑，其中，最为根本的是投入资本的认知偏好与价值判断。所以，中国当代艺术板块市场波动的表面，隐含着的是在积极寻找一种可以用来支撑的市场支点，这种支撑与支点不是别的，而是资本的一种信心，信心的背后却是对于收益的评判，这种收益除了经济利益外，当然也不乏精神与社会的，其核心不外乎是我们反复强调的所谓价值判断。

随着中国艺术品市场的繁荣和兴盛，中国当代艺术也开始崭露头角，2007、2008年其数据分别有了较大的增长。但这一趋势却在2009年出现了较大的逆转，成交量急剧下滑（见图2所示）。

崔振宽　终南山上之三　180cm×120cm　纸本墨笔　2008

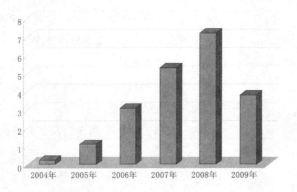

图2　香港苏富比2004～2009年度中国当代艺术品拍卖成交额图（单位：亿港元）
（数据来源：中国画廊联盟市场研究中心根据公开数据整理）

自去年秋拍以来，中国书画板块市场的信心似乎在进一步上升，带动了中国艺术品市场的不断复苏。据我们预测，在2011年下半年，这一趋势会更加明显；而中国当代艺术板块市场，会不会在这一过程中积聚力量，从而延续上一波行情的规律与走势，还需要一段时间的观察。分析其中的原因，主要可能是由两个不同板块的投资属性所决定的。我们知道，上一轮的中国书画板块所展现的行情，其主要的市场形态还是礼品市场的支撑，收藏投资性资金所占的份额并不大；而中国当代艺术板块市场，其市场的主要形态是投资性的，不少投资是带有艺术资本性质的介入，主要资金由投资性投资与收藏性投资两部分组成，礼品市场的份额不大。资本的趋利性会在中国书画板块的新一轮行情中找到当代艺术新的市场成长空间，当然，这种新的成长空间是建立在一个新的当代艺术形态下的，不可能是对上一轮行情的完全复制。

三、中国当代艺术：市场反映的不仅仅是供需关系，更是一种观念变迁的尺度

只要是市场的行为，决定市场行情最为根本的因素就应该是供求关系。在中国艺术品市场中，当代艺术是一个刚刚成长起来的新兴市场，但通过近几年的发展，也不断显现出一种关注创造性、关注经典作品与典范性人物的取向。中国当代艺术板块虽然成形时间不长，经典与典范还大多在过程中，但这并不能限制人们以经典与典范的标准与眼光去观察市场，发现价值。中国当代艺术市场从小到大，收藏的人群从国外向国内，收藏的取向由时尚、猎奇而关注价值，由泛价值化而走向经典与典范，可以说是中国当代艺术发展的一个必由之路，也是一个市场走向成熟与理性的开始，而所有这些的背后隐含的是一种观念的悄然变化。

不容忽视的是，中国当代艺术在海外的表现不佳。在2008年的春拍中，中国当代艺术在海外拍场整体显现出疲软乏力之态，不断遭遇"滑铁卢"。中国当代艺术复苏尚待时日，2009年的"当代艺术"秋拍比2007年市场巅峰期有近50%的"缩水"，已经证明中国当代艺术的海外市场仍处于艰难挣扎的底部。但令人欣慰的是，2009年秋拍在中国当代艺术方面已经出现了一些积极讯息，反映出中国当代艺术市场正向理性回归。具有20余年拍卖历程的香港艺术品市场作为全球中华艺术品拍卖中心之一，享有"一国两制"自由贸易的优越市场环境，与内地唇齿相依的地理、文化、历史的发展优势，拥有一支经济实力与艺术鉴赏力都是国际级的收藏家和古董商队伍，有准确把握艺术品收藏主流走向的能力，显示出了其对国际市场的引领作用。2010年，中国当代艺术市场行情也许会慢慢复苏。伦敦当代艺术拍卖周显示，在经过18个月的沉寂之后，高端艺术品市场重新繁荣起来，名家作品也重新流向拍卖行。不过，中端市场依然处于犹疑状态，买家们还不能通过几起高价拍卖就判定市场进入上行通道。

高端艺术品需求保持上升趋势。2008年以来，全球收藏家和投资者对艺术精品的迫切需求已经成为一个不可阻挡的趋势。2006年，法国价格数据网数据显示：高端艺术品拍卖交易额占到了整个艺术品交易额的42.2%，而2005年这个数据则是33.7%。2007、2008、2009三年，情况又有了新的发展（见图3）。实际上，这些数字的背后是资本对艺术品市场的需求和定位，艺术精品、高端作品更容易获得资本的追捧和青睐。由于高端艺术品受到资源、数量等因素的局限，未来，围绕这一市场的争夺将毫无疑问会愈演愈烈。

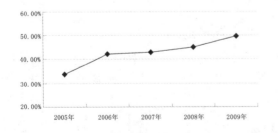

图3　2005～2009年度高端艺术品拍卖交易额占整个艺术品交易额的比例（单位：亿元）
（数据来源：中国画廊联盟市场研究中心根据公开数据整理）

四、中国当代艺术的回归是一个过程，这一过程的核心就是价值的发现与认知

对中国当代艺术来讲，无论是支点的寻找也好，还是观念的变迁也罢，其核心是价值的新发现及价值认知的转化。只有抓住了这一核心，我们才能不断抓住纷繁芜杂中的逻辑与规律，把握中国当代艺术发展的大势。中国当代

艺术价值的回归最为主要的是三个方面：一是中国文化精神的认识，以及在此基础上的回归；二是审美与创作取向的回归，深入本体、本原、本我，创作出经典，培育出典范，切入现实关注社会，聚焦人性的挖掘；三是市场回归，收藏人群、资本及市场规模都不断有国内或大中华圈因素的支持、支撑。这种回归过程的支点不是别的，是中国文化精神的发现，是中国文化自觉过程的一种必然选择。

中国艺术品市场的深度回调使中国当代艺术品市场产生了分化，并进入了二元发展的市场结构。可以相信的是，全球金融危机的持续将会最终在很大程度上决定中国艺术品市场，尤其是其未来的发展方向。（1）从市场上讲，出现了高端与中、低端的投资市场，在市场规模的受压之下，多头市场占主导地位的格局虽然未能打破，但高端投资市场的不断崛起已在悄然地改变着中国当代艺术品市场份额的构成。（2）从价值主导上讲，已经出现了来自于学术价值对市场价值一方独霸市场的挑战，面对价值判断，人们已经越来越多地关注市场及其学术两个方面的考量，价值判断的二元结构已在形成。（3）从艺术家队伍的分化中，出现了"市场皇帝"与"学术精英"同台献唱的新格局，艺术人群两极化现象逐步显现。（4）全国性的大市场与不同区域市场的切割与融合出现了一些新的情况，区域化壁垒在强化，全国市场与区域市场的对峙使二元化的结构显现。（5）中国当代艺术与传统中国艺术在不断消长的市场中都有了自己的市场定位及份额，市场的二元构成虽然会有变化，但基本趋势已经明显，当代艺术的突起使中国艺术市场有了新的不确定性。

五、中国当代艺术是一种当代生存状态，需要当代文化精神的支撑

随着市场的调整，当代艺术板块出现了迅速分化的倾向。特别是中国艺术品市场进入新一轮行情后，更多地关照生存状态，发现价值与关注经典，体验与理性的分析将成为一种重要的价值认知。当代艺术复苏或许只是观察到收藏家又来买艺术品了，但是买什么艺术品，就仍要观望等待了。在低速盘旋中，那些更多地关注民族文化背景、阐释民族文化精神的创造之作，会被人们重新审视其存在的价值；古典、写实、实验与抽象都会找到市场的突破口；不严肃，甚至接近玩闹的所谓创造，在新的价值审视中，可能会迅速缩水，以至于难以生存。近几年，中国书画板块市场的突飞猛进，给中国当代艺术品市场提供了新的标杆，其意义在于：只有拥有藏家，才会拥有市场；靠商业操作与技巧只能赢得一时之强，靠学术能力的提升，靠艺术的独创，才能不断赢得未来。

》缅怀吴冠中先生经典作品收藏展开幕

8月30日下午，风筝不断线——缅怀吴冠中先生经典作品收藏大展在新保利大厦拉开帷幕。清华大学美术学院教授、全国政协委员袁运甫，新加坡好藏之美术馆顾问方毓仁，清华大学美术学院副院长、教授卢兴华，中央美术学院副教授、中国现当代美术文献研究中心主任赵力，中国著名艺术家、吴冠中的学生赵准旺等嘉宾先后在开幕式上发言。

6月25日，20世纪现代中国绘画的代表画家之一吴冠中先生溘然长逝。吴老生前曾嘱咐后人："你们要看我，就到我的作品里找我，我就活在我的作品里。"为了实现吴老这一遗愿，北京保利国际拍卖有限公司与保利艺术博物馆共同策划了本次展览，展出由海内外收藏家提供的百余幅吴老经典力作。

吴老曾将自己的作品比之风筝，"风筝必须能离地升空，但风筝不能断线，这线是作品与人民感情千里姻缘一线牵之线，是联系了作品与启示作品灵感的线体之间的线，往往踩在断线与不断线的边缘，但愿立足于不断线的范畴里。"

可以令吴老欣慰的是，在他离开我们的这两个月中，社会各界用各种方式自发缅怀这位一生都在默默耕耘和奉献的艺术大师，而收藏家群体以在这次展览筹办过程中的无私付出，用实际行动告慰了吴老的在天之灵。

》著名画家李阳重彩画《灵界的晨曦》 首次咸阳亮相

2010年7月26日，西安美术学院副教授、著名画家李阳的重彩画展"灵界的晨曦"在咸阳大秦美术馆展出，吸引了很多市民前来参观。据悉，此次重彩画在咸阳展出尚属首次。

上午10点多，记者走进大秦美术馆，眼前一幅幅精美绝伦的作品将整个大厅装点得气势恢弘、色彩艳丽。本次画展共展出作品40多幅，基本上反映了画家不同时期的创作风格，展出于8月3日结束。馆内一位负责人向记者介绍，李阳的作品是使用特殊的矿物材料制作而成的，他借鉴古老的敦煌壁画，并掺以自己对中西艺术的理解和感悟，画风独特，斑斓而静谧，这与快节奏的现代社会形成了鲜明的对比。

"灵界的晨曦"不仅使咸阳市民有幸近距离观摩重彩画，也给更多艺术爱好者提供了欣赏李阳原作的机会，同时深化了本土画家对"前水墨时代"中国绘画传统的认识和把握。

》中国艺术品市场：演绎资本的盛宴
——《中国艺术品资本市场概论》即将出版

中国艺术品资本市场的形成与不断发展，标志着中国艺术品市场已经进入了一个新的历史阶段，自此，中国艺术品市场多元化、多层次的生态格局已经形成。中国艺术品市场从远古到现在，从来没有像今天这样引人注目，也从来没有像今天这样拥有如此巨大的规模与众多的参与者。可以说，在资本条件下，中国艺术品市场正在从传统形态向现代形态进行美丽的转身。我国著名艺术品市场研究专家西沐先生是最早研究中国艺术品资本市场的研究者与实践者之一，他在其即将出版的新著中，为我们呈现出了中国艺术品资本市场的发展轨迹与态势。

由文化部文化市场发展中心研究员西沐著写的《中国艺术品资本市场概论》，是在文化部重点课题《中国艺术品资本市场发育及其支撑体系的研究》基础上完成的，近日由中国书店出版社出版，面向国内外公开发行。可以说，《中国艺术品资本市场概论》的出版，标志着这一学科体系的建立与不断发展。全书共分为20个部分，对艺术品资本市场产生的背景，艺术资本的概念与特质，中国艺术品资本市场的培育，包括艺术资产、艺术产权、中国艺术品资本市场的战略、主体与体系，以及中国艺术品市场资本文化，投资行为研究等进行了系统的探讨，最后，还系统地对中国艺术品资本指数的架构、开发与评价做出了探讨。

《中国艺术品资本市场概论》一书的出版发行，无疑会不断推动中国艺术品资本市场研究的深入进行与实践的纵深发展。该书中一再坚持的一些论点及结论性的理念，随着研究及实践的深入，在印证的过程中会发挥出重要的指导作用。对此，我们可以将其归纳如下：（1）中国艺术品市场做大、做强的第一推手是中国艺术品资本市场；（2）中国艺术品资本市场的发育与发展是中国艺术品市场金融化的核心；（3）中国艺术品资本市场发展的关键是艺术品的资产化，难点是艺术品产权的交易流转，突破口则是艺术品投资基金的多元化、多层次地发展；（4）中国艺术品资本市场要凸显其行业特性，但更为重要的是体现资本市场的自由市场性质，以及社会化、大众化的参与发展模式；（5）中国艺术品资本市场的发展不断催生新生态的艺术品投资文化的发展，这为中国艺术品市场的转型提供了非体制性条件。这些看来简单而又朴实的结论，其实包含了太多探索的勇气与研究的艰辛，今天同《中国艺术品资本市场概论》一起呈现在了大家的面前。但我们不能遗忘的是，该书的着眼点是提升认识、推动实践的不断深入。

》《中国美术》创刊 为当代艺术立传

经国家新闻出版总署批复，由中国出版集团主管、中国美术出版总社主办、全国26家美术专业出版社联合协办的《中国美术》杂志，

经过半年的紧张筹备，终于和广大读者见面了！

《中国美术》杂志溯源于1982年创刊的《美术之友》，《美术之友》杂志曾经以其高品质、高学术水准在美术出版界和美术界产生了广泛而深远的影响。2009年底，《美术之友》实现了华丽的转身，更名为《中国美术》。这是中国美术出版界及美术界的一件可喜的大事。

《中国美术》将追求真、善、美，努力继承和弘扬中国传统优秀文化，打造一流的学术平台作为杂志的主要目标；以坚持党的文艺方针和出版导向，弘扬民族传统文化，充分反映我国当前美术行业繁荣发展的整体面貌和时代精神为宗旨；以党和国家大政方针原则为指导；以强调公正性、学术性、权威性和弘扬真善美的艺术精神为己任；将秉持公正的立场，以弘扬正气，针砭时弊，扫荡谬误为旗帜；以突出"大美术"概念，倡导创新为特色。同时，还将重点展示当代美术家和美术理论家的优秀美术作品和理论研究成果，广泛开展学术研讨，促进学术交流，为当代美术立传，为艺

术院校、艺术家和画廊等艺术机构搭建高端的宣传展示平台；努力为广大读者奉献一份内容编排生动鲜活，设计、印制精美的美术专业杂志。

从《美术之友》到《中国美术》的转变，将是一次凤凰涅槃。以全新面目呈现于广大读者面前的《中国美术》杂志将"其羽更丰，其音更清"。作为新时期中国主流艺术传媒新军的《中国美术》，会让世人聆听到它所发出的清澈、燎亮的翰音！

》构建中国艺术品市场的价值立场
——《中国艺术品市场批评概论》出版

随着中国艺术品市场的迅猛发展，在经济利益的驱动下，越来越多的因素参与到了中国艺术品市场的过程中来，于是，批评就成为人们不得不关注的问题。我们知道，艺术批评在某种意义上说是艺术评价的一种重要表现与互补形式，而艺术的评价问题从来都是涉及到艺术发展的核心问题。当然，当代中国艺术品市场作为中国艺术发展过程中的一个新生的系统状态，不仅需要研究与分析其态势，更需要确立与建设自身系统的评价体系与相应的标准，因为这不仅关系到当代中国艺术品市场发展的状态问题，更关系到中国艺术品市场发展的方向及其路径问题。从这种意义上来讲，中国艺术品市场批评可谓是中国艺术品市场发展过程中重大而又核心的基本问题。

由文化部文化市场发展中心研究员西沐著写的《中国艺术品市场批评概论》（上、下卷，上卷理论篇，下卷文献篇），近日由中国书店出版社出版，面向国内外公开发行。中国艺术品市场批评这一学科最早是由我国著名艺术品市场研究专家西沐提出并创建的，《中国艺术品市场批评概论》的出版标志着这一学科体系的建立与不断成熟。

艺术批评可以说是源于美学发展与审美文化的进化，称得上是一门专业门槛较高的学科领域。在研究过程中，我们发现，对当代中国艺术品市场的评价与批评可能主要涉及到如何评价中国艺术及其中国艺术品价值如何重构的

问题。对当代艺术及其艺术品的评价拟主要从以下五个层面一个基础来展开：一是精神层面，即对文化精神的评价；二是价值层面，即对艺术价值的系统评价；三是作品层面，即对作品的系统评价；四是技术手段层面，即对绘画技术、技巧手法进行评价；五是环境方面，即一方面要研究中国艺术品市场的环境，另一方面要研究中国艺术品市场批评的环境，而一个基础那就是，当代美学转型中对人性、人本，以及自我、本原、本质的发现与弘扬，这是中国绘画艺术当代性生发的基础。在都市化与时尚文化的冲击中，功利主义泛滥，这种发现与溯源就是艺术当代意义的重要组成部分。这种多层面的交叉评价与批评可以较为客观而又具体地反映当代中国艺术及其艺术品市场的水准与状态。《中国艺术品市场批评概论》学科体系就是在中国文化这个大视野中，在中国文化精神的聚焦过程中，沿着中国艺术品价值构建这一维度，围绕中国艺术品存在的艺术状态与市场状态、市场价值与艺术价值、精神消费与物质消费、全球化与生态化存在的统一，推动中国艺术资源的开发与优化配置，促进中国艺术品市场的更快、更好地发展，从而为中国文化艺术的大发展、大繁荣做出积极的贡献。

》法媒热议博物馆安全 防盗被置于便利游客之后

当地时间8月21日，埃及开罗某博物馆收藏的一幅估价在5000万美元以上的凡·高的作品在光天化日之下，被人从画框中割下盗走。据报道，博物馆当日只有10余名参观者，而博物馆失灵的监控、警报设备使此次盗窃变得轻而易举。此事与两个多月前法国巴黎现代艺术馆毕加索、马蒂斯等人的名作的失窃有类似之处，在那场盗窃案中，早已出现故障的博物馆监控设备间接成为盗窃犯的帮凶。如此脆弱的博物馆安全系统让很多人感到忧虑，近日，法国媒体发表相关文章，就本国博物馆的安全问题进行了深入分析和讨论。

2007年，巴黎市政府的调查报告即已显示，14家市属博物馆的防火系统已经严重老化，无法达到最基本的要求。与此同时，世界上每年都有一座博物馆毁于火灾。难怪卢浮宫接待、监控和销售部负责人Serge Leduc会略带讽刺地说："只有发生问题才能让别人听到你的声音。有时候，一场火灾也是非常必要的。"

法国媒体认为，这首先是因为巴黎市立博物馆的管理体制存在严重缺陷。比如，直接隶属巴黎市政府的其他10余家公立博物馆

一样，巴黎现代艺术馆馆长仅对艺术范畴内的事务负责，所有与人员和博物馆建筑相关的问题，包括安全设备维护、更新等均需上报，由市政府审批后单独拨款执行。在这种情况下，"博物馆工程往往被放在城市污水管道治理之后。"在这方面，卢浮宫、奥赛、蓬皮杜等国家级博物馆拥有的自主权令人羡慕，因为其馆长可支配包括运营、行政、维修资金等在内的一揽子费用。但法媒自己又提出疑问：如果说这已足够，那么从2004年7月至2008年5月，卢浮宫内连续发生的5起盗窃案该如何解释？

对此，《世界报》发表文章认为，防盗设备仅仅是保障安全的手段，博物馆对展品安全的态度才是问题的关键。2008年，巴黎毕加索博物馆中的一个素描本因展柜忘记上锁而被窃；2003年，巴黎著名的雕塑博物馆布尔戴尔博物馆的一尊雕塑和一幅油画在被盗一个多月之后才被人察觉。事实上，在博物馆通常认定的三大要务中，防火、防盗永远被置于便利客流接待之后。如果展品安全问题与保证观看效果发生了冲突，专业出身的博物馆负责人大多会将抉择的天平倾向后者。这也是为什么当有人提议将《蒙娜丽莎》放进玻璃罩时，会遇到如此强烈的反对，而卢浮宫虽然最终执行了这一决定，也仅仅是为了保护画面不受灰尘和温度影响，而不是出于安全考虑。

》《中国艺术品市场白皮书年度人物》出版

《中国艺术品市场白皮书年度人物》是由文化部《中国艺术品市场白皮书》编委会与中国书店出版社联手推出的重点研究与推介项目。《中国艺术品市场白皮书》是由我国政府正式发布的关于中国艺术品市场发展的重要报告。《中国艺术品市场白皮书》作为一种官方文件，代表中国政府在中国艺术品市场发展过程中的立场，讲究事实清楚、立场明确、行文规范、文字简练、没有文学色彩。《中国艺术品市场白皮书》成系列化出版，自2008年以来每年发布一次。

《中国艺术品市场白皮书》是在国家层面发布的重要报告，将不断推动中国艺术品市场的科学化、规范化进程，积极引导我国各方力量不断介入中国艺术品市场。入选《中国艺术品市场白皮书年度人物》是一项崇高的荣誉，根据推荐与评审相结合的原则，将集中推出24位中国画画家，原则上以中青年画家为主体。对选择出的24位年度人物，中国书店与编委会将倾力打造。

《中国艺术品市场白皮书年度人物》研究的主编由中国艺术品市场白皮书统筹人、文化部文化市场发展中心研究员西沐担任。

中国艺术品质押贷款问题研究

/尧山/文

近几年，随着经济的发展及社会的进步，"贷款"一词逐步走进了百姓的生活，从助学贷款到房屋贷款、汽车贷款，甚至新近很多装饰公司与银行共同推出的装修贷款，"贷款"可谓无处不在。此时，文化产业也不甘落后，迫切想点燃银行的热情。在这种背景之下，中国艺术品市场质押贷款服务项目也应运而生。今年5月，深圳市同源南岭文化创意园有限公司以公司收藏的中国苏绣艺术大师任慧闲的一批艺术珍品作为担保，建行深圳市分行向其发放了3000万元人民币的贷款，企业发展面临的资金瓶颈被一举打通。可以说，这项全国首创的融资模式不仅为为数众多的文化企业带来了福音，更是为解决中国艺术品市场资金流与融资难的问题而迈出的实质性的关键一步，突破了中国艺术品资本市场的坚冰。

一、中国艺术品质押贷款的风险与分析

从目前来说，艺术品质押贷款还属于一种新生事物，它在为企业及市场带来利益的同时，也伴有一定的风险。尤其是中国艺术品市场还处于十分不成熟的发展阶段，中国艺术品市场质押贷款的风险指数就会大大增加。

1. 真伪风险。真伪问题本来就是中国艺术品市场发展的头号难题，市场中赝品太多，作品来源渠道过多、过杂，甚至来源不明，滥竽充数现象比比皆是，真伪难辨令许多买家眼花缭乱、望而却步。在这种状况下，要进行艺术品质押贷款，银行所面对的风险就可想而知了。稍有不慎，银行放出去的贷款所换取的不过是几件毫无价值的赝品，若如此，那就不只是中国艺术品市场生态的问题，而是关乎整个金融业的安危问题，会对整个金融业产生冲击，进而造成损失。现在，即便艺术品的真伪问题由艺术品鉴定机构来解决，但所谓的艺术品鉴定到目前为止也只是靠专家来评判，问题的症结在于，再权威的专家也不敢保证100%的准确，这也致使国内艺术品鉴定在很长一段时间内处于一种无序状态，没有任何一家机构能够出具具有法律效力的鉴定报告，造成了艺术品真伪问题像拉锯一样，难以厘清，更遑谈有效地解决。若想从根本上解决艺术品质押贷款的真伪风险问题，就要成立由政府出面组织的、具有非营利性事业单位性质的艺术品鉴定机构，保证每件质押的艺术品都经过这样的机构鉴定并出具鉴定报

告，这种鉴定报告不仅可信度高，而且权威，具有法律效力。

2. 估值风险。一件艺术品，即便它是真品，其价值的评估也不是单一的，而是受该艺术品的物理价值、艺术价值、市场价值、学术价值、文化价值等综合因素的制约，如此一来，艺术品价值的评估就变得非常复杂。在进行质押贷款时，艺术品的估值风险自不待言。可以说，艺术品价值的评估是一个很专业的问题，以前，银行之所以迟迟难开设针对艺术品发放贷款的业务项目，就是因为他们缺少艺术品领域的相关专业人才。关于一件艺术品到底值多少钱，这个价钱在多大范围内波动等问题，银行中没有精通的行家。为此，银行面临的艺术品估值风险非常大。就以中国当代艺术为例，2007年，当代艺术品被炒得最高时，达到了人民币几千万元一件，而随着市场泡沫的破灭，其价格跌到了人民币几百万元一件的水平，缩水程度达80%～90%，银行要是收了这样的质押品，就要亏本。因此，银行若想开设艺术品质押贷款业务，规避估值风险也是不可或缺的一环，其有效的做法是银行首先要聘请艺术品领域相关专业人才，然后将质押品局限在银行最擅长的范围内，例如，如果银行的评估师擅长古代艺术品，则再从古代艺术品中筛选，最后只收取古代艺术品中的精品，这种逐渐缩小范围而锁定目标的办法，就可以在最大限度上保证估值的真实性与准确性。

3. 法律风险。艺术品质押贷款是一个新项目产品，不必说其相应的法律法规还没有建立起来，不具备清楚确切的明规条文，就是中国艺术品市场本身的发展也没有完善的法律法规作为后盾。在这种情况下，艺术品质押贷款必然面临着许多法律风险，主要包括：①艺术品在质押之前，应经省、自治区、直辖市人民政府艺术行政管理部门审核，对允许质押的合法艺术品，省、自治区、直辖市人民政府艺术行政管理部门应当做出标识，因为有些国家级文物艺术品是不允许质押的，还有的出质方通过非法渠道取得艺术品，这样将面临质押无效的法律风险。②我国尚没有对艺术品质押贷款规定具体的流程与严格、正规的审批程序，也没有法律范围内规定的质权方与出质方的正规书面合同和向有关行政主管部门的出质登记手续及质押行

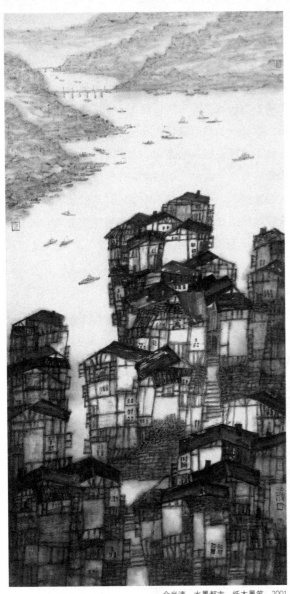

余光清 水墨都市 纸本墨笔 2001

艺术品的转让性差，"买进容易卖出难"是中国艺术品市场普遍存在的问题。一旦出质方出现还款危机，银行将难以将手中的艺术品质押物及时流通变现，因为目前艺术品变现的渠道和方式不多，除了私下交换买卖和文玩市场出售以外，只有拍卖的渠道较为畅通。但是，艺术品拍卖市场受大买家拍卖示范价格推动和市场炒作因素、偶然因素等人为影响较大，不能完全反映中国艺术品市场的真实需求和购买能力。在托管保藏方面，艺术品涉及的材质种类繁多，有纸张、绢帛、木材、金属、陶瓷等，大都具有易碎、易潮、易腐蚀等特征，易遭受虫蛀、鼠咬、油污、潮湿，从而损坏变质。艺术品的收藏保管对于温度、湿度、光线、尘埃、搬运方式等外部环境和措施要求很高，银行显然无法提供这种周密的保藏环境设施，如果在收藏保管过程中出现损毁，则容易引发纠纷。因此，银行一方面应要求出质方预存一定数额的保证金，一旦艺术品变现出现问题，出质方应有能力收购艺术品以解决银行的后顾之忧。此外，银行还应与博物馆合作以解决托管保藏问题，因为博物馆保存艺术品的保险系数是能够被各方认可的。

二、中国艺术品质押贷款运营实务的基本点

中国艺术品质押贷款是金融机构精心设计的适应中国艺术品市场在新形式下运营特点的金融产品，主要具备如下特点：

1. 建立第三方权威鉴定评估机构。艺术品质押是以艺术品作为质物来换取现金，此时，建立第三方权威的鉴定评估机构是艺术品质押业务开展的重要前提。价值上百万乃至千万的艺术品如果是赝品，造成的损失是任何银行都无法承受得起的。第三方权威的鉴定评估机构要对被质押的艺术品进行严格的审查、鉴定、评估、把关、核定，不仅会解决艺术品的真假、价值、水平等问题，增强艺术品的公信力，而且会建立银行与出质方诚信、规范、平等的交易理念。建立第三方权威的鉴定评估机构的关键要看什么人在为艺术品鉴定评估机构做事。权威的艺术品鉴定评估机构应由国家文化、公安、工商、科技、海关、司法行政监督机关，国家科研机构、文化艺术机构、高等院校等团体及艺术品领域专家和中国艺术品市场专业人士、收藏人士共同组成。

2. 艺术品质押担保灵活多样。艺术品质押作为担保物权的一种，其担保功能源于艺术品的价值，艺术品质押担保功能的大小最终决定于艺术品价值的大小。艺术品质押贷款的担保方式比较多样灵活，是以出质方自身拥有的艺术品作为质物，采取或艺术品质押与出质方连带责任担保，或第三方担保，或专业担保公司担保等多种担保方式进行组合担保。但是，由于艺术品的价值具有不稳定性，有必要采取额外措施增强其担保功能，主要有：①要求出质方签定保证协议，即除要求质押外，要求出质方对贷款负无限责任，以减少银行的忧虑，保证贷款的收回。②以出质方的商誉增强质押的担保功能，即商誉的价

为出现变更后的变更登记手续，这就容易造成不严格遵守法律程序而导致质押无效的法律风险。③当艺术品质押后，出质方又未经质权方的同意而转让或许可他人使用已被质押的艺术品的权利，尤其是使用书画作品的电子扫描品，会对质权方造成法律风险。④艺术品权属不清导致发生争议、纠纷或者诉讼，以致质物被冻结、被查封或者无法变现，也可能直接造成出质方不还款。对于艺术品质押的法律风险，有效的解决措施是认真审查质押的艺术品是否合法有效，并符合出质的法律规定；尽快建立艺术品质押的相关法律程序，确保手续完备；质押合同生效以后，应该加强对质权的保护；明确被质押艺术品的权属者，避免不必要的纠纷。

4. 处置风险。艺术品质押的处置风险主要包括质押变现与托管保藏。在质押变现方面，由于我国尚未形成规范的、有序的艺术品交易市场，

值与艺术品的价值相结合。③以出质方的信用增强质押的担保功能。

3. 专项授信工具的应用。在艺术品质押贷款中，银行可以采用专项授信工具，突出对出质方的资信评价、贷款担保评价、所处的经济金融环境评价，质押的合法性、充分性和可实现性评价，第二还款来源分析评价，这样能更真实、合理地反映出质方的资信状况和偿债能力，降低了出质方的申请门槛。此时，银行的重点工作是对出质方的信用等级进行评定并予以记载，必要时可委托独立的、资质和信誉较高的外部评级机构完成。而且，银行在应用专项授信工具的过程中，应创造良好的授信工作环境，采取各种有效方式和途径，使授信工作人员明确授信风险控制要求，熟悉授信工作职责和尽职要求，让授信工作人员遵循客观、公正的原则，独立发表决策意见，不受任何外部因素的干扰。

4. 个人独立签批制的实施。艺术品质押贷款相较于传统贷款烦琐的程序，其更方便、快捷之处在于，银行可以针对出质方资金需求"急、频、少"的特点，建立绿色通道，即精心设计出一套个人独立签批审贷模式，条件成熟的出质方在1个月内即可得到放款，这就大大简化了出质方申请和银行审批的手续，优化了审批的流程，提高了审批的效率。而且，在个人独立签批制的实施过程中，银行对于贷款期限、贷款额度的设置也比较灵活，贷款期限一般为1年，最长为3年，适应不同出质方的不同融资周期，最大程度满地足出质方的融资需要。同时，银行设定的还款方式也是灵活多样，可到网上在线申请办理。可以说，个人独立签批制的实施凸显了个性化、人性化的原则。

5. 实行专业化的运作模式。艺术品质押贷款服务项目要想做大、做强，必须要走一条专业化的发展之路。虽然说艺术品质押贷款从事的是金融货币业务，但这种质押贷款是针对艺术品领域，缺乏专业的运作模式，从而成为制约当今艺术品质押贷款业务发展的主要因素。唯有实行专业化管理，才能避免由于艺术品质押贷款发展得不成熟所带来的风险，激发艺术品质押贷款服务项目的活力，使质押贷款走向规范化、规模化的发展道路。专业化的运作模式除了要聘请与艺术品质押贷款相关的专业人才之外，还要建立金融服务专业支行，打造专业的服务团队，特别是要建立艺术品质押贷款业务的管理团队和客户服务团队，队伍专业化是艺术品质押贷款项目拥有高质、高效金融服务的有效保证。

6. 建立科学的风险定价机制。艺术品质押贷款的定价是项目运作的重要一环，定价的标准除了要考虑艺术品本身的综合价值之外，还必须考虑出质方的因素，尤其是当出质方为中小企业时。也就是说，银行要针对出质方所存在的不同风险度、业务运作模式以及综合贡献度，进行贷款的差异化定价，具体要坚持防范风险在先，需要考虑不同出质方的违约风险，然后建立一套切实可行的风险评级体系，以统一的风险量化标准，对所有授信出质方进行信用评级，合理进行风险量化，力求通过风险评级体系，在受理每笔贷款申请时，能够全面分析出质方的资产负债情况、经营情况、行业风险、市场风险、经营风险及主要经营管理人员的素质和能力等，对该笔贷款的风险状况做出全面评估，从而有效地确定贷款利率，更好地覆盖风险，体现出风险与收益对称的原则。

三、中国艺术品质押贷款运作的建议

艺术品质押贷款业务在国外早已不是什么新鲜事，但对中国来说还是小荷初露尖尖角，因此，其成熟、科学化、规范化的发展还有很长的路要走。鉴于中国艺术品质押贷款所存在的风险及其本身的基本特点，我们有必要提出合理化的建议，以推动中国艺术品质押贷款走得更长远。

1. 创新产品是核心。众所周知，造成中小艺术企业及中国艺术品市场经营机构融资难的一个重要原因就是担保难，以实物为主的担保形式对中小企业及中国艺术品市场经营机构设置了较大限制，而艺术品质押贷款业务却为中小企业及中国艺术品市场经营机构融资解决担保难的问题开拓了一个方便通道。在创新就是生命力的年代，任何一个产品的僵化运作模式都不会长久，何况对于尚且处在探索阶段的艺术品质押贷款而言，银行若想将此业务快速、有效地推广开来，就必须不断推陈出新，创新产品与服务手段。当然，创新产品要基于具体可行的产品操作模式。首先，银行要建立创新文化，强化创新意识，提供有效的创新授权，真正激励产品创新。其次，银行要建立创新体系，重构基于艺术品发展的金融产品创新体系，把创新主导权交给更贴近中国艺术品市场的主体，改变金融产品单薄的现状。第三，银行要构建完善的金融创新传导体系。要根据实践需要提供多向的金融产品创新的传导模式和传播途径。第四，银行要强化中国艺术品市场在金融资源配置中的基础主导作用。要积极根据区域经济的特点，以中国艺术品市场信息作为创新决策依据。此外，还要经过专业人士的反复研发与论证，尝试性设计与研发以艺术品作为担保物的创新金融产品，这样既会为中小企业及中国艺术品市场经营机构获取信贷资金开辟一条新的途径，也会为全国艺术品质押贷款试点工作起到良好的示范作用。今后，随着艺术品质押贷款业务的不断推广，银行

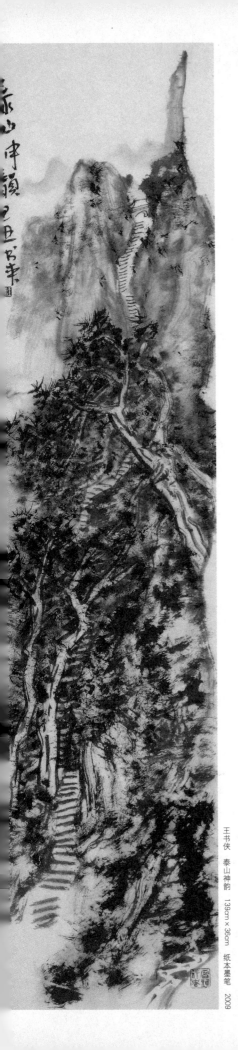

王书侠　泰山神韵　139cm×36cm　纸本墨笔　2009

业金融机构应进一步从了解中小企业及艺术品市场经营机构的实际需求出发，针对信贷品种单一、服务不充分的问题，量身定制更多满足市场需求的多样化的金融产品，推行特色服务，实现金融产品的差异化。

2. 服务为先是基础。欲行天下，服务为先。即便有创新的金融产品，如若没有完善的服务，艺术品质押贷款业务也很难吸引大量的客户。如今，各项业务的产生与推广比拼的不仅仅是产品的质量，更是服务的质量。客户市场越来越看重良好的服务。如果说产品质量是金融机构的生命，那么，服务就是金融机构信誉的源泉。其实，经营服务，就是经营客户，经营好了客户，才能更好地发展艺术品质押贷款业务。银行针对艺术品质押贷款业务，其服务要坚持"以诚相待，广交朋友；重合同，守信誉；不求短期效益，只求长期发展，在发展中求效益"的指导思想，不是将服务集中于某个环节，而是要将服务贯穿于艺术品质押贷款业务的全过程。这就形成了服务的三大内容：前期服务、中期服务和后期服务。在前期服务中，银行的重点服务可以放在柜台，柜台的工作人员要实实在在地介绍产品的特性，通过详细而热情的讲解，解答用户提出的各种问题；在中期服务中，向质押艺术品的用户提供顺利、快捷、周到、有条不紊的办理流程，免费技术咨询，现场技术指导等；在后期服务中，银行要通过微机等先进手段与用户保持联系，看用户是否有新的需求、疑难问题，及时解决，并定期针对质押艺术品的用户举行优惠活动，馈赠礼品，让用户不仅体会到服务的优质性，更感觉到服务的超值性，以保证客户资源的稳定性。

3. 着眼未来是根本。艺术品质押贷款的推出，对拥有艺术品的中国艺术品市场经营机构解决资金紧张、加速艺术品的市场转化、提升机构核心竞争力起到了推动作用。就深远意义而言，艺术品质押贷款更有利于广大中小艺术企业及中国艺术品市场经营机构在融资市场实践中深刻地认识到艺术品的价值和作用，促使我国的文化艺术创新能力产生质的飞跃。艺术品质押贷款业务的发展既要立足现在，做到产品的创新与服务的优质，更要着眼未来，做到业务的长远、成熟与可持续发展。积极挖掘和培育具有良好成长性和可持续经营能力的客户资源作为业务发展重点，是银行推行艺术品质押贷款业务应把握的关键所在。银行既要巩固与维护同富裕客户、老客户之间的关系，也要积极发掘新客户、新项目。同时，银行还应高度重视与政府有关部门的合作，携手搭建金融平台，从源头上拓展艺术品质押贷款的客户受众范围，并且紧贴中国艺术品市场，紧贴客户的需求，尽量推行中长期贷款，使艺术品质押贷款业务尽量满足中小企业及中国艺术品市场经营机构自创建初始、到发展成熟，直至最终上市等各阶段的融资、理财需求，构建起业务的长效发展机制。此外，着眼未来的另一个关键点是要争取双赢，尤其是银行不能为了眼前的小利益而忽视风险因素。最后，艺术品质押贷款着眼未来还在于在注重银行内部的经济效果的同时，还要注重社会经济效果，主要表现在支持与促进工业生产发展和扩大与加速商品流转。

中国艺术品质押贷款对于中国艺术品市场的长远发展来说，是一种重大的"利好"，但利好往往伴随风险，机遇往往伴随挑战，对于中国艺术品质押贷款的进一步走向，我们还需做严谨、审慎的研究与分析，促使其走规范化、科学化发展道路。其中，政府部门的参与、市场资本的推动与评论家、美术馆等学术层面的参与是关键点，有了这三方面的大力支持，中国艺术品质押贷款就有望从星星之火发展成燎原之势。

中国艺术品资本市场的战略问题探讨

/翔村/文

从目前的战略角度来看，中国艺术品进入了金融投资领域，并在资产化及金融化的过程中不断地开启着中国艺术品资本市场发展的大门。但是，我们又应该看到，当中国艺术品资本市场破题之后，又面临着一个全新的世界资本市场发展的格局，即人民币将成为全球较为重要的三大国际储备货币之一，与此相对应的是，以发达的资本市场为核心的中国金融体系必然会成为世界金融体系的重要一极，这就意味着中国会成为人民币及其资产的定价中心，即拥有定价权。中国艺术品资本市场作为中国资本市场的组成部分，无论是从文化来讲，还是从经济安全来讲，都极具战略意义。同时，在这种背景下，我们研究中国艺术品资本市场的战略定位、目标及其切入点，就显得尤为迫切。

一、中国艺术品资本市场的战略定位

在未来中国将由艺术资源大国转变成艺术经济强国，除了具有强大的艺术创新能力外，一个以艺术品资本市场为基础的具有强大资源配置能力和财富创造效应的现代艺术品金融体系也是不可或缺的。在日益开放的国际经济体系中，经济、文化全球化是大势所趋，而如何在开放中，在保持文化安全与艺术经济秩序的基础上，互惠、互利地促进本国艺术经济的发展，是一个世界性的课题。在竞争中如何维护本国艺术经济的优势地位，优化配置我国艺术资源，最大限度地利用外来艺术资源发展我国艺术经济，是我们政策实施与制度设计的基点。在现代经济体系中，金融体系是资源配置的主导机制，因而，架构好的艺术品金融体系并使其在艺术资源的竞争中处于优势地位，就显得意义非凡。

二、中国艺术品资本市场的战略目标

中国艺术品资本市场的发展有一个不可忽略的背景，那就是人民币将成为全球较为重要的三大国际储备货币之一，因而，以相对发达的资本市场为核心的中国金融体系将成为全球多极金融中心之一。以沪、深市场为轴心形成的中国资本市场是全球最重要、规模最大、流动性最好的资产交易场所之一，它将成为人民币及人民币计价资产的定价中心，拥有人民币及人民币计价资产的定价权。在这一背景下，中国艺术品资本市场的发展是一项影响深远的制度创新。我国艺术品资本市场主要是由政府主导的、自上而下的改革与培育，其整体战略的设计要满足两个基本的目标：一是最大限度地利用对外开放的利益来促进中国艺术品资本市场和整个中国艺术品市场的发展，弘扬民族文化精神，增强国家软实力；二是最大限度地降低中国艺术品资本市场对金融稳定带来的不利影响。未来，中国艺术品金融结构应该是一个以资本市场为平台的体系，所有的金融中介都在这个平台上运作。如果没有资本市场这个大平台，很难说艺术品的金融体系会发展成为一个现代意义上的金融体系。

建立具有良好流动性和透明度、具有足够宽度和深度的中国艺术品资本市场，以及以此为基础而形成的现代艺术品金融化体系，是中国艺术品金融化发展与改革所追求的重要战略目标。这种艺术品金融化体系一方面可以有效地分散风险，保持金融体系必要的流动性；另一方面可以实现中国艺术品市场财富增长效应，促进艺术资源的优化配置与流动。

三、中国艺术品资本市场的战略任务

1.在当前状况下，要培育中国艺术品市场体系

中国艺术品市场的兴起、发展与高潮是具有一定的社会政治与文化经济背景的；当下，中国艺术品市场体系的培育也同样有其自身的背景环境，即中国艺术品市场处于深度的调整期。在这一期间，繁荣与低迷并存、犹豫与果断交织、迷茫与敏感互现、欢乐与忧伤并举。可以说，中国艺术品市场在经历了大起大落之后，走到了历史发展的十字路口。①第四次艺术品收藏高潮正在来临，艺术品投资已经成为继股市、楼市之后的第三个投资热点，其巨大的价值空间等待发掘。②中国艺术品市场呈现金融化发展趋势。中国艺术品市场呈现金融化的发展趋势代表着大资本和新理念的介入，将使中国艺术品市场得到更大的成长空间。③当前的中国艺术品市场存在这样或那样的弊端。中国艺术品市场热衷投机与炒作，价格离谱；市场交易不透明，大量洗钱现象滋生，暗箱操作猖獗；缺乏权威、科学的保真、估价体系，公信度受到质疑；缺少银行业和保险业的介入，市场稳定性和扩容性大打折扣；没有科

学的指标系数、监管规范的市场和媒体正义的声音，让大量投资者望而却步……凡此种种，已经成为危害市场健康发展的"毒瘤"。但从另一个方面看，"毒瘤"可恶并不可怕，危害和机会从来都是并存的。如果我们能够不断地完善中国艺术品市场创新体系，精心地建立标准与模式，提高市场专业化、产业化程度，使市场政策配套、监管到位，那么，中国艺术品资本市场的发展就会高效而有序。

2.促进中国艺术品市场体系要重视运作能力建设

首先，重视运作能力建设要强化国家意志与市场力量相结合。当下的中国艺术品市场的发展更多的是市场本身的喃喃自语与自生自灭，国家力量的缺位使中国艺术品市场备受"冷落"。在国家宏观经济政策发展不断看好的今天，国家的软实力发展已经成为较硬实力更为重要的方面，而软实力的基点就是文化战略的提升，作为中华民族文化核心之一的中国艺术品市场有理由也必须上升为国家意志。国家意志结合市场力量，不仅能够有效地对中国艺术品市场进行资源配置，还能主动争取中国艺术品在国际市场上的话语权，进而保护了中国文化的利益，避免了中国艺术品市场的发展在世界市场中随波逐流的窘况。相反，如果没有国家意志的结合与参与，即便市场力量再强大，中国艺术品市场也是一个没有战略、没有主权、没有灵魂的市场。

其次，重视运作能力建设要促进市场发育与机制设计相结合。对于中国艺术品市场而言，机制设计是指对于任意给定的一个市场目标，在自由选择、自愿交换、信息不完全等分散化决策条件下，能否设计以及怎样设计出一个市场机制，使市场活动参与者的个人利益和设计者既定的目标相一致。从研究路径和方法来看，机制设计把市场目标作为已知，试图寻找实现既定市场目标的市场机制，即通过设计博弈的具体形式，在参与者的各自条件受约束的情况下，使参与者在满足自身利益行为中的策略的相互作用达到配置结果与预期目标相一致。目前，可以毫不避讳地说，中国艺术品市场正是由于体制发育不完善，才会衍生出一系列令人咋舌的弊病。市场经济追求效率与公平的统一，中国艺术品市场同样如此。因此，在引导市场体制发育时，我们有必要将其与机制设计相结合。机制设计所提供的新方法和新观点有助于我们分析和研究中国艺术品市场转型中可能出现的问题，并可预测这些问题可能带来的后果，以便有效地指导中国艺术品市场体制的建设。

第三，重视运作能力建设要推动宏观政策与微观运营相结合。在金融风暴的冲击下，中国艺术品市场的发展同样面临着危机，因而，对宏观经济政策的运用应该更加谨慎。相对于宏观政策的调控，微观措施对中国艺术品市场

的发展更加重要。我们不要把全部希望放在宏观政策上，还要在微观上帮助市场改变生存环境。将宏观政策与微观运营有效地结合才是中国艺术品市场的长久生存之道。在宏观层面，政府要关注与重视中国艺术品市场的发展，真心将中国艺术品市场作为发展文化艺术产业的突破口，出台关于中国艺术品市场的法律法规、政策指导等，通过制度创新吸纳市场过多的不确定性因素、拓宽中国艺术品市场机构的运营渠道，注重艺术品与金融工具的配套和组合运用等，为市场主体的活动创造理想的外部环境。在微观层面，市场主体也必须加强对宏观政策的把握，对国家法律法规严格与自觉地遵守，审视自身运作定位，研究资金经营问题，建立加强自我约束与自我发展的机制，确保理性的市场行为。

第四，重视运作能力建设要重视投资拉动与需求的培养、挖掘相结合。一种传统的观点认为，在人均GDP达到3000美元时，艺术品的需求就会成为潮流。尽管目前的中国人的GDP还没达到这样一个标准，但是中国已经出现一个数目堪称庞大的高收入阶层。高收入阶层中，有超过20%的人群有投资艺术品的习惯，其中，投资品价值大约平均相当于其全部资产的5%，这意味着整个高收入阶层大约可以支付超过其财产1%的部分投入到中国艺术品市场。由此可以看出，眼下的艺术品投资跟整个储蓄相比，显现出拉动力不足的状况。市场经济的增长最终都取决于需求。艺术品投资所带动的需求仅是中间需求，而不是最终需求，中间需求不能完全带动与搞活中国艺术品市场的增长。所以，必须想办法把投资需求转化为最终的收藏需求。为此，要将投资拉动与最终需求培养相结合，从最终需求方面刺激中国艺术品的消费，这样才能真正解决中国艺术品市场中的消费与流通的问题。

第五，重视运作能力建设要建立在系统研究与人才培养相结合的基础上。中国艺术品市场的发展已经显露出多方面的问题与弊端，此时，系统的研究就成为中国艺术品市场梳理自我与发展的基础。中国艺术品市场离不开专家的系统研究，当前，正是因为这种系统性研究的滞后与缺失，才造成了中国艺术品市场发展中的盲点，大家在现实的市场运作中往往凭借感觉而不是理性的分析去从事，形成了许多的偏见和错误的认识。因此，多角度、广领域、大深度地推进中国艺术品市场研究，会为中国艺术品市场理论建设做出贡献。当然，研究需要具体的实践去印证，这需要有专业的人才来运作，将研究的成果转化为市场有效的运作效益。所以，加大人才培养的力度势在必行。没有人才的培养，没有专业的市场化人才，再系统的理论研究也无法诉诸于实践，无法为中国艺术品市场解决现实问

题。要努力建设人才选拔与考评机制，引进优秀人才。中国艺术品市场的繁荣不能掩盖市场体制、机制、人员素质等方面的不足。中国艺术品市场与国际市场相比，还有一定的差距。可以这样说，中国艺术品保守的市场体制直接造成了中国艺术品市场发展的局限性，也阻碍了中国艺术品市场在国际市场上的竞争力。

四、中国艺术品资本市场的战略切入点

中国艺术品资本市场管理体制与体系的建立所引发的制度性的变革，使中国艺术品资本市场的运行平台发生了根本性的变化，从而使中国艺术品资本市场进入了一个新的发展阶段。寻找中国艺术品资本市场战略的切入点，应重点关注以下几个方面：

1.中国艺术品资本市场要建成一个易于流通的市场结构形式。易于流通的中国艺术品资本市场结构，既可以稳定艺术品市场预期，又能使中国艺术品资本市场发展具有持续的以利益为导向的推力。

2.要形成一个体现中国艺术品资本市场核心理念的运行规则。这其中包括交易、信息披露、公司治理结构和退出机制等要以市场定价为基础、以创新工具为手段的市场化机制等。

3.要不断培育中国艺术品资本市场的核心功能。中国艺术品资本市场的核心功能是指中国艺术品市场的估值与定价的功能。培育艺术品资产的估值与定价功能是中国艺术品资本市场最基础的功能，是中国艺术品资本市场其他功能得以正常发挥的前提。

4.要建立中国艺术品资本市场投资的收益—风险匹配机制，以及在收益—风险相匹配基础上的艺术品资产价格体系的结构性调整。同时，要加快人民币升值预期和国际化步伐。可以预期，随着人民币成为继美元之后全球最重要的储备货币时代的到来，中国艺术品资本市场将会演变成全球最重要的艺术品资产交易中心，继而成为全球艺术品资本市场多极中心之一。

5.要解决中国艺术品资本市场从追求增量融资到关注艺术资源配置的转型问题。一个只追求增量融资的中国艺术品资本市场是一个非理性的市场，这种行为只会使中国艺术品资本市场丧失持续发展的动力。以优化艺术资源配置行为为特征的存量艺术资源配置行为将成为中国艺术品资本市场的核心关注点。

6.中国艺术品资本市场的资金管理体制和资金运行体系要有根本变化。首先要建立客户保证金第三方存托管制度，使中国艺术品资本市场的风险源和风险结构得以改善；其次，中国艺术品资本市场还是一个新兴的转轨市场，发育得还非常不成熟，必须把风险控制和稳定第一的原则置于各种考虑的首位，保证中国艺术品资本市场开放进程中艺术金融体系的稳定。

五、推动中国艺术品资本市场的战略实施的基本条件

除了中国艺术品市场必须保持稳健增长、不断扩大规模及优化结构所带来的竞争力外，以下3个外部变量或环境应不断得到关注与改善：

1.以人民币国际化进程为发育环境的推动。随着中国经济实力的不断增长和经济的不断开放，人民币的国际化进程正在加快，人民币将成为国际金融市场上完全可自由兑换的国际性货币之一，这种国际化的变动趋势为中国艺术品资本市场的发展和中国艺术品市场金融化提供了良好的外部金融环境，是成就中国艺术品资本市场成为全球艺术品金融多极中心之一的最重要基础条件。

2.促进构造以提高中国艺术品资本市场透明度为核心的艺术品资本市场法律制度和规则的体系建设。法律制度和法制环境对中国艺术品资本市场的战略转型和战略目标的实现至关重要，而最为核心是资本市场法律制度和以此为基础的规则体系的完善。其中，最为重要的是要体现透明与国际惯例等基本原则。

3.北京正成为世界艺术品市场中心的实际推动力。这主要表现在以下几个方面：一是世界艺术品市场的格局发生了变化。金融危机后，中国艺术品市场的整合能力迅速增强，以大中华圈为中心，再加上印度艺术品市场的兴起，特别是香港的艺术品市场与北京艺术品市场的遥相呼应，推动了亚洲艺术品市场的复苏、整合及发展的步伐，逐步成为世界艺术品市场发展的一个新的亮点。二是全球金融危机后，在中国崛起因素的带动下，以北京为中心的市场整合能力不断地增强，逐步形成了以中国香港为前沿、以北京为中心的世界艺术品市场新的增长极。三是巨大的艺术品消费前景与市场潜力，为提升以北京为中心的中国艺术品市场的发展前景提供了支撑与保证。数据显示，北京已经取代了中国香港、纽约、伦敦、巴黎等其他城市，并成为中国艺术品的中心。以往的佳士得、苏富比拍卖历来都是中国艺术品市场的风向标，但这种现象已经逐步地被改变，表现在曾经高不可攀的拍卖成交额，现在已经轻而易举地被内地多家拍卖公司所超越。

最后，我们应当以战略的眼光，树立建设一个强大的中国艺术品资本市场的目标，面对发展中国艺术品资本市场的战略期，制定与完善中国艺术品资本市场的战略目标、法律制度及相应的规则体系，推动中国艺术品资本市场成为一个既强大又和谐的资本市场体系。

细品之中见真卓
——从甲骨遗珍看商代契材与书法之审美

/柳学智/文

甲骨文迄清末被发现以来，以其独创之书风，精美之镌刻，令世人所仰所羡；其卜之粹片和未契珍物，甚为书家、藏家爱不释手！上世纪20年代末，客居日本的郭沫若先生，仅用了两个月的时间就饱览了藏于东洋文库的所有甲骨文字和金文著作，并在其所著的《殷契粹编·序文》中，对甲骨文书法有着精辟的赏鉴：

"卜辞契于龟骨，其契之精而字之美，每令吾辈数千载后人神往。文字作风且因人因世而异，大抵武丁之世，字多雄浑，帝乙之世，文咸秀丽。细者如方寸之片，刻文数十，壮者其一字之大，径可运寸。而行之疏密，字之结构，迥环照应，井井有条……"，充分肯定了甲骨文书法的艺术价值和审美价值。

时至今日，甲骨文书法以它博大而精髓的文化内涵，改变了现代中国人的艺术观念、审美情趣，甚至是最基本的知识结构。所以，我们认为：在中国传统艺术中始终贯穿着一条特殊的主线，它在甲骨文审美中显现出来，它是多源艺术汇聚的原创因素，是中国书法艺术形象最基本的催化因素。

人类文字的发明，是无论如何评价都不为过的、对人类有着伟大贡献的一项壮举，是一件"惊天地，泣鬼神"[1]的大事。我们现在所能见到的最早的汉字书法作品，就是殷商时期王室用其进行占卜活动的甲骨文，始称"千年神品、书法始祖"。这些沉睡于地下3000多年的书法遗珍，有不少字迹中到现在还残存着朱砂的痕迹。我们知道，朱砂在中国古代自山顶洞人以来就一直被赋予一种神秘的意义，在参与多数原始宗教活动时，在其字迹中涂上朱砂，使这些字迹获得更高的意义并传达给神灵，由此有"惟殷先人，有册有典"[2]之说。这显然是一些手写墨或朱书文字，这是对书法的最早记录。

中国早期艺术（如原始绘画和舞蹈）的审美效应总是和自身的实用功能联系在一起的。较殷墟甲骨文更早、与汉字起源有关的陶器刻画或彩绘符号，还有少量的刻写在甲骨、玉器、石器等上面的符号，是人类审美萌芽之初创之作。这些神秘的在兽、甲骨上所刻的图案与符号比殷墟甲骨文更为原始，明显处于画（符号）与字的过渡状态，二者具有某种传承关系，也是解释中国汉字起源的新依据。图1中，卜骨符号属于阴线刻，笔画粗犷，弧线曲笔，有鱼游之象，应是早于殷商的意识符号。

甲骨文书法作为殷商巫史文化的产物，它虽然主要是被用作巫术礼仪的工具，其审美价值在当时还没有从自然状态中分离出来而

作者与宋镇豪先生[右]鉴赏甲骨

[图1][正面]

[图][反面]

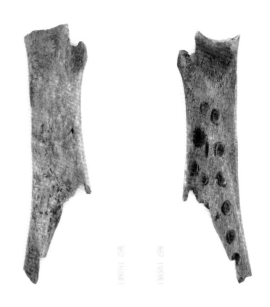

[图][正面]　[图][反面]

[1]清·汪琬《烈妇周氏墓表》："然则匹妇虽微，及其精诚所激，往往动天地，泣鬼神，何可忽也？"

[2]出自《尚书·多方》。"册"和"典"是用于记录文献资料的书籍。

图3（正面）　　　　　　图3（反面）　　　　　　图6（正面）　　　　　　图6（反面）

获得独立，但甲骨文书法本身的审美意蕴与宗教意蕴是并存的，后世的书法形态总是孕育在甲骨文书法的母体之中。在甲骨文应用的历史里，从抽象到象形，在实际应用后又回到了抽象——从简单的刻符，走向象形、会意，再走向抽象。甲骨文作为较成熟的文字系统，在一定程度上它已经抛弃了汉字象形的种种限制，奠定了汉字以抽象的点线为造型结构的基础。可以看出甲骨文书法基本上是循着一条由繁而简、简而繁，由起初的古拙粗率到后期的娟秀精整的格局向前推进的，与而后的西周金文、战国古文、秦代小篆等古文字总的发展趋势相一致。

回首甲骨文艺术时代的神秘活动，在契艺的过程中有三点信息值得我们去搜索：一是在把自然界动物之骨作为祭奠神灵的契材而精心打造的过程中，殷人的审美心理活动与兴悦之神情，会随着即卜之物而异想天开。二是作为占卜的贞人或与神交达的巫师受到在龟甲兽骨上占卜所产

图4（正面）　　　　　　图4（反面）

图5（正面）　　　　　　图5（反面）　　　　　　图7（正面）　　　　　　图7（反面）

生的卜兆裂痕线条的启示，对简单线条所产生的奇特效果开始萌发出神秘的偏爱（图2）。三是即兴式的契刻虽然受到工具和材料的局限，只能以一刀一笔的线条来进行简捷的表现，然而这种简捷而抽象的表现，正好捕捉了生命瞬间的激情。

从商代契书的材料上看，独具慧眼的古人深知龟骨、牛骨与犀牛骨、鹿骨等在契刻中的用途，经契卜之后其效果与作用是不一样的。就像我们今天在不同性能的宣纸上作画一样，其运笔过程中纸的写意迹象和工笔图象也是不会相同的。聪慧的古人认识到了不同契材的特殊性与重要性，而且已经掌握了切、割、磨、打等手段来制做不同种类的契料，同时也说明了，古人对契材的审美要求和重视程度早已胸有定数。在他们心目中，这些契料是与上苍沟通的媒介，能在它上面卜文契书，给神灵传递祭语时表达一种敬畏。从这批甲骨契刻材料上看，有从粗略向严谨的治艺过渡的情形。甲骨一期时，契骨表面粗糙，骨结头未经处理，正反表面没有切边与打磨，如图3。到了三期以后，随着生产力的发展，治制工具有了发展，审美要求又有了提高，不仅去掉了骨结头，而且工艺也有了大的进步（图4、5、6、7）。同时，对契刻材料进行分门别类：有用于图纹契刻的栖骨、犀牛骨，鹿骨等；有占卜用的卜骨、龟骨，牛骨等。从图8、9、10中看，龟骨中打有两个孔眼，想必有平衡左右甲背的作用。从骨的平整度和光滑度上分析，那时已初步具有制骨用的脚踏轮式的打磨器具和切割器具。特别是有些准备用来契作图饰的骨料，经历了地下3000多年，骨质变玉，其色彩斑斓，天工夺美，浸染韵机，出神入化。如图11、12、13、14、15，充分地肯定了先哲们为了达到内心的神秘要求，对于契艺的全部过程有着崇尚自然法则的创造能力与审美理念。

从艺术起源上讲，书法与原始巫术有着千丝万缕的联系，但更重要的还是源于人类生产力与物质需要的发展，开始产生了审美意识和审美需求，其内容和形式只能来源于现实劳动。为此，甲骨文的审美趣味和文化内涵有了源流，书法萌芽便从这里产生。在当下中西文化的对比中，书法的"文化性"将显得比"艺术性"更为突出，它不仅是我们认识中国文化和文人心性的窗口，也是传播中国文化的重要载体，同时也反思了从古典形态向现代形态转换过程中表现出的文化价值核心的取向。从这一点上讲，商代书法的审美尚质性所承载的艺术思想和传统智慧对现代文化及人格的修正和重建提供了价值与启示。

汉字在其漫长的嬗变过程中始终与书法的审美演化互为作用，相辅相成。从书法构造上讲，实用性的占卜不但促成了书法上的递化，书法上的变化又直接造成了字形构造的升华。甲骨文在结体上虽然大小不一，错综变化，但已具有了中国书法的用笔、结字、章法的三要素以及对称、稳定的格局。从书法风格上讲，甲骨文笔划瘦劲严挺，平正规列，结体对称均衡，形态端庄方正，伟岸肃穆，书风具有推移，流派多彩纷呈的格局。丁文隽在《书法精论》中说："商治尚质，故殷契书法质在简古。"足见殷人书风以"尚质"为审美内核，概定是有道理的，在书法风格史上为大家所首肯。从书法形式上讲，甲骨文特点独具，格局富有弹性，或上或下，或左或右，叙缓自由。章法不拘一格，丰卓多姿，具有较强的视觉冲击力。甲骨文书法的审美特征，就是占卜时情感的意象表达。对于古人来说，这种意象的表达，是通过神秘的形式和方式来表现的。美学理论中把这种形式称为"艺术符号"。

断定甲骨文书法有五期标准的董作宾把从"盘庚至武丁，即一期的雄伟（图16，宋镇豪辨识：…戎…于）；祖庚至祖甲，即二期的谨饬；廪辛至康丁，即三期的颓靡；武乙至文丁，即四期的劲峭；帝乙至商辛，即五期的严整。"归纳了不同时期的书风特点，这是一个非常了不起的学术贡献。然而，随着甲骨文的发现与对其研究的不断

图11（正面）　　　　图11（反面）　　　　图12（正面）　　　　图12（反面）　　　　图13（正面）　　　　图13（反面）

深入，我们今天不能再简单的用一种审美风格去断定一个时期的书风，对于董作宾的五期标准，只能是勾画出一个大概的轮廓。冯时、刘一曼认为：

"其一，早期的文字更多地保留了原始象形的传统，文字中自然而然地体现着象形的意趣……"这一特点尤为鲜明，书风笔道肥厚，浑圆流畅。"其二，文字从象形而渐致规范，首先就要求间架结构的平正谨严，而这正是武丁时期稍晚的书法特点。"章法上体现稳中有险、疏中有密的布局，审美中具有对立统一的协调性。宗白华早在《中国书法里的美学思想》中就大赞过甲骨文书法的空间美感："大小参差牝牡相衔，以全体为一字，更能见到相管领与接应之美。"字里行间上下呼应，左右逢缘，从个体的自由到整体的和谐，完美至极，其审美之境界让人叹服。

图14（正面）　　　　　　　　　　图14（反面）

从殷商时代迄西周不足300年里，甲骨文书法呈现出了千姿百态的面貌：或豪放遒劲，或婉约雅秀，或气势雄强，或骨法洞达，或奇掘险峻，或平合通达，或笔法朴拙，或点画峻跳，或形神兼备，或迹象万千。由此可见，甲骨文契材与书法所体现的价值显然不仅仅是单纯占卜通神的需要，从一开始就反映出古人崇尚自然的审美天赋。甲骨文时代虽然早已过去。我们今天仍然可以从作品中回味出真卓，享受到精神的愉悦与欢乐！

书法之审美，甲骨当之无愧。

图15（正面）　　　　　　　　　　图15（反面）

参考文献：
1．《中国美术全集·商周至秦汉书法》，人民美术出版社，1987年．
2．当代徐利明《中国书法风格史》，河南美术出版社，1997年．
3．当代陈滞冬《甲骨文金文》，北京图书馆出版社，1999年．
4．当代柳学智《甲骨文与甲骨文书法》，中国优秀硕士论文全文数库，华中师范大学，2002年．

图16

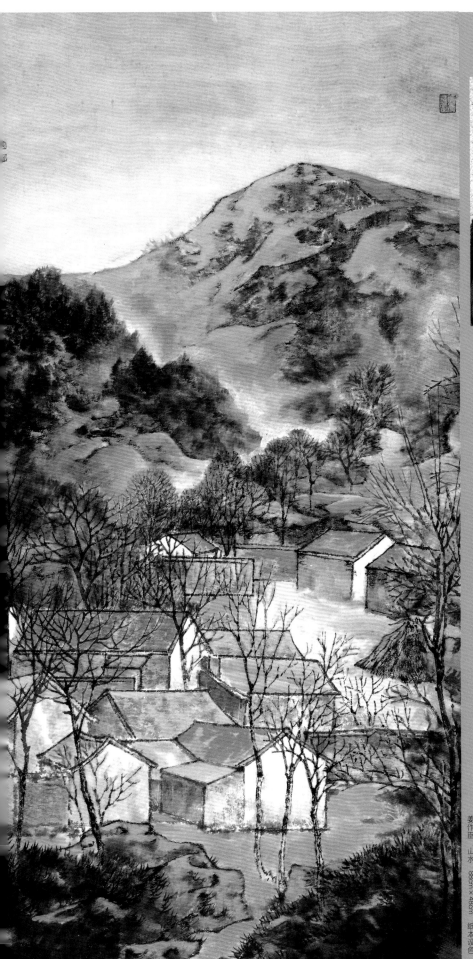

姜作臣 山水 88cm×48cm 纸本设色 2010

　　姜作臣，号坤庐。1957年生，祖籍山东，现客居北京，为中国美协会员。2005年就读于中国画研究院首届高研班詹庚西艺术工作室；2006年就读于中国画研究院龙瑞艺术工作室。现为北京博艺凤凰文化发展有限公司画师，并被国家事务管理局特聘为其绘制大型山水画。其作品格调高雅、意禅境邃、幽秘、遥远，表现出虚无缥缈的心灵图景与境界，被同行推为开派山水。2005年连续获4次大奖，成为备受关注的画家之一。

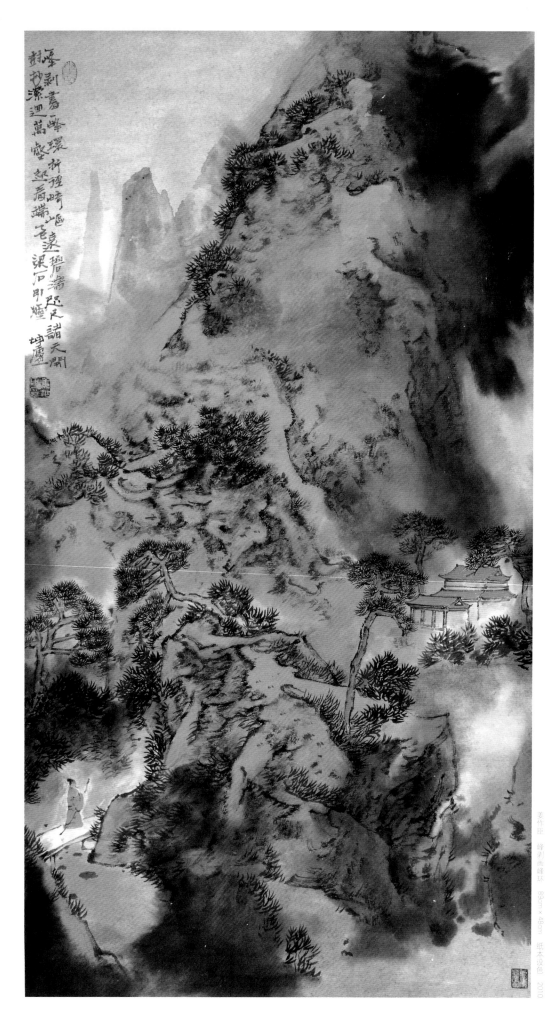

姜作佳　蜂剞画峰状　88cm×48cm　纸本设色　2010

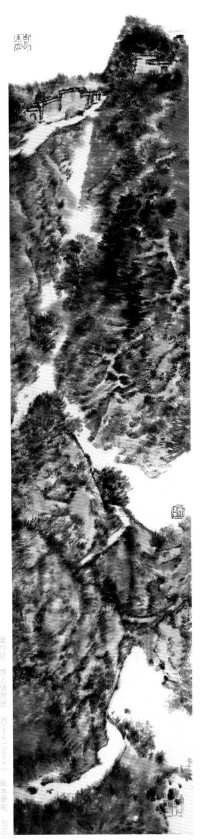
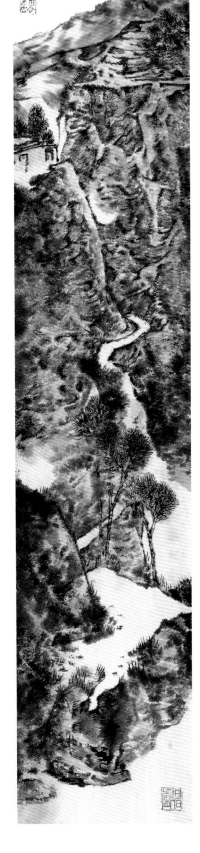

姜作臣 塬上情两屏 90cm×17cm×2 纸本墨笔 2010

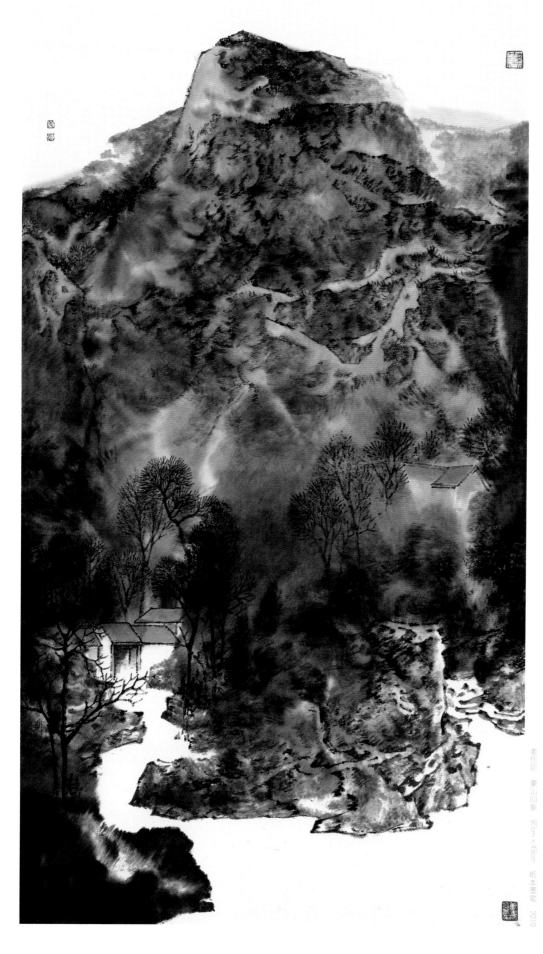

姜作臣　蒙山印象　90cm×49cm　纸本墨笔　2010

战略是一种高度

/中国画廊联盟采编中心/文

　　与朋友喝茶聊天，话题投机，不觉进入了一个深层面的讨论。其中，关于文化艺术战略层面的话题十分令人回味。之前，多是从文字资料上了解一些有关赵跃鹏先生的情况，印象自然不是很深；待编辑一本《巨匠之门——中国当代核心画家专集·花鸟卷》时，经霍春阳先生力推，他才更加引起了我的关注。与赵跃鹏先生交谈，深感相识恨晚，对文化及其哲学意义上的关注使我们自然地谈到战略这样一个有高度的问题。

　　战略原本是一个军事术语。在当代经济社会发展中，人们将战略思想引入社会经济生活中。实际上，我们每个人都处在不同战略视角的战略格局中，无论是自觉地意识到，还是懵懵懂懂不知其所以然。这种现象在艺术界十分明显，大家大多在一起津津有味地谈构图、谈笔墨，鲜有谈艺不谈技者。如果说有人讲文化艺术战略，那别人肯定认为是非痴即傻的癫疯之人了。战略的不自觉在很大程度上导致了中国绘画能力及水平的下滑，这不是危言耸听。

　　战略是一种选择。同样，艺术发展的战略是艺术价值取向的一种文化选择。例如，在西方各国就有多元文化战略和精品文化战略之分。精品文化战略更注重商业化。英国就是一直贯彻精品战略思想的一个典范。对学院的膜拜是英国一贯坚持的传统，所以，在西方18～19世纪的艺术史上，那些精彩纷呈的从反对学院派开始而名载美术史的各种艺术流派，英国一个也没有。但法国的艺术则没有停留在这种精品战略的思路上，而是走了一条多元文化的道路。多元文化战略由于其全面性和宽容性，常常诞生一些里程碑式的大部头作品。法国从19世纪初一直到20世纪初，便先后推出了浪漫主义画派等近10个画派。可以这样说，在这一个世纪里，西方艺术的重心移向了法国。从英国的精品战略到法国的多元化思想，我们可以看到，战略选择的不同，体现着不同艺术价值取向的选择。

　　战略是一种自上而下的审视。中国画发展的战略无疑是站在中国文化这个大背景下的一种文化审视。拿中国油画发展来说，20世纪60年代中期，极度的群体化和政治性使中国油画淹没在红、光、亮之中。1985年以后，在西方现代艺术思潮冲击下，中国油画的主流性潮流以反叛主题性创作为时尚。在缺少代表作的时代里，精神性的缺失成为当代中国油画的一大问题，而商业性的侵入亦成为中国油画另一个难以根治的病。为扭转这两大问题，举办了新时期中国油画论坛，提出"中国油画发展重点的战略性转移，即从过去百年基本上是学习并有所创造，转为放眼世界、立足本土、开拓创新的世纪"。此次转移，正是统揽全局、立足整个中国文化背景而做出的理性审视。

　　战略是一种高度。对中国画来说，战略就是中国文化的高度。我们认为，文化是根、战略是术。战略源于文化的基本假设以及愿景使命的强大拉力，文化则为战略变革提供哲学辩证和内在动力。中国画战略的提高，意味着其根——文化高度的提升。所以，中国画的战略是中国文化的一种高度。

　　在中国画创作中，我们可以轻视传统，也可以贬低笔墨，但绝不可以没有精神力量、不可以没有理想，更重要的是不能没有文化选择的战略。因为，它是一种高度——一种一旦拥有，别人就难以逾越的高度。

邓枫　春风又绿江南岸　60cm×48cm　纸本设色　2010

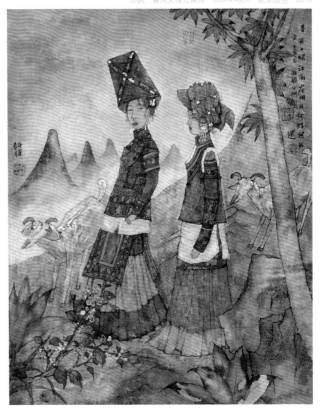

李惠昌 艺名：哼者，1962年生
于辽宁抚顺。为中国美术家协会会
员、中国书法家协会会员，毕业于
中国美术学院国画系，结业于中国
美术学院国画系书法篆刻进修班、
中国美术家协会油画研修班。

作品参加：2009中国当代水
墨展（Impressions Galerie印象画廊
主办，展地：法国巴黎）；艺术慈
善中国——2008中国当代艺术国际
巡回展（水墨）（中华慈善总会主
办，展地：北京、香港、日本）；
第三届北京双年展备选资格展（油
画）（优秀奖）（中国美术家协会
主办，展地：北京中华世纪坛艺术
馆）；第九届全国美术作品展（油
画）（中国美术家协会主办）；迎
香港回归中国艺术大展（水墨）
（中华人民共和国文化部主办，展
地：上海美术馆）；首届当代名家
书法精品展（中国书法家协会主
办，展地：中国美术馆）；首届全
国中国画展（水墨）（中国美术家
协会主办，展地：中国美术馆）；
全国第二、三、四届中青年书法篆
刻展（中国书法家协会主办）；
全国第四届书法篆刻展（三等奖）
（中国书法家协会主办）等。

都市幽灵
——李惠昌的精神困境

/刘骁纯/文

在极度膨胀的现代都市上空，游荡着一个幽灵。它在带给人们越来越高的物质消费的同时，拼命地吞噬着人们的灵魂。理想主义、悲剧精神、拯救意识、批判、揭露、调侃、隐遁……都可视为忧思者面对这种巨大阴霾时的精神跋涉和精神超越。

作为一个青年忧思者，李惠昌选择了他自己的精神取向——在空灵、通透、淡泊的外壳中，寄寓着忧患、批判、黑色幽默、愤怒不平的综合灵魂，他将带着惊恐和压抑的多种精神指向糅合为一种新的淡泊与空灵，并以诗化的情怀剖视灵魂际遇、捕捉都市幽灵。这是一种颇具东方品格的方式，他在淡泊背后深藏着忧虑，在空灵底层滚动着激情，在诗情之中体验着危机，他应该而且可以比疾呼呐喊更加撼人。

李惠昌书画兼攻，在绘画中，他更钟情于油画，我却更偏爱他的水墨画。我之所以偏爱他的水墨画，不仅因为其精神指向更为独特，更因为他对相应语言的控制显出了更突出的才能。

他的画有明显的叙事性，在怪异的车轮间有怪异的人物和怪异的表情，这似乎隐喻着什么恐怖的事件。然而，这里的叙事性并不是客观叙述，而是心理叙述，因此没有客观叙述的逻辑而只有心理隐喻的逻辑。按客观叙述的逻辑，他的画处处错位而且莫名其妙，恰是这种错位，使都市风景转化成了都市忧思。

在李惠昌的画中，没有拥塞的摩天大楼、巨大的霓虹灯网、层层缠绕的立交桥、魔阵般的计算机群……也就是说，他所面对的不是超级都市而是都市幽灵。在他的画中，缥缈、虚无、淡泊、空灵都不同于传统文化原来的意义，那是一种捉摸不透的虚淡、漂泊不定的恐惧，渺远而又死死抓住灵魂的鬼泣。李惠昌用淡雅、通透、流畅、润泽所塑造出来的恐惧，竟不亚于培根用暗幕塑造出来的恐惧。

李惠昌面对的是农业文明正在瓦解、都市文明刚刚起步的中国，恰恰在这里，物质渴望显得更加疯狂、直截了当、肆无忌惮。制度的无序和灵魂的失落是李惠昌都市忧思的基本内涵，在诗化的意境里，隐藏着李惠昌剧烈抽搐的心灵。

对于20世纪80年代以来大兴的水墨泼染风而言，"润泽流畅而不轻浮油滑"是无法回避的课题。李惠昌没有轻视这一课题。他的笔墨重水性、重氤染、重淡墨，因而极为润泽，同时又重用笔、重渍染、重沉着，正在创立着自己的润泽之法。这不仅是为了语言，更是为了精神表达的需要。

他的都市忧思不是理性的，而是直觉的，不是哲学的，而是诗意的。但愿他能保持这种状态，但愿他离培根越来越远。

李惠昌 �十七 150cm×85cm 纸本水墨 2008

灵魂深处的幽光
——李惠昌水墨作品探析

/西沐/文

李惠昌 __者 NO.1 180cm×439cm 纸本水墨 2008

在中国画当代艺术的探索中，美学的当代转型对人性、人本以及本我、本原、本质的发现与弘扬，是中国绘画艺术当代性生发的基础。在都市化与时尚文化的冲击中，功利主义的泛滥使这种发现与溯源成为艺术当代意义的重要组成部分。学院水墨探索及新水墨的异军突起，可谓是当下画坛非常重要的艺术现象。在新水墨的崛起过程中，李惠昌是一个非常重要的代表性人物。对他的艺术探索，我们可以从以下几个方面来加以剖析。

1. 李惠昌的绘画探索是在直面生活与内心世界的冲突过程中，对人性与社会的一种有距离感的审视、反思及带有荒诞式的嘲讽与批判，是人性发现与释解的一种另类表现方式。由于冲突而引起的失衡与焦虑是艺术家进行思考的前提与动因，更是其创作与释放这种失衡状态的动力。其实，李惠昌进入艺术圈很早，与他当下的探索相比对，更令人们惊讶的是，他是以书家的身份而不是前卫艺术的身份进入艺术圈的，对中国画当代艺术的探索是他艺术创作的一个部分。他没有像那些匆忙上阵，扎堆画画的所谓速成"画家"那样，凭借着自身的传统功力去"蒙"市场（有些所谓的"画家"甚至都谈不上有传统蒙养与笔墨功力），而是选择了在艺术上探险，在边缘的徘徊中体味尴尬之境：当代艺术家们说他的画是中国画，中国画者谓其为当代艺术。当然，这不仅仅是李惠昌的尴尬，也是当下中国画当代艺术的尴尬。难能可贵的是，这种处境并没有让他退却，而是促使他更进一步地根植于艺术本体之上，看清了当代画坛的生态与无奈，对当代中国绘画的发展与生态状况有了更清晰的认识，为此，他也积累了更多的信心。根植于语言本体的创造与现实艺术生态的喧闹形成的不仅仅是反差，还有距离，这种距离不是虚无的，而是异常沉重的时空，沉重得不仅仅是让人透不过气，有时甚或要压垮一个人的信念。在这种状态下，对于这种近乎让人窒息的距离，要么投降，要么反思、批评与反叛，当然不是用笔，不是用语言，而是用鲜红的生命之血，用可贵的灵魂之幽光。这时，荒诞就成了李惠昌唯一一种抗争与释读的方式。这种释说是用敏感、纯净而又轻柔的笔墨，在灰色的调子里，白色的灵光似闪电撞击着人们的心扉。

2. 在文化生态中，与"主流"艺术形态失衡所造成的错位感与挫折感，使李惠昌在对文化的领悟及精神的体验中，不是以概念化的泛意识形态式的崇高方式，而是选择以隐匿自我表现的

方式去表现生态的独特性与深刻性。由这种体验而来的独特性与深刻性源于他独特的艺术历程。最能体现中国传统文化精神的书法创作是李惠昌进入艺术殿堂的第一阶，虽然他从未就此渲染过，但这并不能掩饰其文化背景。20世纪80年代，他就屡屡参加全国大型书展并获大奖，是资格较老的中国书法家协会会员，这种背景与经历使其有了深悟传统文化堂奥之路径。对所谓的"主流"艺术与文化自觉地采取了一种回避与出走的姿态。他敏锐地感悟到这种被冠以"主流"的类似于艺术时尚化运动的表象的背后，其实是一次对中国文化精神最大的泛化与最严重的异化，其目标是各种杂陈利益的牵引。李惠昌虽然体悟到了这种失衡的文化生态，但他只能以独善其身来守护这来之不易的求索状态。所以，他表现的不是一种典型化、符号化的典范，而是以一种并不崇高的反叛与世俗的怪诞来表现自身的生存状态与对艺术生态的体悟，是以一种理性的思考者的姿态去批评与嘲讽。他不企图建构什么，因为建构的任务及目标在当下还是很遥远与不可触及。他只是更多地在体验与观照之中，用更加自我、更加本性的方式，去表现自我意识的独特性，以及少有的深刻性，没有波普功利，只是以平视与参与的方式行进。

3. 在当代语境的言说与当代性审美的理念过程中，李惠昌以创造的视角去建构艺术的领悟能力及审美经验，并在一个全新的基础上不断追求自己的审美理想。李惠昌的新水墨创作是建立在自身感悟的敏感及对水墨与宣纸的触发敏感基础上的一种领悟与整合，以及构建在这种长期领悟探索中所积淀而成的系统化的审美认识与经验。真诚地面对与表现自己的体验与领悟，使他的审美趣味独立而又不趋同。这种独立、自由而又远离所谓"主流"规则的艺术状态，让李惠昌成为一个有理想的追求者。这种理想不仅是一种意识，而是有具体而又深厚的审美经验做支撑。由此，我们愿将李惠昌的这种追求与理想称之为审美理想。也许正是因为有了这种理想，他才能自觉地投入生命而不仅仅是投入时间，进而去发现、去探索，经历的是沉重、坎坷而不是"游于艺"的生活。沉郁而灰色的调子也许释出了他的这种心境与

李惠昌 净者七 180cm×98cm 纸本水墨 2008

状态，这也许是他生活的色彩，但在灰色中的露白，似灵光，来自于理想，闪着生命的意蕴之光。

4. 在都市化进程及审美文化异化不断挺进艺术创作及审美的过程中，用更加时代化的语言与审美来传达自己的审美追求，从而将时代环境、观者及创作者融为一个审美的过程体，使作品从内容到形式都更具时代感与感染力，这是当代文化生态的一个方面，丰富这种生态本身就是一种贡献，而要优化这种生态则需要执著的追求。李惠昌的这种不懈的努力源于深植于其内心的美学追求，这种追求在促动他试图改变一个状态、一种环境。这种努力有时虽然得不到更多的回应，但作为一个个体，这种为理想而行动的冲动怎能

不令人起敬？

　　5. 传统文化精神与当代水墨精神的高标品味的整合，使他的新水墨作品在追求文化内涵及品味的基础上，呈现出了精神化的视角张力与和谐。中国文化精神在万千变化中所显示出的至大、至正、至清的风韵，在李惠昌的语言言说中不断地转化为对水墨习性的一种几近苛刻的诉求，高品质、高难度的渲染，纯静而又浑然、神秘而又清纯。再伴着近乎疯狂的对线条质量与表现力的追求，他的绘画在精神层面不断完成着文化与水墨的整合，而这种整合又不是以象征意义的言说来呈现，而是用一种黑白灰的视觉张力，柔和地引起人们思想深处的弦音，虽然低沉，但沉厚。这是李惠昌关注文化生态并愿意生发文化生态环境多元、多层、多极化的一种理念。艺术家只能用自己的审美趣味与经验去唤起另一种理解与感悟，而这恰恰需要的是一种纯净的心性。薄淡的笔墨之韵沉积着厚实的力量，使人们在生活的远处望见自己几乎迷失的心性。

　　6. 在水墨表现与言说中，表现的是文化精神的高度与锐度。笔墨是有生命的，不仅是因为艺术家会赋予笔墨以认识，更重要的是因为艺术家会把生命倾注于笔墨之中。当我们进入李惠昌的言说语境，面对熟悉而又陌生的语言呈现与敏感时，又怎能不承认这是李惠昌灵魂的一张面孔？在极度敏感的淡墨与体悟中，精神层面的言说就显得独立、自由而又纯粹，这时的绘画让我们看不到设计，没有世俗，更没有东张西望，只有淡定而独立的思考，

不是面对观者，而是艺术家面对自己几近流血的心，用自己的方式诉说这是一种高度、一种用自己的体悟去感化别人的精神高度。这种精神从严格意义上讲，更是一种认识的精神启蒙，只不过这种启蒙在文学家与哲学家那里，更多的是一种教义与悟道的形式。李惠昌用的是饱含精气的灵魂之光，消释自己，以少有的锐度引爆人们心中藏匿的电闪，在沉重与压抑中，不亮也幽。虽然没有华丽的色彩与感官上的狂欢，但沉思的种子会在一场雨后的阳光里发芽，即使不茁壮，也倍感生长的珍贵。

　　7. 生存的状况与精神高度追求的落差拉伸了李惠昌绘画与现实的纵深度，薄而灰的调子在留白的牵引下是其心灵深处难以驱赶走的薄雾。这层不厚的雾气，始终困惑、激励着他不断向前行，用思考去穿透冲动使他一直处在激发状态，正是有了这种状态，才使他的艺术探索有了更大的动力与可能的空间。

　　在当代艺术尚有一个认知过程的今天，李惠昌的敏感与执著似乎有些不合时宜，特别是对中国画当代艺术，在其定位与前景尚不清晰的状况下，李惠昌的这种执著与努力就显得尤为可贵。正是因为有像他这样的探索者的不懈努力，中国画当代艺术的版图与前景才不断地清晰了起来。不过，照亮这个版图与前景的不是聚光灯，而是来自于他们灵魂深处的幽光。这种幽光消耗的不仅仅是他的精力与体力，更多消耗的是支撑其精神的生命之力、一种宝贵的为艺术而执著的激昂的生命状态。

灵魂是和谐之本
——残缺精神

/李惠昌/文

我把肢体打碎，把现实虚拟，把安静变成惊慌，把完整变成支离，把肉体转向灵魂，把外在之缺转向内在之满，让外在之动转向内心之静，让肢体的形态由有知觉到无知觉，让残缺的肢体化为震撼的力量……

我将灵魂展现，目的是让我们的灵魂来批判我们的灵魂，不再像中国传统文人画那样主观地游离于界外。老子虚拟了一个无为观来揭示一个更大的有为世界，柏拉图是假扮了个无知态来靠近一个更美好的理想国，而我认为，图画的最高之境不是主观的世外桃源，也不是客观的改造现实，而是对人的灵魂的展现。

灵魂与主观联系和客观连接，与生命有关、与心灵有关、与现实有关，灵魂与宗教有关，灵魂与现世和来世有关，更重要的是与批判有关。灵魂是一种和谐，灵魂是生命之上的信念。我将他放置于虚拟的空间，顺着空灵的光芒巡视，遍寻，那种遍寻之中的困惑与残缺自然而然地告诉人们却又不具体。这里的观念使我对一般意义上只对问题的解答或披露社会的直接性不感兴趣，我感兴趣的是问题中的矛盾和矛盾中的问题、残缺中的精神。

我不愿接受当代艺术中观念的直白性和中国传统文人画中的隐逸性，而是把现实存在的问题转化到灵魂之中，然后灵魂又具体地出现在虚拟的宇宙之中，来巡视我们的德行，遍寻我们的良心。这个灵魂正如人们所看到的那样，在空灵、光芒的地方与周边环境在似隐似露着荒凉，他恐、她慌、他悲、她怨，辨别不清，痛楚不定。惟其如此我不能一笔定音直截了当地告诉人们什么，因为我矛盾地看到，人们过分地想拯救灵魂，反而丧失了灵魂。我们的拯救可能就在问题与对抗之间散尽，在有意义与无意义之间白白辛劳，我先觉的灵魂只能开始遍寻……

当我的灵魂与肉体合二为一时，正是墨韵和油韵交融的瞬间，正是矛开盾去的刹那。这块虚实相生的墨迹取代了西方人体解剖中的结构，它可以代表中医的穴位，也是墨分五色法，让油迹与墨迹相随、让墨趣在油迹中浮动、让比例在刚柔中散开、让肢体动作形态在灵魂神态中消退。我自己认为，这种无规之法的语言形成的最大的开拓是人物的肢体墨韵特征和线的编织性、书写性，它不仅具

有随机性、写意性、民族特征，更重要的是体现了灵魂中的残缺精神。而且，我在中西美术两个系统中，没有看到墨韵与肢体和线性相结合的作品，因此，我在建设。

最后，我想节录两段纪伯伦的灵魂之说："造物主从自身分解出一个灵魂，并在其中创造了美。造物主给这灵魂以黎明前微风般的温柔、田野里百花样的芬芳、夜幕下月光似的优雅。""造物主随后又在她心中放置了困惑的阴影，那阴影正是光明的幻想。"

李惠昌 哼着五 190cm×98cm 纸本水墨 2007

李惠昌　绎者四十三　150cm×85cm　纸本水墨　2010

李惠昌　呼者6　200cm×50cm　油画　2008

李某某　呼者四十一　137cm×70cm　纸本水墨　2010

李重昌 花魂 190cm×95cm 纸本水墨 2010

李惠昌　诗者四十一　146cm×85cm　纸本水墨　2010

李惠昌 哼者四十二 150cm×85cm 纸本水墨 2010

王书侠，1958年生于山东泰
安，山东科技大学艺术学院教授，
硕士生导师，中国美术家协会会
员，其作品多次参加全国性美术作
品展览并获奖，多幅作品被国家
级博物馆收藏，出版有《泰山长
卷》、《王书侠山水画集》等。

图画泰山 山水之法

/陈传席/文

解读

人民美术

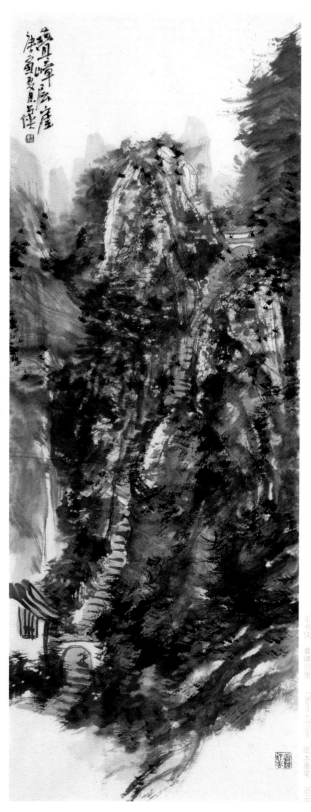

　　夫法以去弊，法亦生弊。学画之时，贵其有法；作画之时，贵其无法。书侠兄少喜画，盖出于性之所好，其时见画皆临之，名扬乡里，复为生计，画电影宣传画数年，后又考入曲阜师范大学美术系，投之名师，则学有法矣。然则学院教育，素描、油画、水粉、水墨、山水、人物、花鸟，样样皆需知之，而书侠独好国画山水，毕业后则专事山水。此时，于宋元名家之作一一研究，其后则迷恋于石涛、八大、髡残、弘仁四高僧之画，反复研习，知其用笔之法，得其神韵。学画之法，一需知古、二需知今，揽古今于胸中，则下笔自有己法。书侠于古今之大家中，尤喜黄宾虹，次喜陈子庄。黄作画笔笔写出，浑厚华滋，苍莽有气度。书侠学黄法得其性；陈作画天真活泼、生动有奇趣，书侠学陈法得其气。

　　今书侠作山水画，有宋、元、明、清之传统，有黄、陈之神韵，有北方之雄，有南方之秀，干枯浓淡随之，疏密有无任之，随心所欲而不逾矩。然则，此非书侠意中之画也。

　　古今之法，固能去浅薄之弊，然久之必生弊。书侠复又研究"四王"。"四王"之画妙在知法，弊在成法不变。无法之法，乃为至法。创新之画，在于以古今妙法为基底，然后师造化、得心源，而立新法。书侠生于东岳泰山之下，其志在泰山。古今画泰山之作，皆未能得泰山之神与性。元代虽有王蒙作泰山图，唯见之记载，而未见其图；今之画家作泰山，皆以成法为之，所现泰山局部之景耳，且皆非真泰山之神韵也。

　　书侠往日之作，皆为后日作泰山之基础，如何再现泰山之神韵，书侠正努力于此。丙子秋初，书侠偕余游泰山，迹履于无人之径，赏目于原始之林。余游天下之山多矣，黄山、峨眉之外，似无景，即五岳独尊之泰山，余已游三遭矣，而今得书侠之引导，方始识真泰山也。每至一深处，即神往不能已；每见一景，即惊呼不能禁，观止矣！观止矣！又听书侠论画泰山真景之设想，复观书侠往日之作，情不能禁。

　　今读者所见之作，皆书侠探索泰山神韵之作也，颇具创意，且日臻成熟、成果不凡。书侠创画泰山新图，当尽去古今之法，复以泰山之法。书侠之法醒目于世，我与观者当拭目共观之。书侠正执教于山东科技大学美术科，创画教学之余，又深究古今画史、画理，泰山神韵再现于画史，非浪语也。

文化体验使中国山水画创作迈入审美当代性
——关于王书侠绘画艺术的实证研究

/翔村/文

近年来,山水画的创作在传承传统与贴近生活、贴近自然等几个方面都取得了不俗的进展,涌现出不少优秀的山水画家,活跃了中国山水画坛,今天我们要研究的王书侠就是其中有代表性的一位。但在整个山水画发展的过程中,也暴露出不少问题与缺憾,其中,最为突出的是:一、对传统的深入更多的是基于笔墨形式技巧而不是从文化的角度去深入;二、在对景写生中的创作让中国山水画中的写意沉迷于写实,甚至是写真的世俗化审美之中,绘画中那种闪烁着纯净文化精神追求的气魄与气息很难被人们发现;三、浮躁心态与多变的环境,很难使画家对中国文化的传统与精神有更为深入的体验;四、文化陶养的积淀与修持,是提高笔墨认识的基础,对中国山水画来讲,笔墨

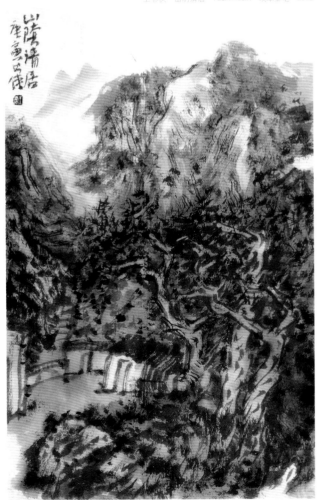

王书侠 山阴清居 76cm×48cm 纸本墨笔 2010

的重要性毋庸置疑,但笔墨表现的核心其实质是一个对笔墨认识的问题;五、过分注重传统的程式,限制了画家的创新能力,难以形成自己的风格与特色。这些现状亟须改变,打破山水画风格单一的局面,使作品内容丰富、风格多样。中国山水画创作应改变那种偏软的小品绘画风格,致力于创作具有震撼力和感染力的作品,这样才能增强画面的气势和感染力,引起人们的共鸣。在此,我是把王书侠作为文化体验山水画创作的一个代表人物来进行研究的。

对王书侠泰山题材山水绘画的解读,更多的人集中于他的绘画语言形式与表达泰山风物的一种协调与独特性上,很少有人从文化的角度去解读在他绘画中的文化精神,我想这才是打开王书侠艺术世界的钥匙。这种精神的形成,是他年复一年、日复一日长期对泰山、对泰山文化体验的结果,也正是有了这种体验,才能使他的绘画在对泰山文化的积淀中,呈现出正大气象的文化气质与苍茫厚重的审美品位。这种品位在美学上属于雄浑一格。在中国的《诗品》中"雄浑至大至刚"是二十四品开篇第一品。雄浑是中国文学艺术历来所褒扬的阳刚之美的一个典型的特定类型。雄浑与西方美学中的重要范畴"崇高"是非常相似的,而泰山所具有的恰恰是这种美学品质。王书侠山水画的突出特征就是雄浑,其风格特点恰与泰山的文化精神相契合。王书侠是源于对文化的体验而自觉进行艺术创作的画家,其潜力就是源于其体验文化的厚度,而这种厚度正是王书侠在艺术创作中充满自信的原因。或者说,对泰山文化的体验首先形成了王书侠独特的审美经验,进而影响了他的山水画创作。

在当代绘画史上,以泰山为题材吟诗作画的文人墨客数不胜数,从而使泰山在文化的关怀度上有了更多的关注。泰山作为中华民族的一种象征,也有不少画家写泰山、画泰山,但从芸芸众生的作品来看,能用中国传统的笔墨语言来表现泰山所独有的雄厚、大气及正大气象者并不多见。究其原因,更多的是因为很多远道的画家并未了解泰山、理解泰山、读懂泰山。这一个相当艰苦而又漫长的感悟过程,不是偶然地去写写生就能解决的。其实,

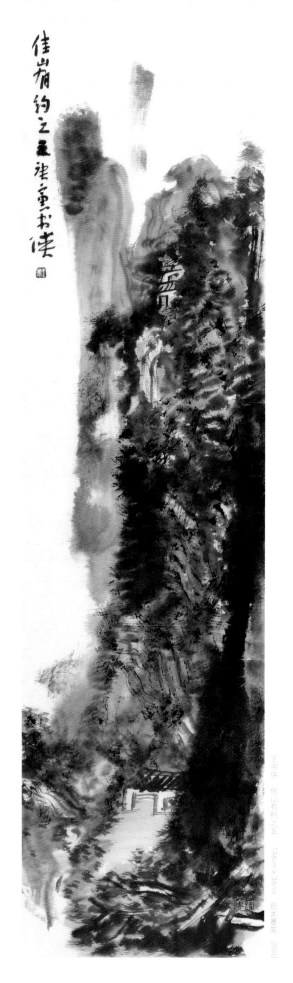

文化作为一种价值体系，是一个不断生发的过程，每个人的生命过程只有有机地贯穿其中，才能有效地传承与发展我们生于斯、长于斯的文化体系。王书侠长期生活在泰山的自然与人文环境之中，时时感悟泰山的风神与气息，年复一年地游山、读山、写山、画山，泰山已经作为一种精神、一种气息、一种信念深深地根植于他的心中，并体现在他的思想及行为之中。

王书侠在绘画过程中所走的道路，靠的不是聪明，更多的是一种与泰山说不尽的缘分。王书侠给予我们的审美启示是，从文化精神的角度来看，与其说是一种厚积薄发的展现，还不如说这是一种文化抗争与境界争锋的不断努力。

王书侠生于山东泰安，上大学期间接受过严格的"学院派"美术基础训练，中国画专业的研修使他进一步醉心于山水画的意境营造与笔墨精神的探索中。大学毕业后，王书侠从事美术教育，工作单位又在泰安，所以张仃、刘海粟、周思聪等画家来泰山时，他曾亲眼目睹过他们的作画过程，并进行过交流，这些对他帮助都很大。特别是1995年夏与陈传席老师在泰山相识并成为朋友之后，陈传席的学识、见地、人格等对王书侠有深刻的影响。古人论画：师今人，不若师古人；师古人，不若师造化。师古人不仅仅师古人之"技"，更重要的是师古人之"心"，这样才能少走弯路。古人在特定的历史环境中对自然物象的感悟是有局限的。所以画家最终还是要师造化。王书侠研究过历史上的很多画家，但他本人天性率真，童心未泯，所以，他最喜欢的画家是齐白石与陈子庄，其次是黄宾虹。从黄宾虹那儿得到的是"法"，从齐白石那儿得到的是"趣"，从陈子庄那儿得到的是"气"。他认为，过去在绘画语言上的一切探索过程都是一个发现和认识自我的过程，这个过程虽然漫长了些，但王书侠始终认为值得。

文化体验需要文化蒙养，没有一定的知识与经历积累，体验就不会具有强大的生命力与穿透力。王书侠十分注重生活的蒙养与知识的积累。他每年带学生外出写生，饱览了国内很多的名山大川，研究古代的画史画论并多次发表美术理论文章，这说明王书侠有很厚实的积累。尤其是，执著于泰山主题山水画的创作研究，以写泰山为己任，以自己的感受和体验延伸着中国艺术中独有的"乡愁"。面对他的山水画作，可以看到景、情浑融一体的自然韵致，既有笔墨的飞动飘逸、机变百出，又有笔墨意象回归真实感受的深刻切入。王书侠认为："泰山的山石结构方中带圆，巨大而又厚重，这种形式所体现的是'伟岸'与'丈夫气'，也就是阳刚大气。在山水画的构图、造型与笔墨上，首先要充分考虑到其形式特点。"所以，他用粗笔大墨、长线短皴，削弱画面的局部对比，强化主体力度，力求能够达到"雄浑朴厚"的审美效果。王书侠对泰山山水画的执著是由不自觉到自觉的一个过程。一方面，是由于他长期生活并浸润于泰山自然与文化情境之中；另一方面，这种情结一直引导着他对中华民族的传统文化进行深刻的反思。泰山只是他创作的一个原点、一个引线，是借题发挥而已。王书侠真正所要做

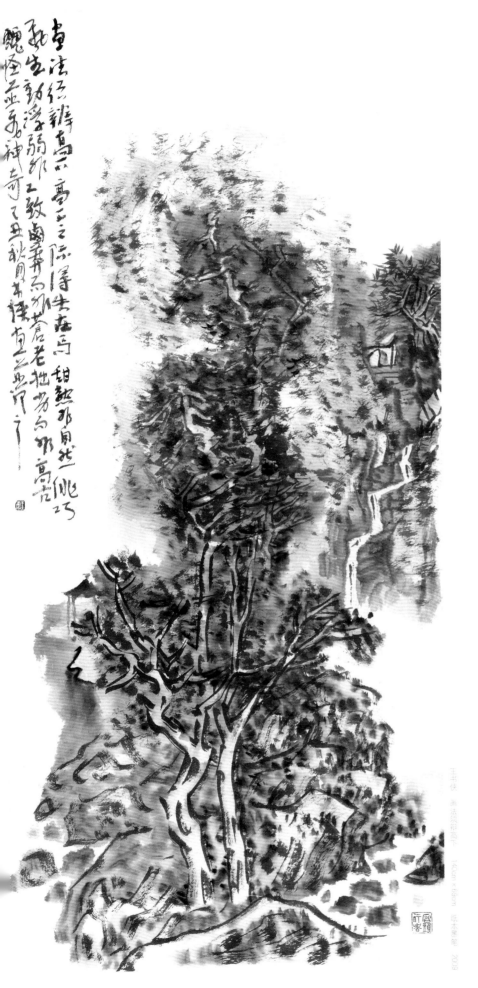

的还是透过泰山的外在形式来表现泰山的精神与文化内涵，这种精神实际上是中华民族的文化精神：浑朴、大气、厚重、含蓄、神秀、苍茫。

泰山体验文化是一个很大的母体，作为一个画家，王书侠经历了一个较为漫长的过程，并在笔墨语言上形成了自己的特点。

王书侠的笔墨特点可以概括为：朴、苍、厚、滋。其创作可分为三个阶段，一是笔墨服从于造型的阶段，这在他30岁到40岁之间。这个时期，作品大多以写生为主，笔墨是为造型服务的。二是造型的笔墨化阶段，这在他41岁到43岁之间。在这个时期，笔墨上升为主体，而山水造型主要服从于笔墨的表现。三是造型与笔墨精神化阶段，这一阶段大体在他44岁到48岁之间。在这个时期，造型与笔墨浑融为一个整体，其主体精神的表现成为整个绘画过程的主旨，是按照自然万物生成的基本规律，在有意与无意间生成为第二自然的。这也是文化体验的艺术化过程。

王书侠在艺术上忘我的进取精神和他专注泰山、以泰山为题材不断发掘中国山水画的出新途径，积极探索中国传统笔墨与时代审美取向的结合，较早地步入了山水画发展的新境界，引起了大家的关注。我认为，王书侠的山水画，最大的看点有以下几个方面：一、作品中所体现出的正大气象；二、用传统的笔墨形式，不游离地始终以泰山为题材进行创作，在反复的研究中抓住了泰山特有的状物语言，并将之升华为自己的艺术语言，独具一格；三、挖掘泰山所独有的正大气象，暗合了中国传统笔墨及文化精神的基本要求；四、持之以恒的探索及研究能力，是其艺术不断地向纵深发展的根本保证。有以上几点的支撑，我们相信，王书侠的绘画艺术定会有一个非常广阔的前景。

正大之美
——读王书侠泰山山水

/杨惠东/文

王书侠是少有的以泰山为母题的山水画家。他的《东岳泰山图卷》是其创作历程中的一个高峰，而且，我以为此卷即便是放到当代中国山水画中来看，也是一件不可多得的精品。

作为世界自然与文化双重遗产，泰山可被推为中华第一名山，在中国文化中占有不可替代的地位。"泰山岩岩，鲁邦所瞻。"泰山以其雄浑、正大气象成为五岳之尊。然而，或许是因其承载了过于沉重的历史文化积淀，以至画家们面对它时有太多的心理压力，又或许是因为文人山水笔墨程式源起、成熟于南方，适宜表现江南地区的平沙浅渚、轻烟淡峦，或灵山秀水、奇峰怪石，以静美、优美见长而在表现泰山的雄浑壮美时往往力不从心。纵观一部中国美术史，以泰山为题材的画家几乎绝无。据《明画录》卷三所记："王蒙知泰州，面泰山作画，三年始成。"是为《岱宗密雪图》，惜未存于世。"扬州八怪"之罗聘尚留有《登岱图》，为其41岁时所作，是图写泰山全貌，由山脚而至极顶，升仙坊、南天门、碧霞祠等名胜历历俱足，但客观地评价，此画笔墨软弱，远未得泰山精神，仅流于游览图而已，未见其佳。

王书侠的《东岳泰山图卷》写泰山日出之壮丽景观，干笔散锋，墨色飞动，且笔笔入纸，沉着痛快，虽高头大卷，山重水复，工程浩瀚，然画家胸中郁勃之气一以贯之，可谓真力弥满，神完气足，看似乱头粗服，细而察之，则条理分明，疏密有致，动静相间，有强烈的节奏感。他在跋文中自述："泰山之气势在于全貌，非局部之景所能胜者，以气夺人，以势取胜，方可得其真髓。故于泰山长卷中未刻意写景，而于全体章法中取其规模，于渴笔长线中取其形质，并从后山画至前山，皆出于意也。"此语非对泰山有深刻理解者不能道。山水之要在于取势传神，王微早就指出："（山水）非以案城域，辨方州，标镇阜，划浸流"，与地图截然不同。所以真正的高手，绝不会斤斤于地理地貌特征的细节真实而忽略大体。王书侠此卷即是如此，乍见之下，只与泰山几分略似，但仔细品味，却笔笔是泰山，画面于地标性的细节仅一笔带过，着意于雄浑壮阔气象的整体营造，恣肆而不流于霸悍，飞动而不失之油滑，深厚而不陷于板滞，生动真切地传达出泰山的王者气度。

在很多情况下，所谓高手与庸手之别，仅在于一层未曾捅破的窗户纸。就一般学画者而言，经过一定时期的艰苦训练，师古人，师造化，在笔墨、布局等方面的技法性问题皆能得以解决，而后之所以有高下之别，在于深思，在于敏悟也。而这种精思敏悟的基础，则是读书万卷，废画三千。王书侠的优势正在于此。关于读书，几乎所有画家皆言之凿凿，但大多数人仅停留于口头，真正能静心读书者少之又少。王书侠读书出自家学，自幼年起即博览群书，至今虽未见大块文章行世，但从画上题跋及论画短文中可见其文化底蕴的自然流露，只言片语，皆足深味，绝

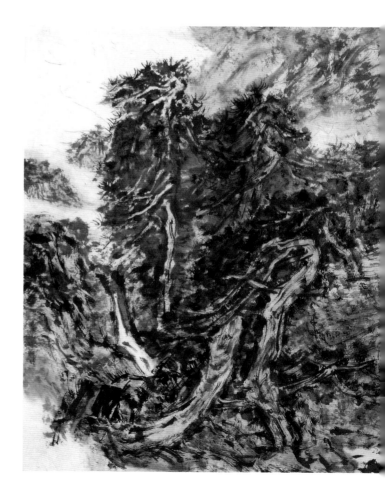

非当今很多画家、名家别字连篇、文理不通者可比。同历来有所成就的中国画家一样，王书侠同样有血战古人的经历，对于宋、元、明、清以至近现代诸家，王书侠皆有潜心研究，南北并取，不拘一格，当然影响最为深入的还是黄宾虹和陈子庄，取黄之茂密深厚，取陈之空灵清逸，成一家之体。目前学黄宾虹之风正漫卷中国山水画坛，但学黄者往往不知黄之神髓不在丘壑而在笔墨，在书法用笔，徒学其外表形相，仅得一"密"字，可谓买椟还珠，离黄远甚。王书侠则不然，以书法入画法，笔笔写出，浑厚华滋，苍苍莽莽，深得黄氏三昧。

朝夕相对，生息于斯，王书侠对泰山不仅有深入的观察，同时也更为深刻地体验领悟泰山的文化精神和美学内蕴。泰山山石结构方中带圆，呈正大伟岸之相，它不以奇炫目，不以怪骇人，不以险惊人，而是予观者以高山仰止的膜拜感、崇高感、神圣感，泰山之所以五岳独尊，此为重要原因。在传统文化中，正大之美在审美境界上是高于奇僻险怪的，所以雅正平和成为儒家的最高审美理想，为中国人所普遍接受，中国文化、传统笔墨皆然。如孙过庭所说："初学分布，务追险绝，既得险绝，复归平正。"泰山所独有的正大伟岸之美正切合了中国文化精神和审美

层次的最高标准。王书侠无疑对此有深刻的领悟，其作品以雄浑、正大为归，注重整体感，沉稳而不张扬狂放。王书侠的画难能可贵地保持了质朴自然的一面，其泰山山水之所以感人，原因也在于此。

王书侠相当理性且准确地把自己的创作总结为三个阶段：一是笔墨的形象化阶段，以形写形，图画山川；二是形象的笔墨化阶段，山川我所有，万类入毫端；三是形象的符号化和笔墨的意象化阶段，物我为一体，我手写我心。这是由必然王国到自由王国的升华过程，也是20世纪以来几乎所有山水大家的必由之路。

准确的判断，深刻的领悟和明确的目标，使王书侠的绘画一直处于不断进步之中。近两年他的作品又有新的变化，在深入发掘传统资源的同时，他又注意吸取西方现代艺术的有益因素为我所用，尝试运用西方现代艺术设计的某些因素充实丰富自己的作品。从近作来看，他比较明显地引入现代构成理念来增加画面的形式美感，笔墨也相对整饬，画面的视觉张力有所增加，当然，以往画面所追求的正大气象则一仍其旧。我们有理由相信，在不断总结、不断完善的过程中，王书侠绘画风格的王者之相也将日益鲜明。

王书侠　泰山日出　71cm×180cm　纸本墨笔　2010

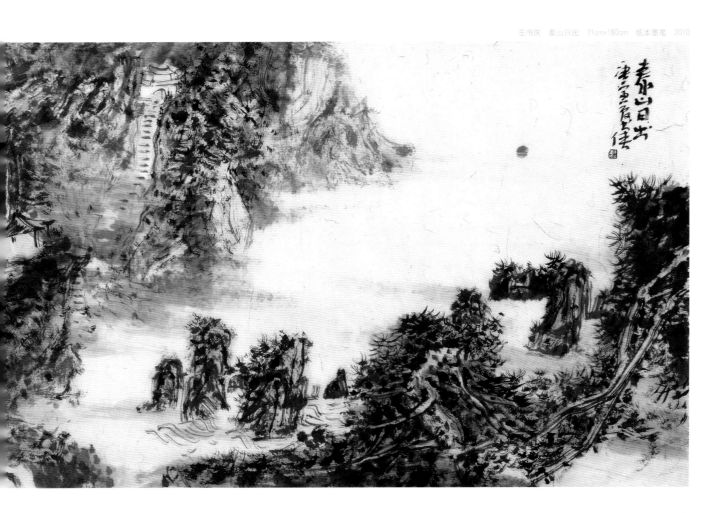

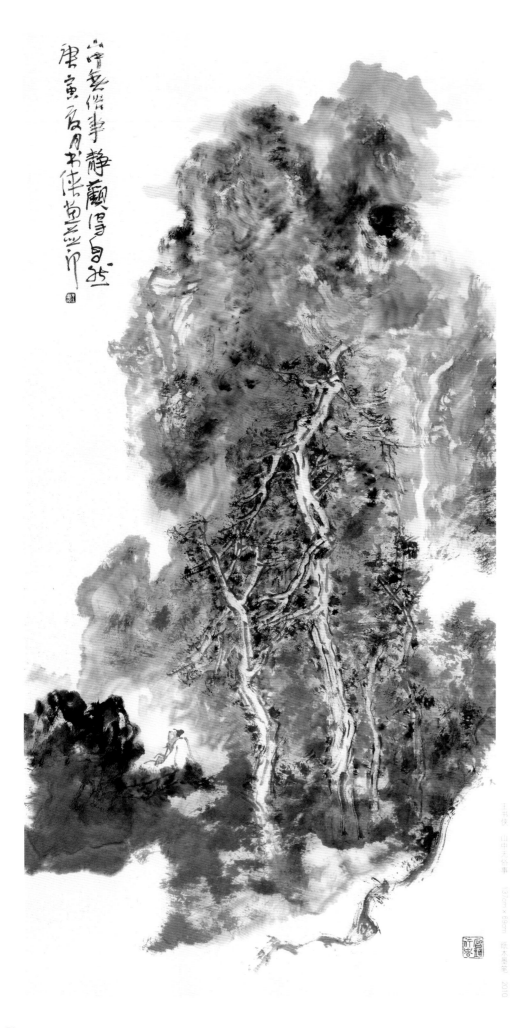

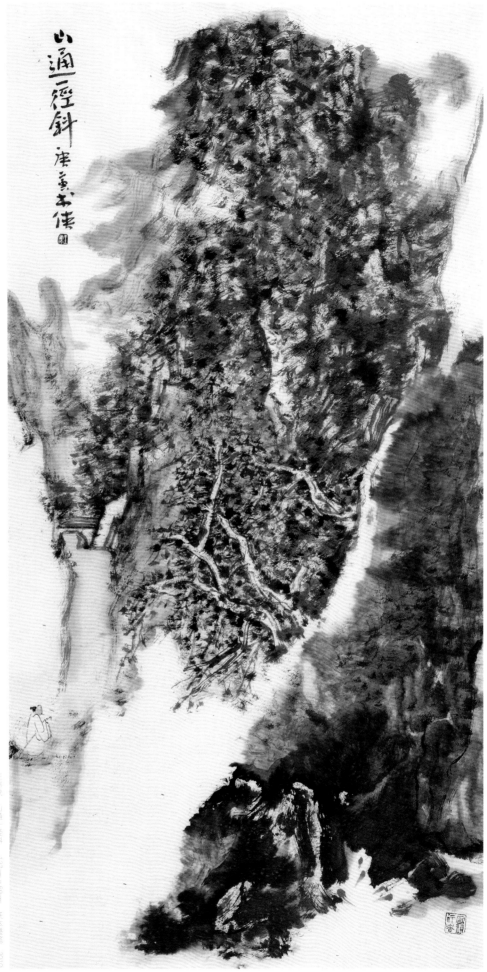

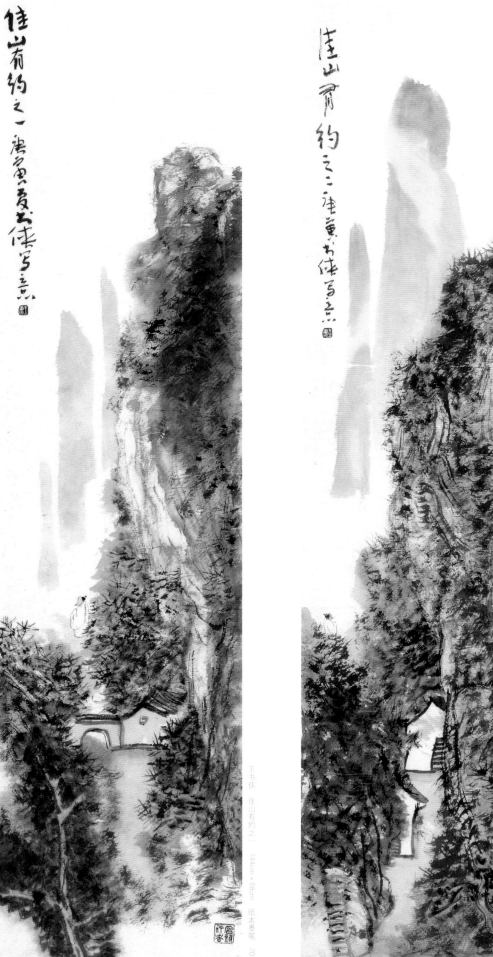

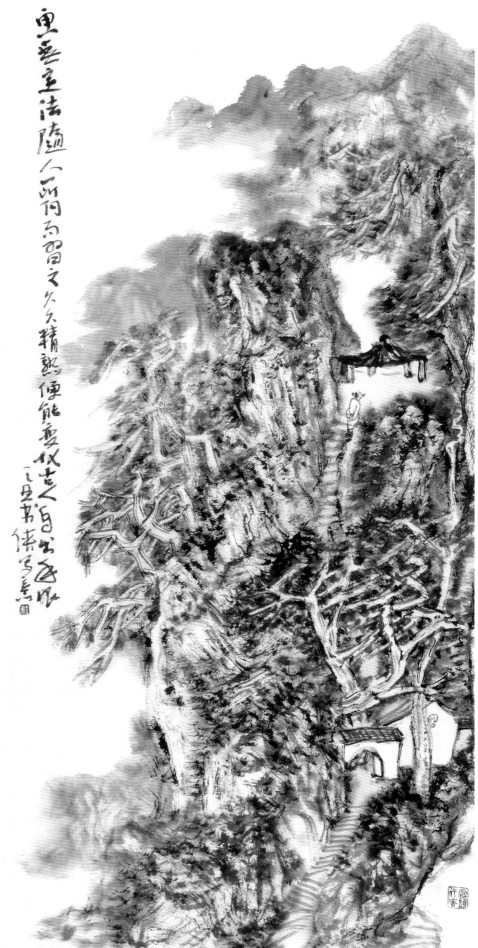

画无定法，随人所有而习之久久精熟，便能变化，从古人自出手眼。乙丑书俟写意

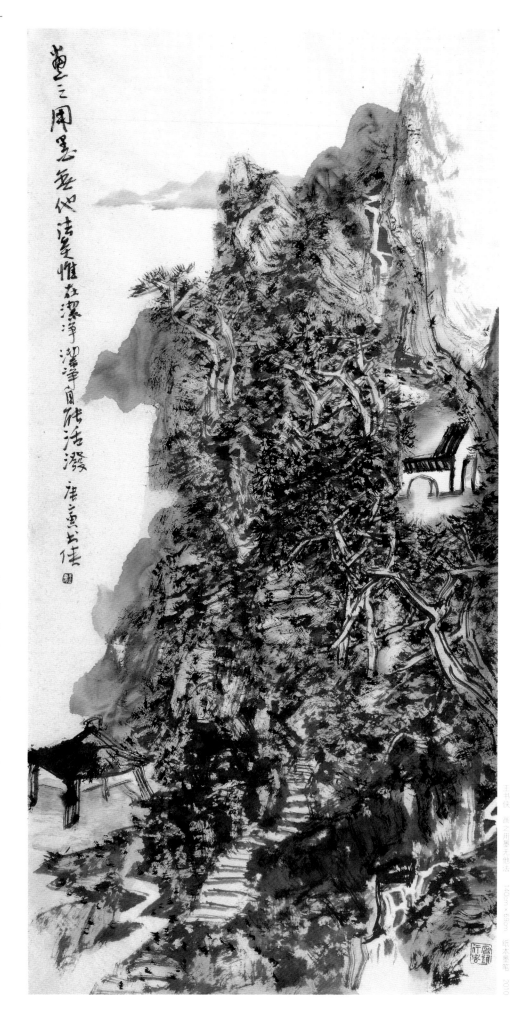

解读

人民美术

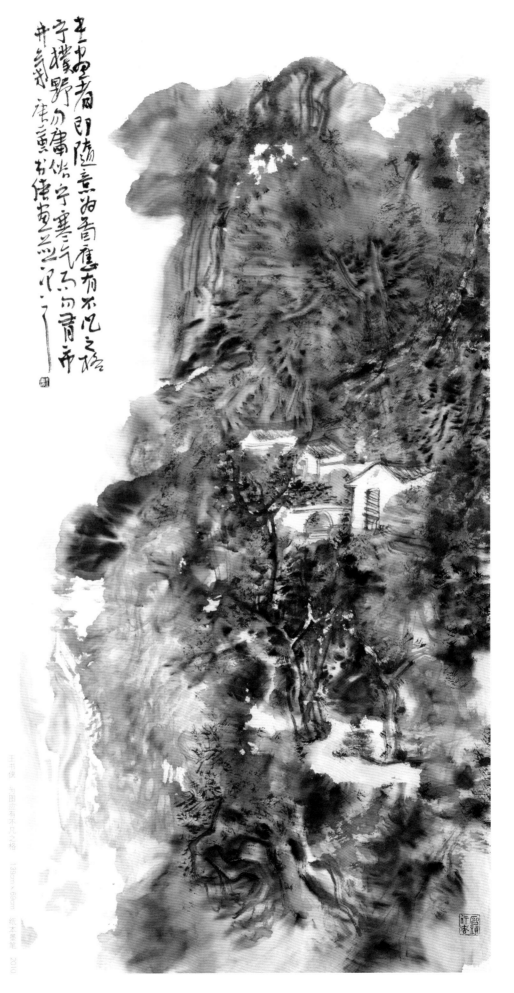

艺术是大道

/《人民美术》观察家/文

中国画艺术追求的是雄浑的境界、正大光明的气魄，而不是阴柔做作、无病呻吟。作为审美的经验，人们可以有不同的审美取向。但是，用取向去掩饰大美、用圈子去取代大道，却是当代画坛的一大弊病。

中国画艺术向来追求的是一种大美，而不是向隅之美。大美之风是民族气质与意识的体现，具体来说，主要包括这么几项：第一，大爱。大爱是一种博爱，要对天下苍生关爱，对民族、国家乃至对整个人类有忧患意识和责任感，悲悯众生、尊重生命、热爱世界。第二，与自然合一的大境界。自然乃大美。艺术家当以天地之心为心，真诚奉献，追求大美、至善和天人合一的高境界。潘天寿提出："静之，深之，远之！思接旷古而入于恒久，真为至美也！"宇宙的无限与永恒将中国画家导向追求天地自然的宏伟之美。第三，大气魄、大气度使画面具有张力和视觉冲击力。这要求追求气韵、雄浑的画面气象，主要是气壮山河、大气横空、大用外腓、真体内充。在张力的表现上，画面可以用一种强势、复调式画面进行"大势布阵"，层叠起伏、变化丰富、华章恢弘、场面浩大，使画面在多种辩证要素、表现方法中纳小情趣于宏大之中。

小圈子是艺术衰败的避难所，与艺术的创新精神相悖。艺术的小圈子有几个特点：第一，虽无其名，却有其实。虽然并无固定的什么组织名称之类，但哥儿们、姐儿们却很抱团儿。第二，艺术垄断，恶性竞争。任凭圈外的人再有能耐，艺术也只能任圈内人的指挥。第三，任人唯圈，肥缺不放。这种艺术"小圈子"其实是艺术的绊马索。圈里人占满了，别的有才华的新人还有份儿吗？这大大限制了圈内人与圈外人的互相学习与交流。而且，固定的圈子必然导致思想僵化、封闭，没有创新，也拒绝挑战与竞争，将颓败的艺术隐匿在圈内避难。就拿一些知名电视台的某些大型文艺活动来说，老是那么一个导演圈在那垄断，活动水平怎能提高？美术界亦如此。画家们自己划定圈子，最终会将绘画推向陈陈相因、不断因创造力衰退而自我削弱的终极。

小圈子是利益保护主义在艺术及艺术市场上的表现。在美术界，小圈子多表现在批评家和艺术家在象征领域"合谋"，互相吹捧。首先，艺术小圈子往往是一种不顾大局的艺术利益保护主义，更是腐败的滋生地。他们只关心如何抬高价格以争取更大的收益，却无法在新的现实条件下有效地评判艺术与社会的关系，也无法看清艺术在社会中的真正影响力。其次，它无法更好地自我更新，从而保持艺术批评所应有的批判力量。最后，它逃脱了对价值的说服力，甚至失去了对价值的清醒判断。对于市场来说，任何获利都是有代价的，用小圈子去获利就是想以最小的艺术付出，去获得最大的社会及市场认可，但这样做的代价是让艺术之花在市场上腐败、进而糜烂。因此，艺术小圈子亟待砸碎、整改，才能促使艺术事业的繁荣兴旺。

艺术是纯粹的，只有好坏之分，没有高低贵贱，更没有标签。但是，现在，在市场大潮的涌动下，文化精神的失落让我们很难面对艺术应有的审美标准。一群又一群的所谓画家倒向小矿主、小企业主的审美怀抱；在现代美人画画风的冲击下，肉感欲滴、丝毛毕现的写真作品又成了画坛的一道风景线。于是，所有的卑微、怯懦、挣扎、喧嚣扑面而来。与此同时，美术界还划定了一个个小圈子，这个是某某派，那个是某某帮，艺术像武侠小说里的帮派一样全部被贴上了标签。这种标签不仅不能改变艺术低劣的本质，而且是促使艺术衰落的鸦片。

市场是一个大浪淘沙、水落石出的过程。小圈子利益的存在是对藏家利益的最大伤害。前面已经说过，小圈子是封闭、僵化的，它建立在私人利益基础之上，无法对作品的价值做一个公平、公正的分析与评介，这会直接误导藏家的收藏取向：一些经验不成熟的藏家会走入歧途，付出惨重代价；一些心怀不轨的藏家又会发现机会，发掘出有利可图的缺口，与小圈子一起对美术界趁火打劫，这对艺术及其市场的伤害是巨大的。但是，令我们感到欣慰的是，近两年中国画市场经过了一些调整，很多投资者已经具备了更仔细和慎重地对艺术家的水平、作品进行分析、研究的意识，也为真正的优秀画家脱颖而出创造了市场环境。在市场的大浪淘沙中，"精品"会逐渐受到市场的追捧。因此，我们应在中国画市场的发展中不断建立一个良好的市场竞争机制，通过优胜劣汰为市场洗去铅华，去伪存真。

追求大道是中国文化思想及文化精神的一个重要境界，作为中华文化明珠的中国画艺术也应在正途大道中不断走向辉煌！

在转化与整合中沉潜
——邓枫重彩工笔人物画探微

秦晋/文

邓枫，1960年生于四川省洪雅县。毕业于南京艺术学院，先后进修于西安美院、中央美院、中国国家画院及周韶华工作室，文化部文化市场发展中心《中国画当代艺术30年》重点研究画家，北京大学审美文化与创作研究室研究员，中国美术家协会会员。

1991年，作品《昨日圣山》获中国美协建国50周年全国山水画大展优秀奖；2001年，作品《瓦屋山杜鹃图》获文化部第1届爱我中华中国画油画大展铜奖，作品《节日》参加中国美协第15次新人新作展，7月在四川美术馆画廊举办个人"西部风情"画展；2002年，作品《天边的那一片云》获中国美协西部大地情全国中国画展银奖；2004年，作品《凉山风》获中国美协2004全国中国画大赛银奖；2005年，作品《夕阳》获第2届中国美协会员精品展优秀奖，作品《圣地》入选金陵百家全国中国画大展，入编"名人名画"系列丛书邓枫作品集；2006年，在四川中国画艺术研究中心举办邓枫中国画作品展；2007年，作品《大凉山》入选中国美协工笔重彩精品展；2009年，作品《父老乡亲》入选第11届全国美展。

邓枫生长于文化炽盛的四川省眉山市——大文豪苏东坡的故里。今天，三苏祠已经成为眉山市重要的人文景点之一。邓枫在绘画过程中所表现出的灵性，不能不说是得益于这种特殊文化的细密的蒙养。

邓枫的艺术探索不同于学院式的按部就班的训练，更不是在书斋里细火慢煨，而是直面生活，是在学习与实践的过程中逐步展开的。从西安美院时期的进修到周韶华工作室的学习，再到不间断地在全国各地写生与游学，深居小城的邓枫了无闭塞的气息，更无小家之狭隘气，其见识与视野之开阔令人称道，这都是得益于其博闻广览。他在自然山水空间与人文情致的不断转换中，去领悟与体验文化的精微，并在其绘画过程中，展现出一种自然中的人文生态、山水间的文化格致。

在画界因循扎堆的流行情势下，邓枫尚能按着自己的心性特立独行，游离于所谓的流行时尚，苦行探道，当然，这需要的不仅仅是淡定与专注，更是才情与执著。所以，我们讲，对

邓枫绘画艺术的解读，仅仅依靠这种轻叙说显然是不够的，还需要更深层面的系统学术分析与挖掘。

从邓枫近期创作的作品中我们可以发现，邓枫的人物画创作是一种山水语境下人物生存状态的探索。他本可以更多地从文化心理的角度加以发掘，但其绘画本身所折射出来的朴秀深邃的审美品格更吸引我们从自然与人文文化对接的文化体验中去解读。朴秀深邃与其说是邓枫绘画艺术的一种审美取向，勿如说是其文化体验中一种深刻的文化价值向度。在当今中国画坛，我们看到，在形式上出新者可谓大有人在，但在艺术层面上能够谈得上有一些美学追求及审美理想的可谓凤毛麟角。从这种意义上说，邓枫绘画作品所呈现出一种美学层面上朴秀深邃的境界就显得难能可贵。在当代中青年画家中，邓枫这种基于山水语境下的人物画探索因其面新品高，可谓卓然一格，已经大跨度地拉开了与传承性笔墨绘制的距离，形成了自家独立

邓枫　少静似太古　90cm×45cm　纸本设色　2010

的语言与风貌。可以说，邓枫已经昂首走在了自己选择的审美趣味之路上。

从绘画的学术角度来看，邓枫的探索是基于对当代艺术生态中的当代性的发现。邓枫的绘画可以被称为中国画当代艺术。在不同的场合，我已经多次阐释了对当代性的理解，而这些理解均可以在邓枫的艺术创作中得以体现。所谓审美当代性，是以建立在本原创造基础之上的信息量与可能空间为标志，所以，一个艺术家如果进行中国美学审美当代性的探索，那么，他向我们展示出的当代艺术生存状态中审美价值的高低、境界的高低、艺术品价值的高低均是取决于言说的信息量和营造空间的大小，超越有限信息量与空间、给人更多的信息传递与整合空间才是最根本的。邓枫正是看到了这一点，在空间与情景的转换中生发信息，依靠信息的含量来支撑转换的进行。从某种意义上说，中国美学审美当代性对信息量与可能空间的诉求，以及美学中国化对生存性思想演进的洞见和体认一样，找到了回归本原的道路，这才是邓枫艺术探索最具学术性的重要核心。从这个角度来解读，我们就可发现邓枫探索的基本脉络：

1. 在反思与实践的过程中，邓枫践行着中国画当代艺术的基本理念与创造的路径。"八五"新潮后，中国画当代艺术开始得到不断的发展与壮大。从对中国传统绘画艺术的颠覆、拷问、破坏到重建前的焦虑等等不一悉数的状况，使中国画坛有了更多的不安与冲动。在这种不安与冲动中，中国画当代艺术的发展似乎有了更多的活力，多元化发展的格局也在逐渐形成。这个时候，邓枫认识到，虽然中国画当代艺术不乏破坏、冲击与拷问，但唯独缺乏一种理性的建设态度与有精神高度的建设实践。在这种情况下，邓枫及其同行者树起了中国画当代艺术探索的旗子，从而使中国画当代艺术的状态与探索正在成为当代画坛一种理性化建设者的学术风范，虽然这种风范还不为更多的人所认识，但我们看到，邓枫的这种努力得到了来自于四个方面的学术性的有力支撑：(1)在中国文化精神的感召下，邓枫的当代探索正在建立起自己在有限空间企图追求无限感悟的独特艺术的审美理想与美学思想，并在绘画实践中孜孜以求。(2)审美经验的稳定沉积使邓枫的当代探索在对自然与社会的感悟中不断搭建而形成自己的意象表现空间，让思考、精神与审美在静穆中得以舒展。(3)邓枫的中国画当代艺术绘画语言的稳定与形成、运用的自如与言说的贴切及到位，使语境在不知不觉的审美创造中形成。(4)邓枫对生活与艺术的虔诚态度，以及淡然超迈的生存状态，让其艺术创造根系有了可以深入的静土，让中国画当代艺术之树慢慢地成长与壮大。这些支撑

是邓枫进行艺术探索与实践的土壤与根基。

2．在领悟中整合时空与文化的多重切换，并在这种切换中把握叙事与表现的和谐。整合的方法在邓枫的绘画中一直占有很重要的地位，但整合本身并不是目的。在邓枫这里，整合是为了更好地转换——一种关于空间与人文情致的切换，而这种转换与切换又不是生硬的，是在叙事的节奏与绘画表现的和谐中传递审美言语的信息。也就是说，多重切换是一种审美的经验，这个经验系统正是邓枫传递给观者的信息源泉。

3．在强化视觉张力的同时，赋予画面一种审美取向、一种源于自己本性的审美品位与趣味，不使语言符号化，而是追求语言的趣味与生动。趣味与生动是邓枫在艺术语言及创作过程中着力把握的两个重要方面，没有趣味，再好的形式都是僵硬的，不体现生动，再精彩的内容都会刻板，其中的核心就是感悟的能力与对审美品位的把控。

4．在文化的体验中不断构筑基于自身知识结构与审美追求的审美经验，并在绘画探索中不断完善，在完善中生发新的创造路径，从而使自己的绘画状态始终处于一种动态而又鲜活的状态。

5．在对文化及绘画的认识中，不断从精神层面而不仅仅是技术层面去提升绘画的文化品格与精神气质。

6．在艺术生态的共生中不断确立自己艺术价值的认知与探寻，在强化自身绘画艺术优势的基础上，突出艺术个性，以个性的独立性与完整性求得艺术的自由与发展。

7．淡定的心态及流动的生存状态，使艺术创作与探索在鲜活的感性与生动的表现中彰显追求的力度与厚度。

8．绘画是在冲突中寻找一种谐和。邓枫以闲适的诗意，在都市化快、薄、散的时尚文化冲突中，用一种感悟与心灵状态去调和与现实生存的冲撞，于是，绘画就成了他安顿精神的有效方式。

邓枫的生活与绘画一直处在一个过程中。在很多的时候，有人把过程当作一种累赘，也有人把过程当作财富，更有的人将过程当成一种追求目标，邓枫无疑是享受过程的，并把过程当作提升认知、历练心智的人生与艺术的修持。在这种情形下，再多的说辞都无法解读画面所呈现的气象，但是，我们至少看到了邓枫正在迈向高标大道的路上疾步前行。

我们并不怀疑在以"轻、薄、浅、快"为特征的时尚快餐文化中，邓枫的探索会给我们一个惊喜，不仅仅是以绘画的形式，更是以文化的名义，对此，我们充满期待。

野店桃花红粉姿
陌头杨柳绿烟丝
不图送客东城去
闲却春光总不知
庚寅初午
兰陵鞠风居
邓枫 野店桃花红粉姿 180×96cm 绢本 2010

渐行渐远的风景
——解读邓枫及其人物画创作

/南山/文

　　读邓枫的画，总让人产生一种莫名的诗意，也许是巴蜀的"安逸"和"闲适"带给了画家一些莫名的冲动，也许是画家骨子里带有一种诗人的浪漫气质，总之，当人们在这个物欲横流的时代浮躁得不能再浮躁的时候，邓枫却在四川眉山这个小城的一隅，品茶、听歌，抑或挥笔作画。我们不用去考究画家的职业、年龄、生活阅历，只有读画，就足够了。因为画是画家外化于物的形态，是生活的阅历，是精神的支撑和情感的依托，是让人魂牵梦绕的牵挂，更是心灵的安顿。

　　我一直都很欣赏喜多郎的音乐《在敦煌朝圣的路上》，那种厚重的鼓声和飞天的祥云是怎样地让人产生联想和共鸣；那种升腾、奔放、激烈、委婉不仅仅是让人热血沸腾，当你置身其中，历史的沧桑和文化的积淀沉浸其中，漫过心海，那种斑驳的记忆，如同陈年老酒，愈发显得醇厚、甘甜。生命中的记忆之树，永远散发着青春的活力。在邓枫的画境中，若隐若现地呈现出这种文化的辉光。作为一位具有"担当"精神的画家，文化的依归显得弥足珍贵。

　　当代中国画创作的投机和盲从一直是困扰画家成长的因素之一。邓枫不盲从、不尚媚。这是画家绘画思想的基石。画家先后游学于西安美术学院，师从陈国勇先生学习山水画，后入南京艺术学院，得杨春华、周京新启迪，再游京华，在中央美术学院求学，后又在中国国家画院周韶华工作室研修，凡此种种，最终的目的只是为了自身的修为。邓枫的绘画创作抱定了一个主题，那就是不随流俗，凸显绘画张力，努力营造自己心中的理想和重建精神家园。这是一个画家成功的秘诀和重要素质，不是一句"绘事后素"所能表达得了的。

　　邓枫生活在巴蜀大地，这片土地养育了他。承载了太多苦难的土地在邓枫的绘画作品中却展现出一个神秘的让人向往的世界，这个世界有他的希望和期待、闲适或情致。邓枫的自信与自适都是通过画面表现出来的。当最初对于山水精神的崇尚而创作出《昨日圣山》去参加1999年全国山水画大展并获优秀奖之后，2001年，《瓦屋杜鹃花图》却以花鸟画的形式获文化部第1届"爱我中华"中国画油画大展铜奖，之后的展览基本上是以人物的绘画表现对当下的中国画创作进行思考、切入与关注，这种过渡是自然而然的。跨越式的跳跃是画家不同于常人的思维习惯，以至于在他的绘画作品中，山水情境、人物表现、花鸟物语跨时空地自由穿插，在一定程度上，突破了绘画的维度。在预设的古典叙事图像和中国传统的

邓枫《远情重重情》 69cm×30cm 纸本设色 2010

田园旨趣中，寻找一种"进入"的姿态来解读巴山蜀水的清雅、浓烈抑或闲适的生活场景，让人只是在其中切身地感受这种田园式的浪漫，又恰似海德格尔"诗意的栖居"并以"审美的态度生存"。邓枫的作品以"凉山风"的形式呈现出来：感觉、印象、氛围、语言，被具体地表现为线条和色彩。邓枫画中现实片段的人物景象和意向环境相互对照，把观者带入了神秘异域。时空嫁接与转换都符合情境需求，追求"梦幻境"的表现手法和感受纵深的力度。

近些年，邓枫一直专注于对彝人生活景象的表现，竭力在贫瘠与繁华中寻求日渐消逝的自然和人文关怀。但是，绘画的叙事性依然是画家绘画语言所要表现的张力所在。画家不再刻意地迎合市场，艺术美的价值正被社会观念所吞噬，没有什么比身边切实的事件更能吸引观者的情趣，但是，直接的符号化呈示如何才能产生精神层面的共鸣？人物的刻画或对自在景观的描绘不能最直观、有效地体现当代社会的面貌，或者说它的局限性有悖于当下急功近利的艺术表达。从这个角度来看，邓枫现在的艺术风格和品格与当下绘画所谓的"主流"却是渐行渐远。

在画家《凉山风系列》作品中，略露散淡的笔致使得绘画景象得以释怀。画面用温润的生机取代了原本生活中凝结般的冷峻。《凉山风系列》映射了画家此刻的境遇与选择，多年的"沉潜"已经开始让他接受并享受这种状态，已经让他由一种无根的沉浮升华为飘逸的自在自足。人物画的点景承袭了中国唐宋山水格调的俊逸和寓情于自然的人文关怀，也承袭了西部雄壮宏阔的气魄，就连用笔也饶有兴致。画面中，人物恬静安详、载歌载舞，色泽令人沉醉的山石、苍翠通透的林木、高远静谧的天空、掠过瞬间或恒久的云朵，避开现代工业文明的喧嚣，蜕变成了和谐人文精神的一种点缀。

在《凉山风系列》的一些作品中，邓枫采用了一种奇特的空间营造方式——多视点的观照角度。这样的构思来源于中国传统绘画中的散点透视，也参照了达利科学的超现实。但是，这种构成并不具备超现实的机械拼合感，它的用意并非揭示视觉图像的玄妙，而是指向空间的深远和意境的表达。农业文明的田园与山水孕育了中国的传统艺术，这种寓意和谐与浪漫的文化是一种出世的高洁和宁静。邓枫的绘画总是透露出现代文人的伤感与书卷的隽秀，书写现代人物与古典山水气象的博大情怀，使响亮的色调呈现于阴晴之间，逃离了微观琐碎的荒诞与炫目都市生活的片段。可以说，邓枫的《凉山风》为疲惫的当代人提供了一个理想化的静思或精神归隐的栖息之处。

"渐行渐远"是一种生活的状态，是一种创作的状态，更是一种精神的状态。我们不能无视客观自然的存在，但我们可以选择生活的方式和创作的理由。已届知天命之年的邓枫对自己的作品永不满足。我知道，这是一个画家的心性和责任。但是，邓枫已经选择好了自己的目标，并且朝着既定的目标迈进，其坚毅的目光和坚定的步伐在我们的视野之内，渐行渐远。

邓域 东海瑶在以铜为海 60cm×45cm 纸本设色 2010

邓域 面面空林卧白鹿 60cm×48cm 纸本设色 2010

邓桐　人物　60cm×48cm　纸本设色　2010

余光清，1963年生于重庆，毕业于西南师范大学美术学院，为中国美术家协会会员，现为文化部中国画创作中心画家、中国艺术创作院特聘画家。

余光清民居佛像作品赏析

/贾德江/文

关注

人民美术

　　当艺术进入深层次的思考时，人们便会不满足于审美定势所带来的重复或"复制"式的创作，求异、求变的创造性思维与创造激情便会由此而生发。青年画家余光清的"水墨都市"系列作品，则是在此种前提下所创造的一种艺术新形式、一种新的笔墨语言的探索与实践，旨在表达当代人的情怀与水墨艺术的当代感。

　　余光清是一位具有创造精神的艺术家，当他精研传统笔墨之法，悟得传统山水画之精神之后，强烈的变革意识使他不再满足于旧有的陈式和规范，他把自己的审美取向和创作主题锁定在"水墨都市"的表现上。面对山城重庆鳞次栉比的街巷景观，画家打破了传统的价值观念，以现代人的视野，从形式、语言、笔墨、意蕴等方面提取其中

的美感元素，使其自然地展示出纯粹主义的点、线、面与黑、白、灰的构成关系。在他的作品中，用直线对画面的"切割"已经成为他艺术表达的基本手法。显然，画家在这里不惜借鉴西方现代的抽象构成形式，甚至借助现代艺术精神对"几何学"理念的推崇，对山城现实的街景、巷陌、树丛、石板路、屋顶黑瓦进行了抽象的重组与概括、整合与叠加，使山城特定的符号意义、水墨本体的形式美感都统一在画家主观情感的宣泄和感觉之中，成为其心灵抒情的一种方式，使之从物质层面上升到精神层面，给人以全新的审美愉悦。

　　以现代人的视角表现都市题材，以构成的方式结构画面空间，以平面的形式去编排符号秩序，是当代水墨画

98

的新课题。从乡间转向都市，不仅意味着表现对象的改变，更意味着随着表现对象的改变，表现手法也得跟着改变，这对于画家而言，既是挑战，又是超越，特别是对纯粹形式感的运用和借鉴，余光清的探索与实践无疑为我们提供了一个成功的范例。他的"水墨都市"系列作品不仅在全国性的中国画大展中连连获奖，而且连续入选第10届、第11届全国美术作品展，赢得了美术界、理论界与社会各界的普遍赞誉和极大关注。

值得称道的是，正当余光清的"水墨都市"之《民居系列》的发展势头如日中天之时，他又开始了《石窟佛像系列》的创造。在这一系列中，他遴选的是敦煌艺术中的佛像语汇，借鉴的是敦煌中彩塑和壁画的尊像元素，恢复了"以线造型"的中国画传统，以小见大，吐纳山川，涵括宇宙，展现佛界的万千气象和佛像的千姿百态。多年对佛学的研究，构成了余光清对佛教的信仰，使他感悟到了"佛在心中"的那份坦荡和宁静。他把对佛教文化的理解和感悟——注入作品里，将全部身心沉浸在对佛与菩萨圆满功德的归敬上，创造性地将石窟艺术和传统山水画法结合起来，一笔笔彰显的是佛光正气，一层层凝聚的是虔诚之心；将佛像艺术提高到一个新的层面，赋予佛像绘画以新的表现力，应该是余光清《石窟佛像系列》的探索方向和前进道路。可以说，余光清的《石窟佛像系列》是由历史感、艺术性、宗教感悟、人生体验、自然情怀积淀而成的，兼有高尚的质朴和典雅的华美两种品质，是一种很具东方艺术神韵的样式。对于一个新领域的发现与创造来说，余光清的佛像画不仅是艺术形式的表达，还是一种对精神家园的固守，更是一种对审美理想的崇尚和追求。

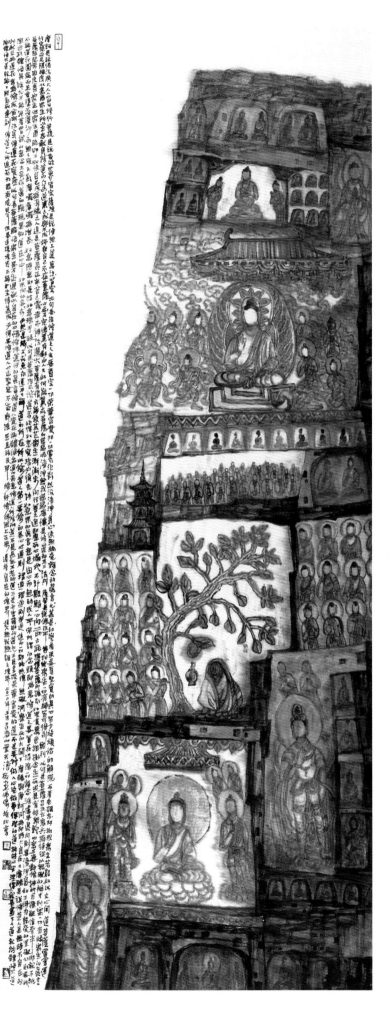

山水精神的叩问与探索
——读余光清的山水画

/徐恩存/文

余光清是一位睿智而又善于思考的青年画家。

多年来，他的艺术沿着一条踏实而又勤勉的道路不断前行着，并体现出一种追寻人文精神与时代心声的激情。重要的是，不论如何，他始终保持着中国艺术含蓄疏淡的和谐美感与境界，因为它们体现着中国文化源远流长的精神。同时，他的作品又始终伴随着他对生活、对时代、对世界的感受，不停地探索、不停地变化，这表现在他从传统山水中脱颖而出，对"水墨都市"从形式到语言的锤炼与不断探索。

我们因此注意到，这不仅是水墨画形式、语言的嬗变，也是画家心路历程的折射，当然也是一段精神之旅，而贯穿始终的是对永恒山水精神的不倦叩问。

解读作品，余光清山水画扑面而来的是一股浓郁的巴蜀文化气息，山水意象之间、笔墨纵横之间、虚实浓淡之间都流动着烟雨迷漓的巴蜀山林的清新、湿润、朦胧与生机；而淋漓漫漶的水墨与勾勒皴擦的山峦叠嶂、丘岩沟壑、溪流深谷、丛林杂树等的互融互动，更为生动地营造了画面动态的气韵，使作品中洋溢着生命之气，为作品带来了鲜活之感。

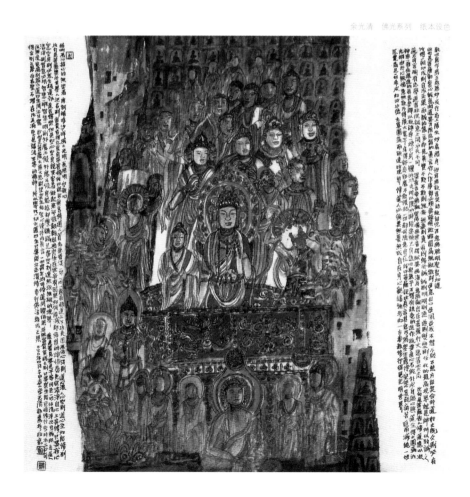

余光清 佛光系列 纸本设色

显然，以巴蜀山水为主题的作品，多来自于画家对故乡的深切体验与感受，久而久之，从庞杂、丰富的记忆中剥离并撷取出典型的意象素材，经过运思构成、剪裁截取后入画。因此，余光清笔下的山水意象，既有生活依据，又不囿于生活的局限，他以感觉为主，强调构思与创作中的想象、灵性和智慧，以强烈的主观色彩在有限的时空中，表现无限深远的山川草木、云烟光色，使每一片烟云、每一丛山林都折射出人的心灵与自然的关系，用与表明他作品中的山水意象以笔墨相关着人与自然的生命。

余光清的山水画洋溢着浓浓的乡情，内蕴着浓厚的文化精神。对画家而言，这只是他心灵的理想图景而已，承载着亘古不变的人生向往，寄寓着一种更惬意、更舒放、更完美的人生形式与持久的精神追求，它们奠定了画家的艺术取向与精神目标，不论他作品中的形式、语言有何种变化与演绎，这份具有普通意义的精神追求是不会改变也不会消失的。

在追求宁静、安谧的田园、山居境界的基础上，余光清近年来又把创作目光聚焦在"水墨都市"题材的探索与创作中。他的以"水墨都市"为题材的作品，显然融入了现代意识与现代感，作品中明显地体现出一种超越的态势，表明了画家旺盛的创作激情与勇于探索的先锋精神与前瞻性的襟怀。

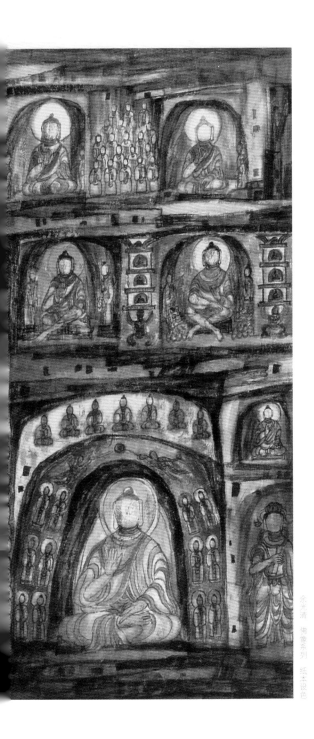

我们看到，以重庆现实街景巷陌为基本素材的"水墨都市"已逐渐演变为黑、白、灰的纯粹抽象构成方式，不过，余光清紧紧把握的是使抽象的构成形式感剔除了"蒙德里安"式的冷抽象，而以疏密、韵致、氤氲等方式在横线、直线、斜线切割的空间中植入点、线堆积的树丛与云烟，使之保留生活的亲切感与温馨的气息，在近乎抽象的形式意味中保留了现实的气息，兼顾了中国文化的主体意识和中国艺术对生命本身的依恋的特点。

"水墨都市"从形式、语言、笔墨、意蕴上看，明显地体现出强调感觉、知觉相结合带来的愉悦，在很大程度上借助了现代艺术精神对"几何学"理念的推重。当然，余光清的借鉴是极有分寸的，他在不失去人文精神的温情中，把现代艺术的价值因素引入自己的作品，他强调知觉、激情、情感，在这一基础上适当地吸取理性的秩序和统一，把点、线、面，把直线、横线、斜线，把不同的几何图形——方形、长方形、矩形、三角形等，进行拼装、叠加，以及深巷中的石板路、树丛、屋顶黑瓦等，进行整合变为纯形式的图像。

以"水墨都市"为主题的作品，显示了创造性地运用形式、语言的能力，也显示了以创造的眼光认识世界的能力。就此而言，我们可以肯定，余光清所进行的艺术探索与实践，是对文化精神的现代叩问，是对山水精神的现代叩问。

源于此而产生的画家精神张力的强弱、情感的浓淡、生命力度的大小、生命表现的张弛幅度、生命趋势的曲直等，都直接影响并进入画面，分别以刚柔、动静、壮秀等方式显现在画面里，这种生命——艺术一体化的道路，使余光清的艺术完全不同于传统文人的"闲适自娱"之路。他有意识地以现代人的胸襟反思文化传统，以及体现在传统中的价值观念，他更强调的是现代人的审美原则及在此基础上获得辽阔的视野。因而，余光清在艺术理念上更强调心灵感受，更强调站在传统与现代交叉点的艺术思索，更强调一种精神发现。

从总体来看，余光清的绘画已经步入了全新的境界，重要的是，他意识到了文化精神、山水精神的背后是生命意识的存在，而所有艺术形式、语言的丰富性与复杂性的深层都源于生命形式的作用。

在余光清的作品中，洋溢着一种崭新的民族文化心态，其主题、意蕴、形式、语言、笔墨、特征等所表现的正是在生命意识、形式特征基础上的创造热情与自由想象的感性心态。

一切表明，处在历史转折中的青年画家余光清，以自己的艺术思考和实践，向着"艺术自身回归"，努力于感性生命和文化精神的物化形态结合，他的成绩有目共睹，他向更高境界攀登的信念和实践给我们留下了难忘的印象。

我们对余光清寄予更多的期待。

水墨清华意趣多
——品读余光清的画

/林伟光/文

现在作画的人多，谁都能拈笔来那么几下，谁都可以说自己是画家了。可是，这所谓的画家，有些即使名头甚著者，其作品也多半是令人不敢恭维的。余光清却绝对不会的，看他的画第一眼时，我们绝对可以下一个字："惊"，如苏轼所说的"乱石穿空，惊涛拍岸"。这是一位真正的画家。真正的画家与众多庸流者究竟有什么区别呢？有的，当然在作品中。我们品读余光清的作品，可以读到一种沉静的从容，读到一份浑穆与恬然，更可以读到一股健旺的精神。这很不容易，尤其在这浮躁时风遍及世界的当今。

看他的作品，你肯定不会想到他还是一位年未满50的画家，似乎他还应该算是很年轻的，但其行笔、运墨却隐然间已透出了大家气象的沉稳与决然风范。其实，非亲历奇山秀水，见惯了苍莽浑茫者，断无此宏阔之胸襟，古人说："荡胸生层云。"层云来于身外，水光山岚，云霞文章，耳濡目染，不刻意，不专注，浸染于血液，融而为气质，生发之而成艺术，于是气象万千，云山万叠，或山穿烟雨，或闲云流水齐来笔端。写山者，苍莽雄浑固不容易，但还不是最难者，最难者何？却是秀媚之姿，莽苍苍之山却能写出媚态，写出娟秀之韵，这就显出功夫了。观余光清笔下之山，莽苍与雄壮间，自有一段风流之韵致，于是能恰到妙处地体现了山之神气。水呢？柔情缱绻，媚态逸生，这都不难写；难的是写出其中之雄浑，雄浑固来于气势，更来于水之滔滔。余光清的山水画，可以说颇妙地写出了山之秀媚，水之雄浑，这就十分难得了。于是，观山我们读到的是一份蕴藉之风流，看水我们也赏鉴到了那份雄壮的苍茫气象。

余光清生于山城重庆，高江窄峡，不尽长江滚滚来，听惯了号子的声音，也见惯了陡峭悬崖等闲度的情景。他画山写水，当然不可能只是画山写水。我们注意到，在山水之间，他总忘不了渲染那些蓬勃向上、郁郁葱葱的岸然特立的植物。这不是无心之点缀，是有意的强调，或许借此，他所要表达的，更多是一种坚韧不拔的精神；而那雄浑的山水间，几间茅屋，三两个人，甚至阵阵荷花的清香，却又无不衬托出一份契合自然、恬淡从容的诗一般宁静的品质。在画作里，动与静，秀丽与浑穆，居然如此和谐地交融，是那么美，那么富有撼人的艺术力量。

其实，具如此艺术之美的何止山水，余光清的民居也独树一帜。他写重庆民居，写江南、潮汕民居，写厦门的现代都市风情，都别有郁郁醉人的韵味。重庆是山城，民居皆依山而筑。余光清艺术化的山城民居似乎突出的印象是那种如壁立的悬崖，如重峦叠嶂的孤高，似乎有一种厚重的压迫感，他有意无意地赋予了这些民居山的伟岸、斑驳，层层之叠加，似乎营造的是一种非同寻常的气势。奇怪的是，这种压迫感，在使我们拥有一份历史与岁月混合而成的沧桑的感觉同时，却没有给我们压抑的郁闷，好像

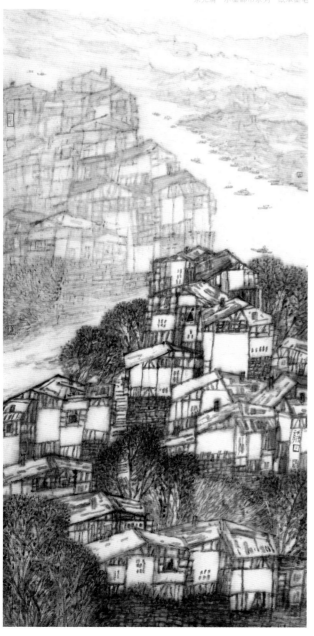

余光清 水墨都市系列 纸本墨笔

历史也是由寻常的日子累积而成的。尤为出乎人们意表的是，在那斑驳与壁立的墙上，居然也生发出蓬勃的生命苍郁，这泛漾着生命灵动光彩的一抹，看似无心，实是有意，令人可以品读出更丰赡的意蕴来。那么，余光清笔下的江南、潮汕民居又是怎么的一番景象呢？以他写惯了苍莽雄浑之笔，很难想象他是如何铺排这份恬静与秀美的。可是，这似乎于余光清不是什么难事，南方饶沃的土地、秀丽的山川、精致的民居、小桥与流水，他款款写来，恬静而淡远，却依然透射出生命之美丽和欣欣向荣的景象。以写潮汕民居为例，茂密的大榕树占据了大半画面，荫蔽着石桥小溪寨门，隐约间的几许屋角，静谧而又富有生命的趣味，仿佛鸡犬之声可闻，这于我们是怎么熟悉的情景；而小桥流水江南、白墙黑瓦、高高的拱桥，氤氲着一份湿湿的渌水水气、一种闲逸的风情在笔下呈现。厦门鼓浪屿的西式小别墅与隔海的具有现代气派的摩天大楼，互相借景，互为参照，以海为界，分明是截然不同的两种风情，却是如此和谐、协调，包容在一种兼容的美的意境之中。

然而，你意想不到的是，余光清给我们所展现的如此诡谲多姿的艺术世界，竟然纯用水墨。水墨是中国画的根本，但并不见得每一个画中国画的画家都能运用得好。所谓好，当然是指巧妙，虽说"墨分五色"，其实也要靠画家自身之体会与实际上的操作。水墨也无非是浓淡轻重的层次感，但即使兄弟、父子也无从教导，创作者得纯以心去揣摩、测度，并在创造中获得酣畅之美的最佳表现。由于靠每一画家去悉心领会，故只能是各有收获，统一的标准是没有的，这就有了高下之分。余光清绝对是水墨的高手，水墨成了他观照、表现世界，抒发感情的绝妙方式，

似乎已近于得心应手之境界。他在传统的水墨运用中，其实已不乏自家独到的理解，比如对宿墨的出神入化之妙用，他巧妙利用宿墨的涩重，刻意营造一种具有厚度的历史感，又以浓墨轻墨相渗和，在一种恰到好处的把握中，极妙地表现了山城的扑朔迷离的景观。在极传统间，我们却感受到了极现代的清新气息。在创作中，余光清有意地摆脱传统意义的具象，添加进了若干的理性思维，从而使作品升腾到一种精神层面的境界，在饱满的画面中体现了天地之大美。看他的山，纹理分明，危危乎壁立，以奇以秀，凸显蜀道之难，难于上青天之险绝；观他的水，急泻而下，远则如烟似岚，近则湍流洄溯、波光悠悠，却是以雄以壮，托出西蜀山青水秀之媚；赏他的民居，或浑然质朴，或恬静秀媚，似乎无不蕴含了隽逸。昔人以为王右丞之画，云峰石色，迥出天机，笔思纵横，参乎造化。今观余光清画作，似有类是之妙焉。

以画作视之，余光清并不散淡，那山、那水、那屋、那人，孤傲兀立，飘逸之出尘不是他所刻意追慕之意境。他胸中自有一段磊落的豪气，说是精神也可以，这股健旺蓬勃的精神灌注他的笔端，他要刻意表现的正是这精神。因此，他的水墨画作强调的是一种生命激荡的力量、奋发向上的精神。品读他的画，不知别人如何，我所感受到的却是一股勃勃的活力。

然而，近些年来，余光清在艺术上的境界已大大突破了自我，随着足迹遍及大江南北，其视野也似乎获得了前所未有的开阔，艺术上禁锢他的清规戒律不时被打破。他得到了自由，宛如在一种空明中遨游，而其创作风格却也开始由瑰奇趋于平淡。唐人岑参有诗云："澄湖万顷深见底，清冰一片光照人"，即此之谓也。

余光清　佛光系列　纸本设色

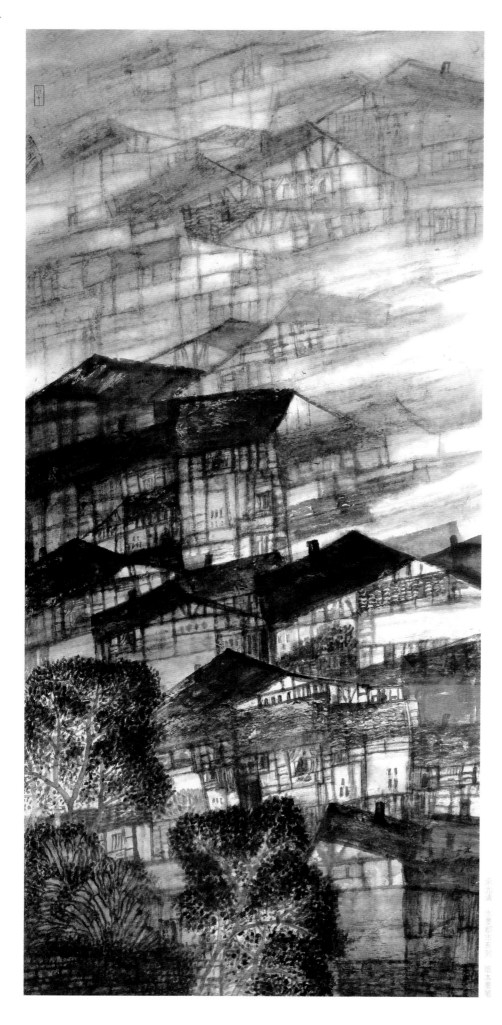

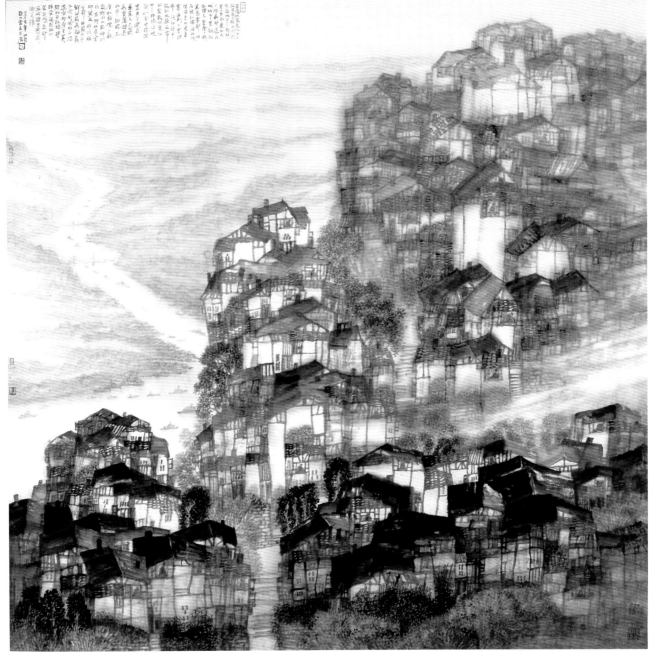

余光清　水墨都市系列　200cm×200cm　纸本墨笔　2007

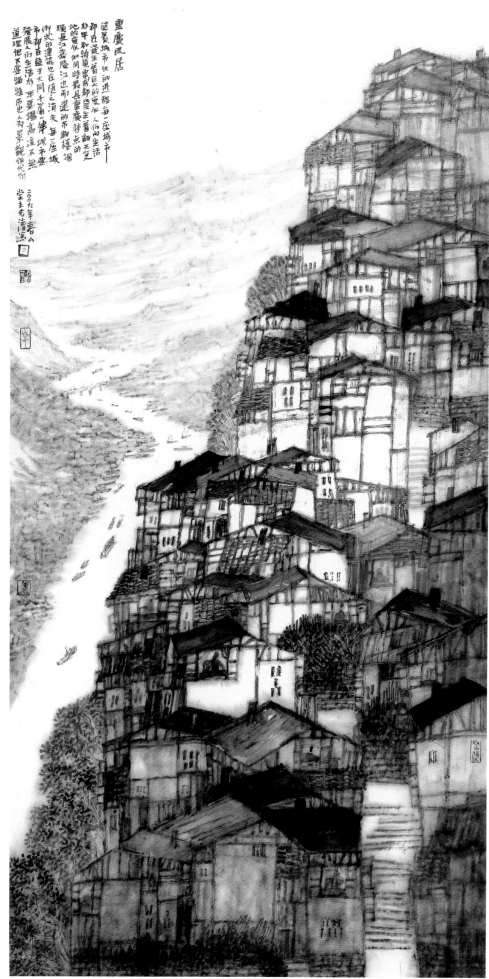

刹帝利刹利后为大量大众大悲，比丘是菩萨从愍念众生修道。专有大众大悲大愿，言一切群生本皆可以成道。祇因为不能常持善心知忍耐修，道难作，马痛苦以致影响道业的成就，所以甚深愿念众生在修道之初要先修善业，并先明师指点，探求正确方法以免，误入歧途。论修道由于世人多误以修行为成神、成佛的唯一手段，往往误解修道的真义，是在渡己渡人，结果只论手段不实行的反而增道业，造成种种情形修道人，要慈悲为怀，勿问刺劫不问收藏如此方能多入道，要就佛业。

邦罗谨择 为大悲大悲善读，菩萨此句是菩萨指示修道人要修道，必先立善念的真言几是贤孝慈菩的人均庶相亲爱相谦求通。众生原因平等无论对人对物只要存心向善即可，政不介乎。

（地利悲厄那 为圣刺剑）不可失去大好机会的真言是愚是贤若能同正破心修持菩萨会品前来切庶鬼魅魍的授援如果有小用即也去深巡念时起即是菩萨度己度人但是贤剑器真无造法再利的宝剑也比无用武之地即早死道邦应具坚心再所以立志修道向善的众生一愿心日坚亦可修成。

107

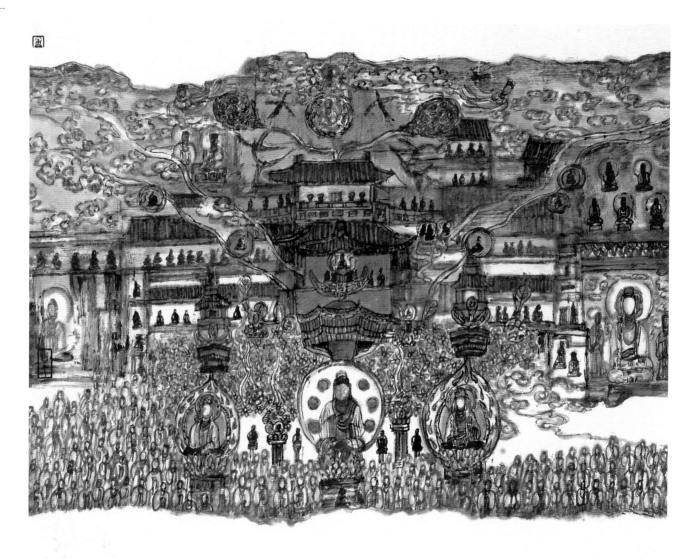

余光清 佛光系列 纸本设色

悉囉僧……

沙婆……

朱光清　佛像系列　纸本墨笔

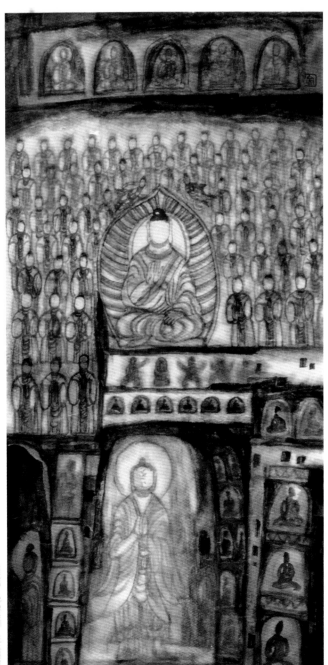

此句是接上句再度叮嘱。林间还是幽深僻静，坠落于旁门左道是甚麼呢？就是指修小乘道菩提，堕结以小乘知见为大乘法圆成佛果的真言要知诸佛以一大因缘出现於世昆不以小乘为满足的目的修习小乘道者必须了解圆现的修行只要修习契入大道的种种工夫大大乘佛法上来国成就不可甚菩萨之所以再叮嘱。我昆众生的疲膜问题不同众生各自己了必顺造成彻底解决礼见，那着便昆。

摩羅若如意即愿菩萨為尊之意禹济。环况众生性须正又如何能修成佛道，一生烦恼修道如意上堅固之起修行持戒忍辱精进智慧道上善事所谓六度大行乃是菩萨行。道在方寸超服目前进明修持戒忍辱则道三度大行昆術施。均可如意得金剛佛體永久坚固不块的具昆書菩薩褐点此夫是無法得到佛智的這就是须得大道連接上慈禹勤昆最重要的是尊能清净自己的身心。抱着极切不拔之志陶鑄寬天展大行仰謂六度上誓愿宏求用力之法智愿真往向前大展天展大行仰谓六度上誓愿回顾此中有悟覺悟是當阵前会有诗說黄面尋春不見春芒鞋踏破彼海邊破應体悟大道無他更在自己心肠何禹外求殷勤苦尋。求用力之法大道無他更在自己心肠应用之法求道時回顾此中有悟。

圆覺工夫
圆覺已二千六百年不覺得已生見如自己心头微妙方曾。人要修持時光阴易逝莫回頭自己只要百覺工夫
二〇一一年季春在枝頭已付刊凡以和微方曾，百覺已十月出版發行圆覺宝石瑞刀珠微

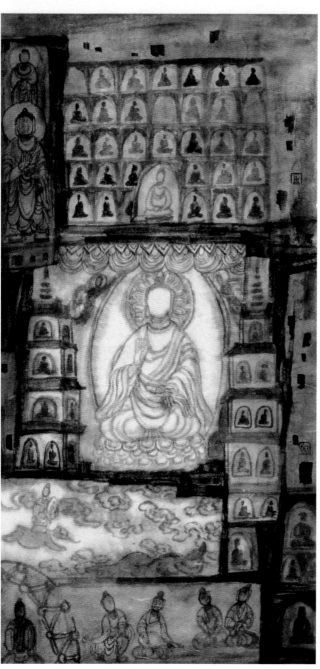

宋光清　佛像系列　纸本墨笔

中国艺术要守望什么样的文化传统

/尧山/文

中华民族的传统文化可谓是生生不息，源远流长。中国绘画的发展也已经到了要重新审视中国传统文化的时候了。文化传统像其他事物一样，既有其不断生发的活力，也有传统本身惯性所带来的包袱。当下，我们面临的最大问题是，应该守望什么样的文化传统？文化最重要的不是其表面化的形式与样式，也不是当今不少青年画者穿起的仿古衣衫，更不是临摹者炫耀的技巧，而是文化传统中的精神境界。

有论者认为，中国世俗文化中存在不少恶的东西，特别是专制——这个起源于猜忌和背叛心理的"疑人用，用人疑"的"不信任"机制。自汉代独尊儒术开始，它又与强烈要求忠诚、服从和胸怀大志的儒家思想伦理观念相互交织，挤压和扭曲着人心与人格，逐渐造就了一种由虚伪、欺诈、猜忌和背叛交织在一起的黑暗的官场文化。中国世俗文化恶的一面给予我们的教训是深刻的。同时，这种缺乏人本与人性的内核也是当代中国画画家们所面对的文化战略与机遇，为中国画追求真、善、美开拓了巨大的生存空间。这种世俗文化与西方文明发生了剧烈的碰撞并进行着较量，处于弱势国运的中国人不得不面对向西方学习的现实。对于中国绘画来说，向西方的学习可以说经历了四个层面的过程：一是对物质材料的学习，包括工具、材料和物质条件等方面；二是对绘画技巧及相应技术的学习；三是对体制及组织文化的认识与学习，包括管理、组织、教学、创作及社会与市场运作等方面；四是对绘画精神与文化精神的进一步认识与学习，在更深层面上认识人性、人本化的课题，为使中国画从一个全新的视野去超脱世俗化的传统文化、开拓文化的新境界打下了认识上的基础。

如今，中国画的境界可以说实现了对中国传统世俗文化的一种超越，也可以说是一种回避、一种文化意义上的逃跑，这与中国传统文化至高境界中热爱思辨与哲学是一脉相通的。在中国传统文化的大背景下，中国人不像其他民族那样重视宗教，中国传统文化精神的基础不是宗教而是伦理，但在传统文化精神中，还有一种建立在伦理道德之上超伦理道德的价值，也就是人们心灵深处的一种对超越现实世界的渴望。在中国传统文化意识里，这种渴望被转化成为画家对哲学的热爱。他们在哲学里而不是在宗教里找到了超越现实世界的那种自在与存在。同样，也是在哲学世界里，他们体验到了超越伦理道德的价值。

中国传统文化中的哲学精神深刻地影响着中国画的传承与发展，使中国绘画这门视觉艺术几千年来魅力不减，闪耀着哲学思辨的光芒。这种带有哲学精神的传统文化是中国绘画生存、发展、壮大的肥沃土壤，也成为中国艺术精神境界的旨归，值得人们去守望！

吕金泉　暮春图　2001

【点击·吕金泉】

吕金泉，1964年2月生，祖籍景德镇，毕业于景德镇陶瓷学院美术系、东南大学艺术学院，获得硕士和博士学位。现为景德镇陶瓷学院设计艺术学院书记，教授，硕士生导师，享受"政府特殊津贴专家"，中国美术家协会会员，景德镇市美术家协会副主席。

在《装饰》、《艺术百家》、《美术与设计》和《画刊》等专业刊物上发表论文十多篇，在《中国美术全集（陶瓷卷）》、《中国当代陶艺》、《荣宝斋》和《艺术市场》等大型画册和杂志上发表作品百余幅，出版个人画集和专著各一部。

婴戏青花别样红
——吕金泉现代瓷艺赏析

/李砚祖/文

景德镇是个好地方，山美、水美、瓷美。山美水美千万年，山、水、瓷共美逾千年。而今，景德镇千年古瓷之韵发新声，在中国瓷苑可谓独树一帜。旧时，景德镇千窑万户而归于二宗，一为官窑系，一为民窑系；今日，景德镇仍万户千窑，二宗已化为百花千树，旧窑新厂并立，红花绿叶齐生。

若论宗分派，景德镇今日瓷艺有传承和创新两路，有雅和俗、高和低之别。传承一路，生产生活用瓷，源源不断，走向市场和生活，它是吃饭的碗，喝水的杯。这在过去是景德镇陶瓷生产的主体，今天依然如此。传承一路，还有仿古瓷，有所谓"高仿"、"低仿"之分。就传承而言，此"仿"不仅有技艺的传承，又有实质的改造，旧日皇家宫廷瓷，今日商贾手中钱。仿古瓷，尤其是"高仿瓷"，不仅以假乱真，而且以假乱假，以致真假难分。创新一路，有成功者有不成功者，成功者为雅，不成功者为俗。成功之雅者，大多出于专业院校，经过多年大学乃至研究生的专业教育，使其既出于工匠，又高于工匠，因而其"创"能新能立，"新"不能立者惟俗是也。

吕金泉为瓷苑之雅者。大学四年，硕士研究生三年，在景德镇陶瓷学院这一陶瓷艺术家的摇篮中被塑造，使其具备了两个基础：一是得自于景德镇制瓷的传统工艺基础；二是现代艺术训练的表现基础。留校任教后，一面教学，一面潜心创作，极力建构属于自己的瓷艺语言和风格，这种努力在其数年攻读博士学位、获得理论上的精进之后得到了综合的体现，这就是今天我们能够看到的一系列风格独到的佳作，如《闲情童子》、《天真》、《暗香》、《小憩童子》、《吉祥童子》、《花的诉说》一类作品。

金泉君的作品有不同的系列和风格。如《花的诉说》为盆形，采用刻、塑、捏诸多工艺技法，别具一格。最能张显其个性和魅力的当属"童子系列"的诸式瓶和罐。

从造型上看，他的诸式瓶来自于传统，又不同于传统样式，是他根据现代人的审美而新创的瓶式。值得一提的是他的系列盖罐造型。在金泉君看来，盖罐以其实用性的品格服务于生活，能够拉近作品与欣赏者的距离，给人以

亲切感。因此，他在进行盖罐设计时，刻意营造出这种亲和力，使造型凸显出时代感。他的系列盖罐造型恰到好处地找到了传统与现代的联结点，给人以强烈的感染力。好的瓷艺之作，其制"体"（造型）为第一要务。

第二是装饰。应该说，景德镇瓷以装饰见长，与其"体"互为表里。景德镇瓷的装饰手法十分丰富多变，可谓一瓷千面。荦荦大者有色釉、刻、塑、绘、贴诸艺。釉分上下，谓之釉上彩、釉下彩；刻分浅透，浅为剔地、剔釉，透为玲珑、通透；塑有堆、模诸技，堆塑、模塑乃至各类塑作；绘是当代最为盛行的一种装饰技法，与一般绘画不同的是，瓷绘是器壁为纸、釉彩为墨色的绘饰，是画非画，具有独特性。

好的瓷绘作品需作者积数年乃至数十年之经验方可应手得心，臻于完善。在今日景德镇，绘瓷的高手，往往是上述诸技并施的综合者，绘、刻、塑、釉诸技并用，以美为目的。这亦是吕金泉瓷绘艺术的特质之一，他承青花瓷绘之法，又综合运用刻、塑、釉、贴诸艺，使其作品的装饰形式丰瞻而多变；其瓷绘的题材

吕金泉　小憩系列一　2008

出于传统之婴戏，但各式童子虽着古装有古典面貌，但神韵中又抒张着新时代的现代性张力，典雅如宋元，可爱如亲子，活泼见出当代，这亦是金泉君作品深受众人好评的内因之一。

瓷之绘饰，需表现力和基本功，尤其是青花童子，着墨不多，线仅数笔，但全凭功夫和笔力。金泉君善写人物，尤于童子极为畅神传意，其笔墨形象稳健有力，走笔无碍但又不夸张漂浮，表现得心应手，写形写神。值得赞誉的还有其装饰的构成。他往往将童子置于开光的窗形视域中，而窗形开光又与其他装饰形式暗合，形成一新的构成图式，十分现代。

第三是釉色。金泉君亦是善用釉色的高手，其釉的使用在他手上如书画之墨，古人惜墨如金，寓意墨色要恰到好处。金泉君用釉亦十分慎重，其出发点在于美，童子的开光图式往往罩釉（必须如此），而其他地方大都无釉或为哑光釉等，形成比照，不仅面貌一新而且清新典雅无尘埃，既契合童子图式的单纯、天真，又契合作者心中图式的高雅、清净与尊贵。

金泉君的瓷艺作品，尽写童子性态，状描其纯真风情，其成功不仅在于其传承景德镇瓷艺传统和有深厚的创新功力，还在于其博学的基础和开阔的眼界，他将一种工艺转化为一种情与心的表述，将瓷和釉的材料转化成为一种美的形式语言，因此，他的作品不仅是瓷艺，更是一种艺术的眼光，一种崇尚美的精神，一种阳光下灿烂的微笑。

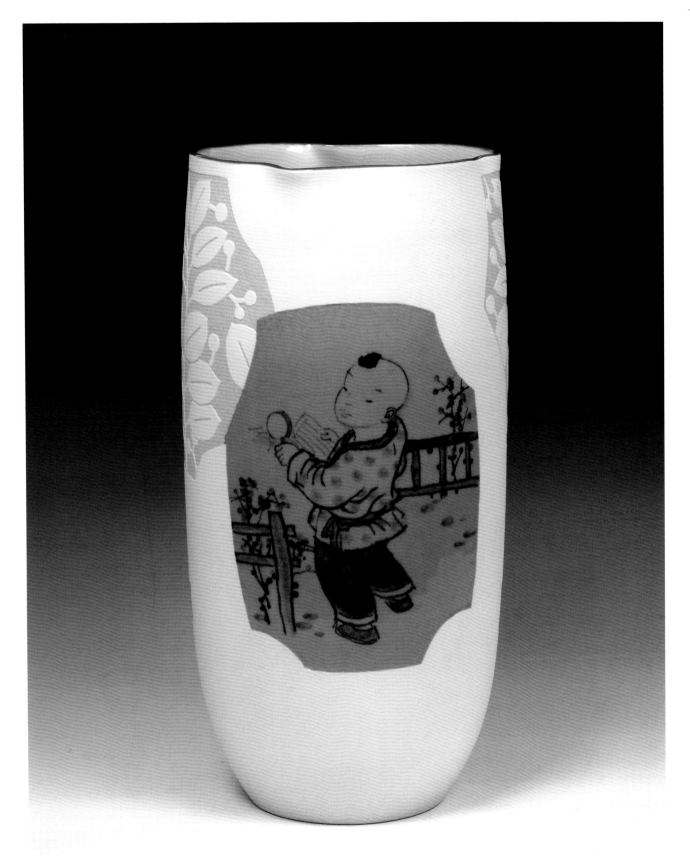

用出新来守望文化精神
——吕金泉陶艺探索释读

/西沐/文

在当下工艺美术作品的创作与探索的过程中，出现了几种值得关注的现象，具体说：一是在艺术上过分地迎合市场的商业化需求，在创作上功利化及媚俗倾向明显；二是过度工艺化、装饰化倾向影响了作品本身应有的艺术品质；三是缺乏创造的制作的同质化与因循守旧现象的泛滥，降低了工艺美术本身应有的艺术含量；四是以"创新"的名义胡闹与粗制滥作，扰乱了人们对工艺美术作品的价值认知，制造了不少似是而非的错误认识；五是工艺美术创作及其市场批评更多的只是"揭黑"，而缺失建设性的批评。这些现象造成了工艺美术的创作及市场的一些认知错位及乱象的产生，在一定程度上，制约了工艺美术创作及市场的健康发展。

然而，幸运的是，吕金泉以学院派所特有的严谨与执著的态度，从工艺与艺术两个角度，深入而又完美地呈现着在民族文化大背景下的精神气质与风韵，为陶瓷艺术的提升与市场向纵深发展，拓展了更具价值的文化视野。

一、从造型与工艺相结合的高度上，展现了中国文化的内在特征。对陶瓷艺术的创作，吕金泉是将其放在特定的时代背景并在一定的文化视野中去研究与探索的。中国传统文化中的"天—人—地"系统，以和谐的思维方式及天圆地方的认知理念，已深刻地影响着人们的知行并流淌在中华民族每个成员的血液之中。吕金泉正是站在这个高点上，在中国与世界文化的大背景下，去认识中国陶艺的发展、所面临的问题、挑战及其发展趋势。有了这种高度与视野，民族性的内在特征与世界性的视觉需求才会在创造中实现完美的统一。对这种统一性的重视，吕金泉是基于一种判断：伴随世界"一体化"的发展（包括经济、政治、科技、文化的一体化），特别是信息、资源共享速度的提升，我们所面临的文化艺术生态环境、文化艺术发展的具体态势，都发生着非常大的变化，对于这种变化我们必须正视。也正是由于这种正视，才使其在浮躁与全球化的声浪中，保持一份独具创新姿态的民族文化自信。

二、从造型与绘画的融合角度去探索陶艺出新的可能及其所达到的高度。对于陶瓷艺术来说，那些过分看重传统形式、视传统为教条的人来说，传统无异于牢笼。在这方面，吕金泉表现出了独特的审美视角。特别是他在审

美文化批判方面显现出了极强的力度与能力，并将其艺术探索深入到了现实文化境遇的方方面面，尤其是对当代文化中出现的平面化、零散化、技术化、操作化，对大众文化的生存化与非生存化，以及文化由现代传媒引起的工具化、技术化异变，对快餐文化、广告文化，以及对文化中那种生存体验之源的"替代现象"的专门研究和实践的探索，从一定程度上，体现了当代审美文化批判的广度、深度和力度。在他的作品中，器型的文化感与绘画的当代表现，用完美的工艺来演绎，这不能不说是一种批判

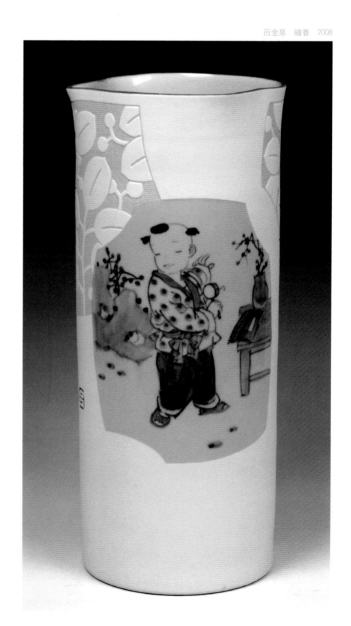

吕金泉 暗香 2008

下的探索。这种批评性的探索深刻地影响着当代陶瓷艺术的发展，并不以人们的意志、好恶为转移，正是有了这一系列的探索，才使其语言具有高度的纯化、感性及独特的特征，避免了当下文化的轻滑、审美背离、热衷解构、忽略重建的取向。为此，李砚祖先生指出："从造型上看，吕金泉的诸式瓶来自于传统，又不同于传统样式，是他根据现代人的审美而新创的瓶式。值得一提的是，他的系列盖罐造型。在金泉君看来，盖罐以其实用性的品格服务于生活，能够拉近作品与欣赏者的距离，给人以亲切感。因此，他在进行盖罐设计时，刻意营造出这种亲和力，使造型凸显出时代感。他的系列盖罐造型恰到好处地找到了传统与现代的联结点，给人以强烈的感染力。"同时，吕金泉这种批评性的探索也在深刻地影响并改变着陶瓷艺术品市场，为陶瓷艺术品市场价值的建构取向，增加了更多理性的看点及注解，从而推动着当代中国陶瓷艺术品的市场转型。

三、在陶艺的发展历史中，沿着审美当代性的艺术指向，探索在特定的空间中构建陶艺当代性的理念，并诉求于表现。吕金泉对陶瓷艺术当代性的探索，重点体现在以下四个方面：

首先是对言说空间的探索。无论是古代、近代还是现代，中国陶瓷艺术家实际上一直在解决一个问题，即如何在规定的空间内言说无限的空间，也就是在有限的空间内去追求空间的无限性。在当代人们的审美取向下，我们如何在有限的感悟、空间及经验的基础上，传递给观者一种无限空间的感觉？范迪安先生指出：吕金泉作品的表现形式特征是他的釉色肌理和开光方式，他追求恬静幽远境界的性情使他为陶艺作品铺垫了素雅的基调，就像一位歌手控制自己的

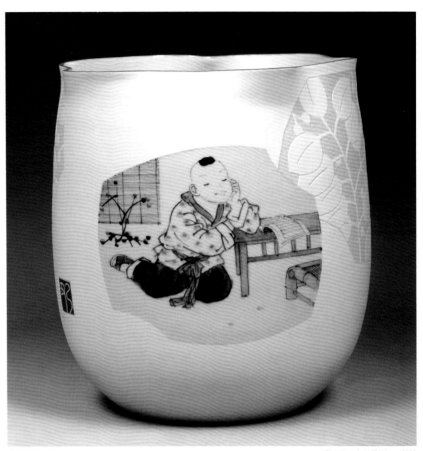

吕全泉　童趣系列一　2008

声域一样，在有限的声域中展示丰富的变化。第二是当代性信息量的问题。如何在有限的空间内给观者传递尽可能多的信息及其含量，因为现在信息的传递方式和人们自我意识的觉醒，不可能像过去那样，看一张画，只有一个理念、一种理解、一种解读，现在每个人可能都会有好多种看法，今天看的和明天看的可能都不一样。在这样的社会大背景下，在陶瓷艺术的创作、探索中，我们如何从语言、技术、绘画的整体风貌和风韵以及文化的传达等各个层面给观者以更多的信息并增加审美感悟的信息量，是当代绘画非常重要的一个方面。在当下社会中，对陶瓷艺术语言有体验的人是越来越少。在这种情况下，如何增加陶瓷艺术中的言说信息量，就是一个很大的课题。因为现在都市化本身就是一种时尚、快速的消费文化，它以"薄、快、散"的特点传达信息，在陶瓷艺术语言独立的体验越来越缺失的情况下，传统中国陶瓷艺术的发展的确出现了一个言说困境。第三是陶瓷艺术的视觉与环境相结合的问题。一件陶瓷艺术作品不是做出来就算完成了，其审美信息的传递是由三方面组成的，即作品、观者、环境。也就是说，一件完整的陶瓷艺术作品，其艺术效果是由作者、观者、环境这三方面来共同决定的。这三者的相互关系是中国陶瓷艺术当代性的另一个问题。因此，它就要求我们在陶瓷创作时，不仅仅要考虑语言、构图的问题，还要把展示的环境与观者看做一个整体，统一考虑。也就是说，陶瓷艺术创作是一个系统的工程，这是对当代性的一种要求。第四是文化自觉与文化精神的发现。陶瓷艺术的技巧是一种技能与训练，陶瓷艺术创作的本质是一种文化活动与文化诉求，陶瓷艺术是一种文化。陶瓷艺术创作的本身与题材虽然重要，但更为重要的是陶瓷艺术精神所体现出的文化精神。如果离开了文化精神的向度，陶瓷艺术的探索就

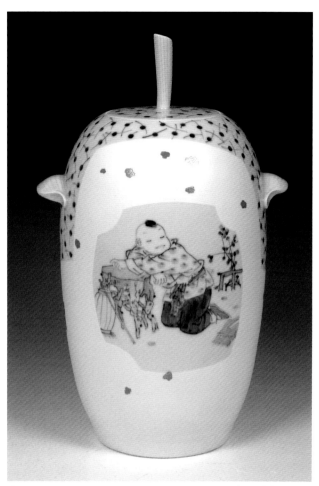

会迷失方向，或是误入歧途。在谈了中国陶瓷艺术当代性的四个方面以后，我们还要谈一个陶瓷艺术的基础问题，那就是在当代美学转型中，对人性、人本以及本我、本原、本质的发现与弘扬，这是中国陶瓷艺术当代性得以生发的基础。在都市化与时尚文化的冲击中，功利主义泛滥，这种发现与溯源就是陶瓷艺术当代意义的重要组成部分。

四、在文化的大背景下，吕金泉以独特的审美视角与经验，整合造型、工艺、绘画、环境及各种创作因素，在中国文化精神的向度上执著前行，正在不断地创造与呈现着一种别人难以企及的独特的艺术高度。吕金泉对陶瓷艺术的探索，正是沿着中国文化精神的向度而展开的。我们常讲中国的文化精神，那么，中国文化精神的品格是什么？我认为是雄浑。中国陶瓷艺术的探索一直追求这种"雄"和"浑"。吕金泉从作品的体量与表现力上，不断地追求这种品格。中国文化精神的体格是什么呢？是正气、大气、光明之气。吕金泉的陶瓷艺术展示的就是这种正气。中国人常说"人品如画品"，也就是说艺术要讲究一种修为，讲究创作者的认识和行动是否统一。正如前面所说的中国陶瓷艺术当代性的"一个基础"和"三个路

径"。吕金泉陶瓷艺术的转型从传统到工艺探索再到意韵，就是一个"化"的过程，这个"化"，不仅仅使之转化与消化，更为重要的是对陶瓷艺术的认识与境界的转化与提升。所以，吕金泉的陶瓷艺术探索，其实是认识得以提升的结果。中国陶瓷艺术的探索到最后就是一种认识、一种修养，因为技术层面的东西很快就可以被掌握，就可以很熟悉，但对中国陶瓷艺术的认识与修养，很多人却提升不上去，几十年一贯制，就是因为修养没有提升，知识没有改变，认识没有转变，这就是知识结构的问题。究其原因，在于很多陶瓷艺术家不善于学习、不喜欢看书、不愿去思考，不去努力优化自己的知识结构等因素导致了这种状况的存在。

通过以上分析可见，吕金泉对陶瓷艺术的探求，无疑是对其学术背景及特有的学院精神的一种生发。1964年出生的吕金泉，原籍江西景德镇，获得博士学位。现为景德镇陶瓷学院设计学院书记、教授、硕士生导师、中国美术家协会会员、景德镇陶艺设计家协会秘书长。2010年被列入文化部《中国艺术品市场白皮书》特别推荐艺术家（陶瓷界唯一一人）。这种学院式的生活背景更加强化了他"学院派"的一些艺术追求与趣向。目前，中国学院派艺术探索主要是指一种崇尚风格的纯艺术派别，其主体多为学院教师或机构的艺术家，并以中年艺术家为主，其基本特征是其本身所具有的强烈的独立精神，具有能够激发自由、新鲜及全新体验的欲望。重规范，即重视规范，包括题材、技巧和艺术语言的规范；重典雅，即排斥一切粗俗的艺术语言，要求高尚端庄、温文尔雅，反对激烈的个性表现，讲求理智与共性；重传统，学院"Academy"一词最初含"正规、走正路而不走邪路"的意思，而走正路就是重视传统；重技巧，即重视基本功训练，强调造型，重视综合手段在造型艺术中的作用，不去刻意迎合社会与时尚文化思潮，讲究技巧和形式，强调安逸、高雅甚至贵族气派的格调。由此可见，吕金泉之所以能走得远，是缘于其对中国文化的独立体悟与文化精神的持久关注。在这种独特的文化精神向度上形成的审美经验，将会使其在艺术创新之路上能更好地集真用宏，让人充满期待。

在国运的推动及中国概念的拉动下，中国陶瓷艺术创作及陶瓷艺术品市场规模会不断地扩大，尤其是在全球范围的影响力也在不断地增强。在中华民族文化复兴的大背景下，吕金泉的这种在中国文化精神向度下的创造与探索，正是民族艺术复兴创造力的源泉。正是有了这种对民族文化的创造精神，才使得吕金泉的陶艺探索有了一个更为宏大的创作背景与创新的源泉，也许，这也正是我们关注与研究吕金泉陶艺意义的所在。

日常文心
——吕金泉陶艺点评

/范迪安/文

相比起其他艺术门类，陶艺界在学术上的"现代觉醒"是晚来一步的，这一点已为学界所识。其中的主要原因基本上要归于陶艺的传统太深厚。这种传统对陶艺家的制约与局限也因此太严重，例如在景德镇这个陶瓷的海洋中，便曾经集中地表现出这种状况。商品性的制作和批量化的营销长时间地占据着主导趋势，对陶艺进行现代变革的实验与探索只在少数艺术家那里展开。但是，同样在景德镇，从上个世纪90年代逐步形成的现代陶艺之风却是有效的，一批中青年陶艺家开始思考陶艺表达艺术观念与个性的可能性，并且从不同角度去寻求突破陶艺原有规则的切入点，由此，产生了有生机的现代陶艺态势。其成果不仅为当代艺术增添了新的品种，而且揭示出陶艺在当代文化生活中新的角色。吕金泉的陶艺创造，就嵌落在这股学术思潮之中，并且表现出他自己的取向与艺术品质。

若论从艺经历，吕金泉属于单纯的一类：自幼学习绘画，1983年考入景德镇陶瓷学院，本科学业结束后继续硕士研究生学习，毕业后留校任教。这种规范的学习经历和在学院任教的工作经历，使他的艺术致力方式趋于稳健，没有走上与传统背道而驰的方向，而是以对陶瓷传统经验的理悟与掌握为基础，多年来不断地进行着"修正"式的探索，在传统表现语言技巧上点点滴滴地渗入自己的感受，在感受中悄然地强化具有观念性的因素，从而使作品自然而然地脱胎于传统面貌，形成自己的风格。在现代陶艺的群体和作品图景中，他的艺术稳当而当然地拥有一家地位。

在追求陶艺的现代风格时，有许多陶艺家在造型上，下了很大功夫，试图从陶艺的立体形象上拉开与传统的距离。吕金泉也深知造型对于确立陶艺作品基本面貌的重要性，并且进行过尝试。但他在探索中逐步意识到，造型的观念意义比形象的出奇翻新更为本质，他最终选取了最为普通的、以瓶为基本形的造型方向。在拉坯的过程中，他微妙地偏离了原本周正、完整的规范，使形体呈现出一种清新别致的模样。这里需要指出的是，吕金泉制作陶艺的时候，在观念上不是一般的以变形为目的，也没有模仿流行的装饰趣味，而是从自己倾向于恬静幽远境界的性情出发，使手下的坯体自然而然地成为心理的寄托。在瓶身各部分的比例关系上，在瓶口的曲线上，在瓶的不同形貌上，都可以看到他细微的感觉所支配的处理方式。他的陶艺作品经得起咀嚼回味的地方，不是夸张的外形和故意扭曲的变形，而是渗透在整个形象通体中的含蓄的感觉。由此，使那些贴近日常生活的形象成为了一个个诗意的存在。

吕金泉　小塑系列一　2008

吕金泉作品的表现形式特征是他的釉色肌理和开光方式，他追求恬静幽远境界的性情使他为陶艺作品铺垫了素雅的基调，就像一位歌手控制自己的声域一样，在有限的声域中展示丰富的变化。这种色调与造型的浑然相合，提供的感觉类似于文人画恬淡和古典的意韵。与此同时，他创造性地取用传统，将开光的技法局部地运用于作品。在瓶身上出现的开光的片段，不再是一种陶艺的形式，而是他塑造作品意境的语言。这种片段的运用与作品偏离周正的体貌在形式上是吻合的，在内涵上也是默契的。在这样的基础上，他发挥了绘画的优长，在每一件作品上，用文人画的笔法点染勾画，形成或完整、或局部的写意画面，同时综合使用其他雕刻手法，使形象最终成为一个立体与平面相融合、不同的触觉相混合的世界。

采来一片风景放在眼前，瓶中自有可游可居之天地，这大概是吕金泉的陶瓶给人的亲切情境。这样的作品含蓄地接通了传统文化的精深遗泽，可见陶艺家的现代意识跨越了时间的阻隔，与传统中那些会心的情分幽期密约。这样的作品也直白地表达了当下日常生活的经验价值，拉近了艺术与日常生活的距离，可见陶艺家对于艺术的无功利态度。吕金泉在最平凡的造型中渗透单纯的文心语意，或是一种不可缺少的当代取向。

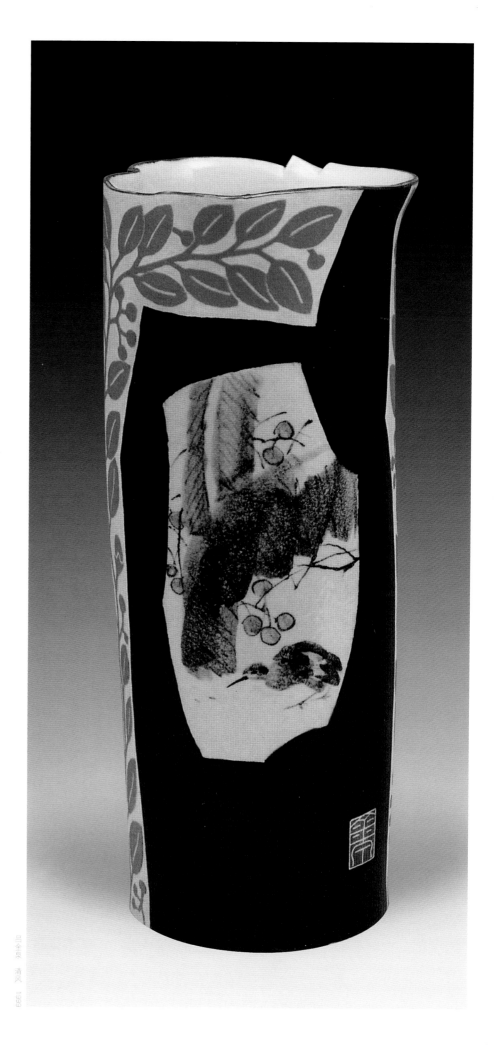

吕金泉 清风 1999

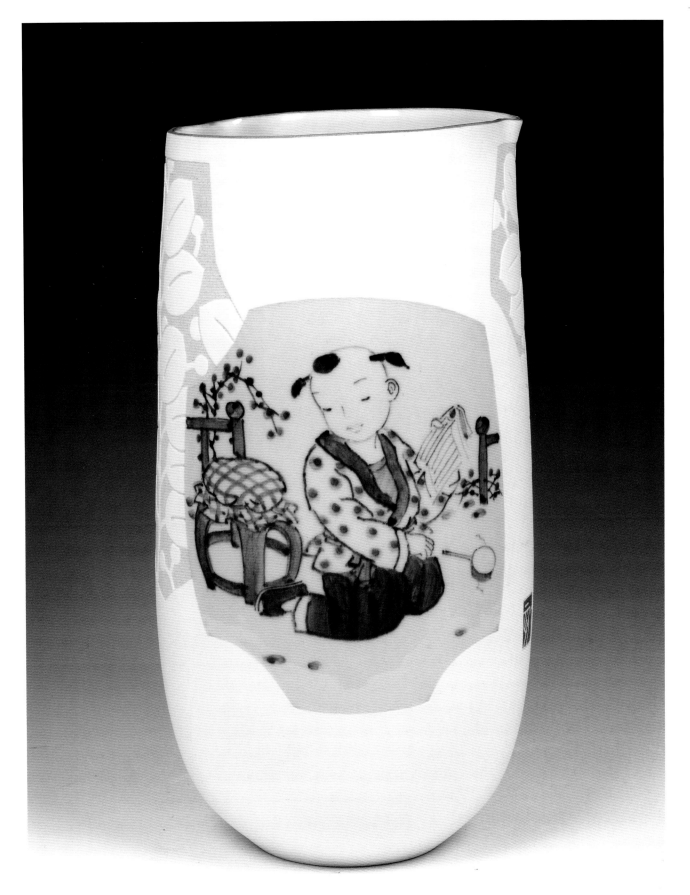

吕金泉　阳光下　2008

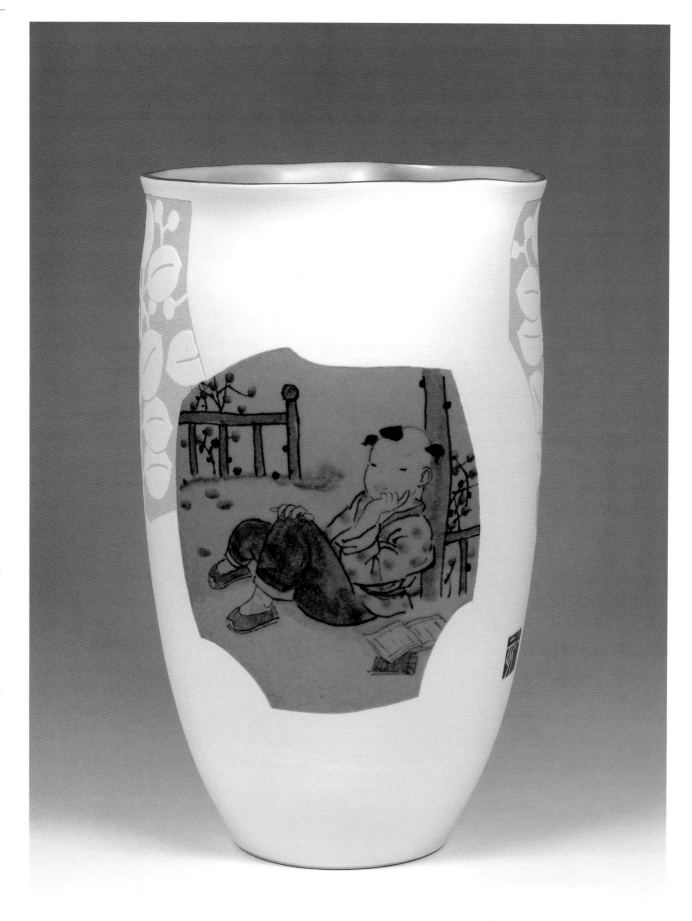

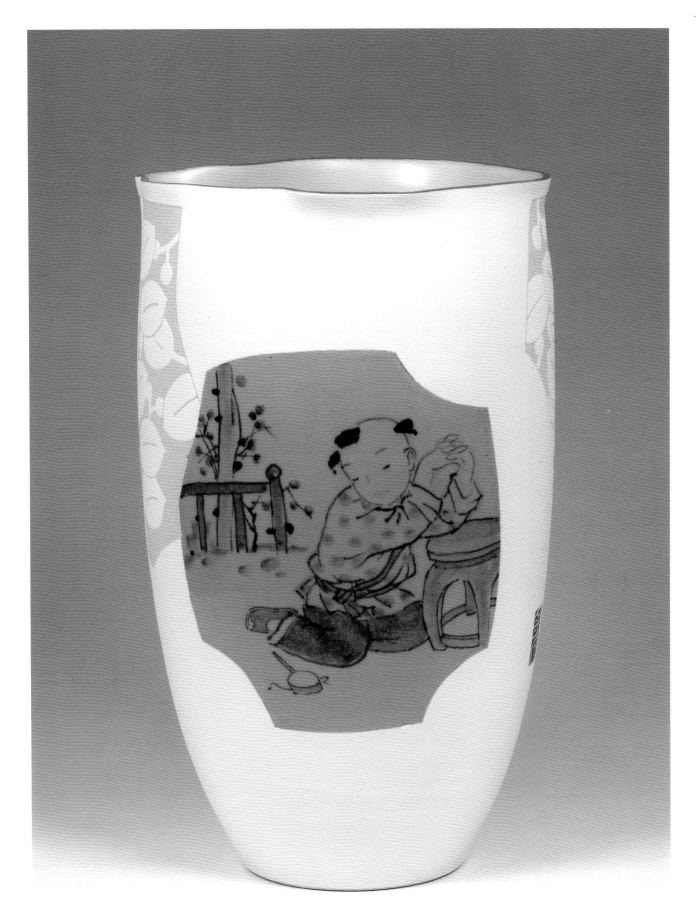

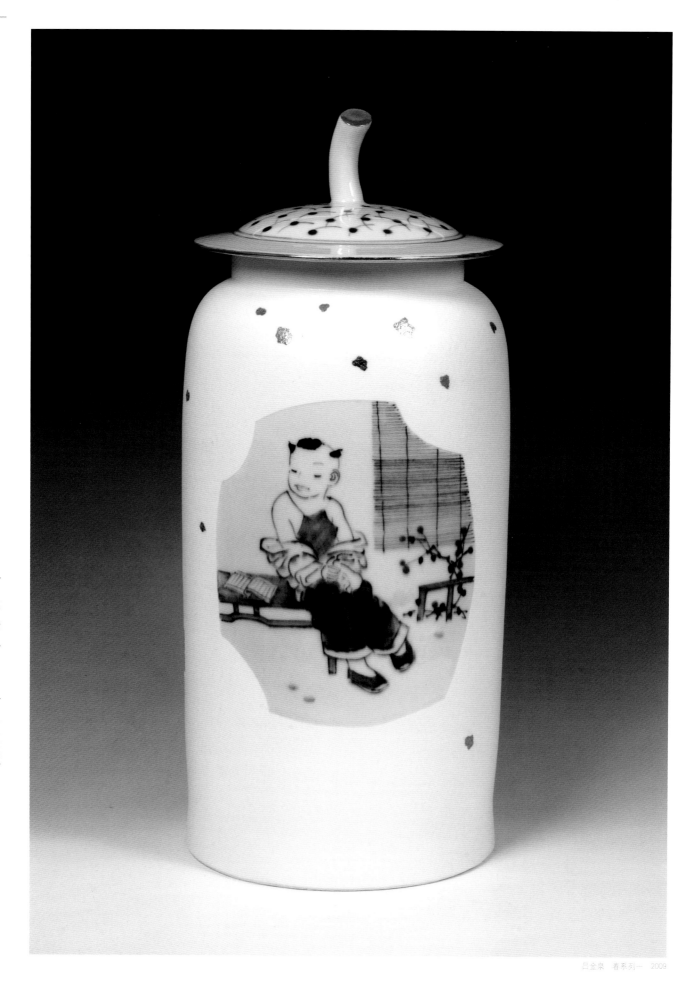

吕金泉 春系列一 2009

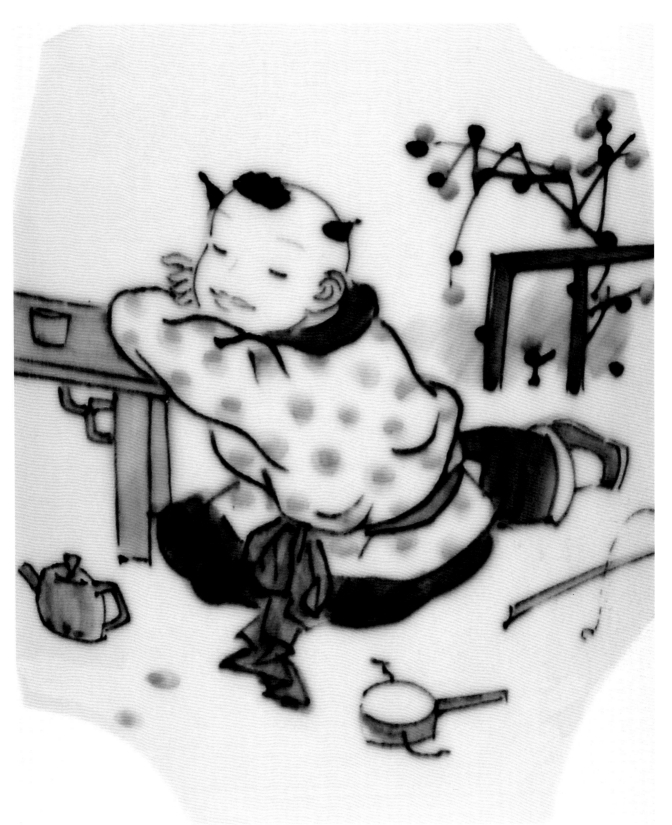

吕金泉　春系列一（背面）　2009

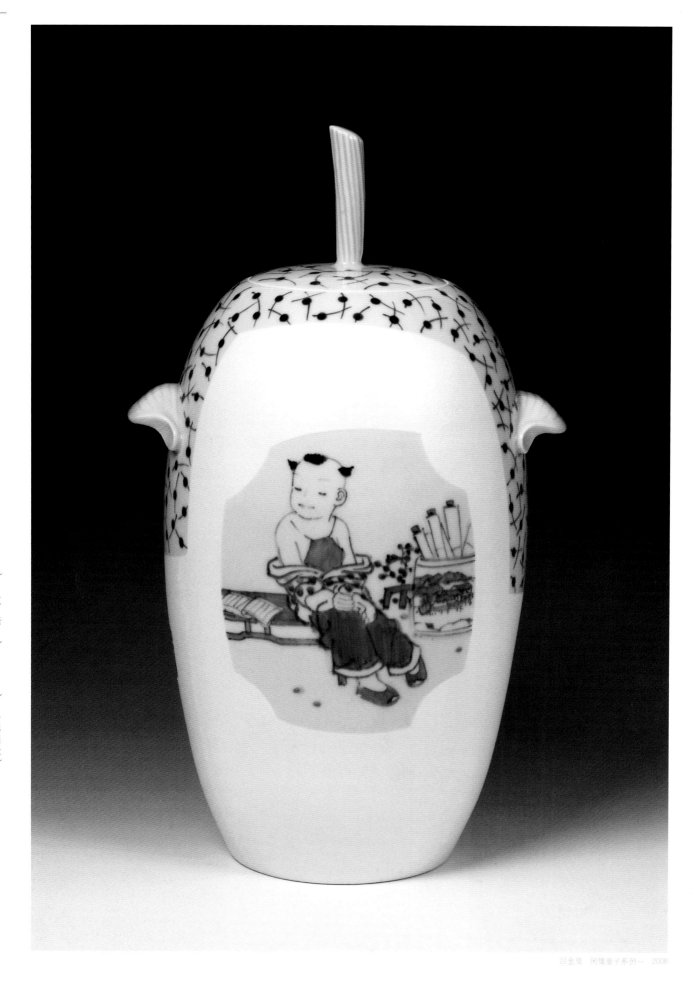

吕金泉　闲情童子系列— 2008

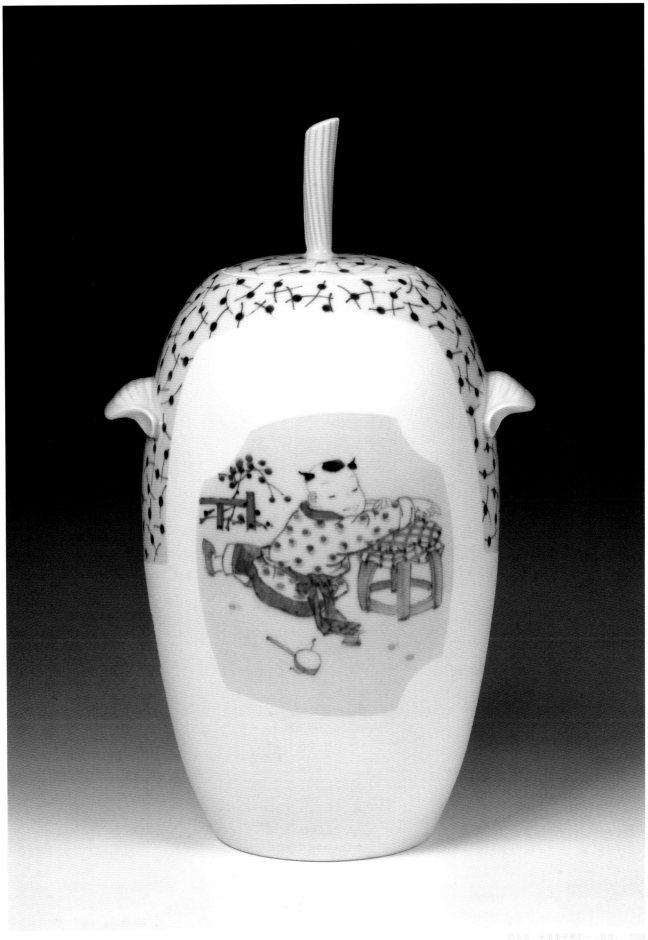

吕金泉 秋庭嬰戲圖系列 2000